崔承喜

崔承喜

— 격동의 시대를 살다간 어느 무용가의 생애와 예술 —

정수웅 엮음

눈빛

정수웅(鄭秀雄)은 '한국의 다큐멘터리스트'로 불리는 베테랑 다큐 감독이다.
우리 민족의 정서를 탐구하는 작업에 몰두해 여러 편의 우수한 문화 다큐를 남겼으며,
지난 30년간 다큐만을 고집하며 현장을 지키고 있다. 1973년 KBS PD로 입사해
〈한국의 미〉〈초분(草墳)〉(1977)과 〈불교문화의 원류를 찾아서〉(1978-81),
〈비구니의 세계, 석남사〉(1979) 등의 문화 다큐멘터리를 제작했다.
1980년대초 방송사를 떠나 독립 프로덕션 '다큐서울(Soul)'을 만들어
〈시베리아 한의 노래〉(1992), 〈망향의 섬들〉(1994), 〈애환의 반세기〉(1995) 등의
다큐멘터리와 〈태평양전쟁 최후의 외무대신 도고 시게노리〉(1999)와 〈세기의 무희
최승희〉(2002)를 통해 역사에 희생된 인물을 재조명했다. 2004년부터 동아시아
민초들의 시각에서 격동의 20세기를 증언하는 총13부작 〈동아시아 격동 20세기〉
프로젝트를 진행하고 있다. 현재 '동아시아 TV제작자 포럼'의 조직위원장을 맡고
있으며, 연세대 영상대학원 겸임교수로 있다. 최승희 조명작업과
관련해 김백봉춤보존회로부터 공로상을 수상한 바 있다.

崔承喜

– 격동의 시대를 살다간 어느 무용가의
생애와 예술
정수웅 엮음

초판 2쇄 발행일 — 2011년 6월 20일
발행인 — 이규상
편집인 — 안미숙
발행처 — 눈빛
　　　　서울시 마포구 상암동 1653 이안상암 2단지 506호
　　　　전화 336-2167 팩스 324-8273
등록번호 — 제1-839호
등록일 — 1988년 11월 16일
책임 기획 — 김예옥
편집·디자인 — 정계화, 박인희, 손현주
출력 — DTP 하우스
인쇄 — 예림인쇄
제책 — 일광문화사

Copyright ⓒ 2004 Chung SooWoong
ISBN 978-89-7409-841-4
값 28,000원

머리말

2003년, 암울한 시절 우리 민족의 우상이었던 마라톤 영웅 손기정이 타계했다. 나는 지난 몇 년간 손기정을 인터뷰하려고 애썼으나, 노환으로 말씀하실 수 없는 상황이어서 아쉽게도 이루지 못했다. 인터뷰가 가능했더라면 그분께 최승희에 관해 물어보고 싶었다.

1936년 10월, 여운형과 송진우 등 민족지도자들이 손기정의 세계 제패를 축하하는 자리를 종로의 명월관에서 가졌다. 마침 경성에 와 있던 최승희도 초청됐다. 최승희는 당시 해외공연을 실현시키고자 동분서주할 때로, 9월말에 도쿄의 히비야공회당에서 해외공연을 위한 시연회 성격의 제3회 신작발표회를 끝내고 잠시 경성에 와 있었다. 여운형은 손기정과 최승희를 나란히 앉혀 놓고 "자네들이야말로 조선을 빛내고 있는 애국자들일세"라며 격려했다고 한다. 여운형은 그 전 해에 결성된 최승희후원회의 발기인이기도 했다.

내가 최승희라는 이름을 처음 듣게 된 것은 처녀시절 신문사 일을 본 적이 있는 어머니로부터였지만, 좀더 구체적으로 들은 것은 1963년 대학시절 안제승 선생의 '무대예술론' 수업에서였다. 그후 1983년 일본영상기록센터에서 감독으로 일하고 있을 때, 다카시마 유사부로가 저술한 『최승희』를 읽고 나서야 자세히 알게 되었다. 당시 나는 그 책을 가지고 서울에 잠시 들어왔었는데 정보기관원으로부터 왜 불온서적을 지참했느냐는 핀잔을 듣기도 했다.

최승희를 다큐멘터리로 만들어야겠다고 결심한 것은 1992년부터이다. 최승희 탄생 80주년에 맞춰 본격적으로 촬영을 시작했으나, 그의 발자취를 더듬는 일은 세계를 일주해야 하는 대스케일이어서 제작비 문제로 더 이상 추진할 수가 없었다.

그러는 사이에 우리나라에서도 최승희 관계 연구서가 나오고 드라마나 다큐멘터리로도 다루어졌다. 나는 10년이 지난 2002년에야 비로소 이 숙제를 풀 수 있었다. 여기에는 일본 비디오 프로모션의 후지다 게츠 사장과 BS 아사히방송의 오다규 에이몽 회장의 배려가 컸다.

그동안 최승희의 삶과 춤을 추적하면서 여러가지 느낀 바가 많았다. 내가 가장 큰 감동을 받은 것은, 최승희가 관동군 위문공연에 어쩔 수 없이 끌려 다니면서도 중국 운강석굴의 조각에서 영감을 얻어 <석굴암의 벽조>라는 무용을 창작하고, 그의 제자들이 실크로드 선상의 <돈황무용>을 천년 만에 재현한 사실이었다. 이사도라 던컨이 그리스·로마 시대의 조각을 무용으로 재현하여 세계적인 무용가가 되었던 것에 버금가는 위대한 작업이었다. 그러한 정신을 이어받아 언젠가 우리 무용가들에 의해서 고구려 벽화를 소재로 한 고구려 무용이 재현되기를 기대해 마지않는다.

최승희의 삶은 그야말로 '격동의 20세기'를 관통해 왔다고 해도 과언이 아니다. 살얼음과도 같은 시대를 오로지 춤만 고집하면서 우리의 민족무용을 현대화하는 데 헌신했다. 서울올림픽이나 월드컵 개막식에서, 또 북한의 아리랑축제 등에서 우리의 종합무용이 세계인을 감동시켰는데 그것들은 최승희가 남긴 문화유산이라고 생각한다. 무용은 어떤 도구에 의해서 표현되는 것이 아니라 자신의 몸으로 직접 표현한다는 점에서 인류가 만들어낸 가장 원초적인 예술 형태이기도 하다.

21세기에 들어선 지금도 여전히 분단되어 있는 우리는 우리 민족만이 가지고 있는 삼박

자의 신명나는 무용 속에 통일을 이룩할 수 있는 또 하나의 키워드를 간직하고 있는 것은 아닌지 하는 생각이 취재기간 내내 머릿속을 떠나지 않았다.

최근 북녘땅에서도 최승희를 복권시키는 작업이 진행되고 있다고 한다. 나의 최승희 다큐멘터리 작업은 아직 끝나지 않았다. 2012년, 최승희 탄생 백주년 때에는 북녘에서 최승희의 삶과 춤이 어떻게 조명되었는지, 그리고 우리가 가장 궁금해 하는 최승희의 마지막이 어떠했는지, 그의 가족, 즉 딸 성희와 아들 문철이 살아 있는지, 많은 이야기들이 이곳저곳에서 들려오지만, 앞으로 10년 안에 이를 직접 확인하여 제3부를 완성하고 싶다. 그리하여 지금도 어딘가를 배회하고 있을 최승희의 영혼이 편안히 저 세상에 갈 수 있도록 그의 영전에 바치고 싶을 따름이다.

2004년 5월
정수웅

崔承喜

차례

- 다큐멘터리 -

최승희를 찾아서

정수웅

이 글은 엮은이가 제작한 방송 다큐멘터리 <세기의 무희 최승희> (2002. 11. 20·27, KBS 1TV 방영)의 대본을 책에 맞게 재구성한 것이다. 엮은이는 1990년대 초부터 10여 년간 우리나라를 비롯해 일본·중국·미국·러시아·프랑스 등을 돌며 최승희의 사진자료와 필름을 발굴했으며, 한국과 중국의 제자와 무용계 인사를 만나 생생한 증언을 들었다. 다큐멘터리 대본은 사진자료를 보여주면서 나레이션 형태로 전개되었으나, 이 책을 만드는 과정에서 자료의 일부가 생략되었음을 밝혀 둔다.

20세기, 격동의 시대에 농간당하면서도 전세계로부터 찬사를 받으며 춤만을 고집해 왔던 한 여인이 있었다. 한국 아니 동양이 낳은 세계적인 무희 최승희.

우선 최승희를 중국과 일본의 전문가들은 어떻게 평가하고 있는지 들어 보자.

"나는 아직도 최승희 선생을 잊을 수가 없습니다. 생존해 계실 때 그토록 많은 훌륭한 작품들을 창작하고 중국무용 발전에 적극적으로 기여한 데 대해서 같은 무용가 입장에서 감사하는 마음 가득합니다. 최선생님은 저 세상에 가셨지만 나의 마음 한구석에는 아직도 살아 있습니다. 최선생님이야말로 중국과 한국, 북한 사이에 우호적인 교류를 이룩하는 데 공헌한 위대한 분입니다."(자주구 앙, 중국무용가협회 부회장)

"최승희는 한국이 낳은 최고의 예술가라고 생각합니다. 미국 공연 때는 물론 이탈리아, 프랑스 등에서도 절찬을 받았습니다. 이 정도로 절찬을 받은 사람은 전후에 없습니다. 지금도 없습니다. 다시 한 번 만나 보고 싶어요. 춤도 보고 싶고요. 텔레비전이나 비디오로 물론 볼 수는 있지만 직접 보는 것과는 하늘과 땅 차이입니다. 한번 봐 보세요. 정말 눈물이 날 정도로 잘 출 뿐만 아니라 너무 멋 있습니다."(곤도 레이코, 일본재즈댄스협회 회장)

이 다큐멘터리를 만드는 과정에서 최승희의 마지막 모습이 담긴 필름이 발견되기도 했다. 숙청당하기 일 년 전인 1966년의 모습이다.

일본 아키타현 아키타시는 동해에 면한 일본 동북지방의 조용한 도시이다. 이곳에서 최승희

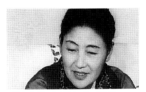
최승희의 마지막 모습, 1966.

는 1930년대에서부터 1940년대에 걸쳐 여러 차례 공연했다. 아키타현립도 서관에 최승희에 관한 자료가 많이 보관되어 있다고 해서 찾아갔다. 그곳에

▲ 이시이 바쿠를 기리는 기념관
◀ 이시이 바쿠의 〈수인(囚人)〉

는 공연 때 만들어진 포스터가 소중하게 보관되어 있었다. 이 도서관의 야마자키 히로키 주사는 이렇게 설명해 주었다.

"이 자료는 1995년에 이 도서관에 기증된 것입니다. 당시 마츠자카라는 고서점을 경영하시던 분이 이 자료를 이곳에 기증하셨습니다. 우리는 최승희가 이시이 바쿠의 제자라는 점에서 이 자료를 보관하고 있습니다."

최승희에게 현대무용을 가르쳐 준 스승 이시이 바쿠(石井漠). 최승희는 자기를 길러 준 은사의 고향을 찾아가 여러 차례 공연을 했다. 이시이 바쿠의 고향은 바로 아키타현에 있는 야마모토마치라는 곳이다. 이시이 바쿠는 유럽에 유학하고 일본에 처음으로 현대무용을 들여 온 장본인이다. 일본 신무용의 아버지인 셈이다. 마을에는 그 공적을 기리는 기념비가 세워져 있다. '고향'이란 뜻인 후루사토문화관에는 이시이 바쿠를 기리는 기념관도 있다.

이시이 바쿠는 1911년 동경제국극장 가극부 1기생으로 들어가 세계적인 발레리나 로시에게 고전발레를 배웠다. 1915년에 독립하여 〈끌려가는 사

람> 등 창작무용을 발표했다. 1922년부터 2년간 미국, 유럽 등 여러 나라를 돌면서 독무로 공연해 호평을 받기도 했다. 일본에 서구무용을 처음 소개한 이시이 바쿠는 핍박받고 있는 사람들의 고통을 무용의 소재로 삼았다. 일본 인이면서도 외국인에 대해 민족적인 차별의식이 없었다.

이시이 바쿠는 도쿄에 '지유가오카' 즉 '자유의 언덕'이라는 무용연구 소를 열었다. 오늘날 도쿄의 '지유가오카'라는 지명은 바로 이시이 바쿠 무용연구소의 이름을 따서 붙여졌다. 지유가오카역의 천사상에는 '푸른 하늘'이라는 글씨가 새겨져 있는데 이 또한 이시이 바쿠가 쓴 것이다.

지난 1993년 원로 무용가 김백봉이 가족과 일본을 찾았다. 남편인 무용학 자 안제승과 무용가인 장녀 안병주 등 세 사람은 이시이 바쿠의 부인 야에코 가 살아 있는 동안에 꼭 한 번 찾아봐야겠다는 생각에 이시이 바쿠 무용연구 소를 방문했다. 이시이 바쿠는 이미 40년 전에 세상을 떠났지만 부인 야에코 는 당시 92세로 김백봉 일가를 반갑게 맞아 주었다. 그 자리에는 일본의 무 용가 이시이 미도리도 함께 있었다.

이시이 야에코는 최승희가 1926년 일본으로 처음 왔을 때의 모습을 또렷 이 기억하고 있었다.

이시이 야에코와 김백봉(오른쪽)

"최승희가 열네 살 때였어요. 경성에서 처음 만났지요. 도쿄에 데려가 달라고 최승희의 오 빠한테 부탁받았어요. 그래서 서울역에서 최 승희를 데려가려고 할 때 최승희의 어머니가 역으로 나왔는데, 마치 우리 부부가 최승희를 몰래 어디론가 데려가 버리는 줄 안 모양이었어요."

최승희는 1911년 11월 24일, 경성에서 양반가의 사남매 중 막내로 태어났 다. 당시 경성은 유교를 숭상하는 전통적인 도시였지만, 일본에 강제합병된 이후, 일본적인 분위기로 바뀌고 있었다. 또한 일제강점 후 토지를 몰수당

해 최승희가 태어나고 얼마 지나지 않아 가세는 기울었다.

최승희는 숙명여학교에 들어갔다. 소학교를 월반해서 2년이나 빨리 끝내고 입학한 것이다. 당시 최승희는 음악가가 되겠다는 꿈을 지니고 있었다. 성적은 전학년에서 2등이어서 장학금을 받으면서 학업에 열중할 수 있었다.

1926년 6월, 순종이 세상을 떠나자 그 장례식에 맞추어, 서울을 비롯한 전국 각지에서 대대적인 독립운동이 일어났다. 이른바 6·10만세운동이다.

이보다 3개월 앞서, 서울에서는 이시이 바쿠의 무용공연이 있었다. 최승희는 경성방송국에 다니는 오빠 최승일과 함께 그 공연을 보러 갔다가 이시이 바쿠를 찾아가게 되었다. 이시이 바쿠는 최승희를 보고 무용가로서의 자질이 있다고 판단해 아버지를 직접 설득했다. 그러나 어머니는 매우 슬퍼했다.

1926년 3월, 최승희는 이시이 바쿠 일행과 함께 미지의 세계 일본으로 향했다. 1920년대 후반, 도쿄에는 세계적인 무용가들이 자주 공연하러 오는 등 무용이 활성화하고 있었다. 최승희는 타고난 미모와 체격 조건으로 곧 주목

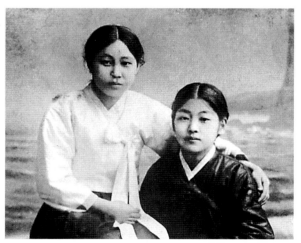

어머니와 최승희

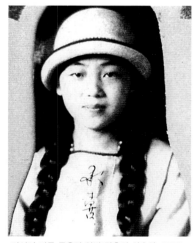

이시이 바쿠 무용단 입단 직후의 최승희, 1926.

이시이 무용단과 최승희의 공연 〈스페인 교향곡〉 1930년대.

을 받기 시작했다. 신문에도 자주 오르내렸다. 어느 신문에서는 최승희를 일본 무용계에 나타난 별이라고 소개하기도 했다. 많은 사람들의 주목을 받으면서도 최승희는 하루에 열한 시간씩 연습을 강행했다. 일본에 온 지 3개월 만에 도쿄의 호가쿠좌에서 처음으로 무대에 서게 됐다. 그리고 이미 이시이 바쿠 무용단의 중요한 멤버가 되어 일본 각지를 도는 순회공연에 참가했다.

이시이 바쿠의 장남인 이시이 칸은 이렇게 최승희를 회상한다.

"다이쇼 천황의 장례행렬이 있을 때 전차를 타고 지나갔어요. 그때 최승희는 이렇게 뻣뻣하게 서서 고개도 숙이지 않았어요. 다른 사람들은 모두 예를 표하는데. 그래서 아버지께서 "승희야 일본의 천황이라고 생각하면 인사도 하기 싫겠지만, 보통 죽은 사람이라고 생각하고 예를 표하는 게 좋지 않겠느냐"라고 했더니 최승희는 영리했기 때문에 곧 머리를 숙였어요."

이시이 바쿠의 문하생 중 한 사람이며 최승희보다는 한 살 어렸지만 절친했고 또 라이벌이기도 했던 이시이 미도리는 이렇게 들려주었다.

17

"최승희가 조선에서 건너와 춤을 추고 있었는데, 다들 그녀가 양반 출신이라는 것에 놀랐어요. 여행을 갔을 때 갑자기 이시이 바쿠 선생님의 눈이 안 보이게 되었죠. 그래서 공연을 전부 취소하고 돌아왔어요. 이시이 선생님이 시력을 잃고 공연이 불가능해져서 최승희는 조선으로 돌아가게 되었어요."

순조롭게 일본에서 생활하고 있었던 최승희에게 뜻하지 않은 일이 닥쳤던 것이다.

그때 조선에서는 조선총독부가 문화통치정책을 거둬들이고 다시 탄압정책으로 돌아서려던 시기였다. 그러한 정책에 저항하는 학생과 노동자들의 데모 그리고 그들을 체포했다는 기사가 연일 신문을 장식했다. 이처럼 혼란한 상황에서 최승희는 무용연구소를 설립했다. 광대라고 천시받으면서도 같은 또래 젊은 여성들이 신무용을 배우러 몰려들었다.

1930년 2월 1일, 최승희의 신무용 발표회가 처음으로 경성공회당에서 열렸지만, 기대한 만큼의 성과는 얻지 못했다.

◀ 스무 살의 최승희, 1930년대 초(사진/신낙균)
▼ 일본을 대표하는 미인에 선발된 최승희(아랫줄 왼쪽)

최승희는 기방이나 지방 춤꾼들로부터 전통춤을 익혀 전통무용과 현대무용과의 융합을 적극적으로 시도했다. 그리고 독자적인 창작무용을 만들고 그 무용을 보급하기 위해 자선공연 등에 자주 출연하기도 했다. 당시 최승희는 춤 그 자체뿐 아니라 미모가 빼어나 일본의 미인에 4등으로 선발되기도 했다.

스무 살이 된 최승희는 프롤레타리아 문학가 박영희의 소개로 한 문학청년을 만나게 된다. 그 청년은 와세다대학 러시아문학과에 다니고 있던 한 살 위의 안필승으로, 두 사람은 1931년 5월 9일 결혼식을 올렸다.

결혼 한 달 후, 좌익 문학인들에 대한 당국의 대대적인 단속이 시작되고 만주사변이 발발하자 학생들의 항일데모가 격해졌다. 사회주의자 안필승도 경찰에 투옥되었다. 일본 프롤레타리아 작가동맹 기관지에 발표한 논문이 빌미가 되어 일본으로 가는 것도 곤란해졌다.

> "두번째 일본에 올 때 반일운동 때문에 최승희의 일본 입국이 허락되지 않았어요. 그때 아버지(이시이 바쿠)가 가서, 최승희는 나라를 위해 여러가지 일을 해 왔으니 입국을 허락해야 한다고 부탁해 들어올 수 있었죠. 일본에 와서 지유가오카의 펌프집 이층에서 아이를 낳았어요."(이시이 칸)

최승희·안필승 부부는 동경의 지유가오카에 살림을 차리고 장녀 승자

1931년 서울 청량원에서 열린 결혼식

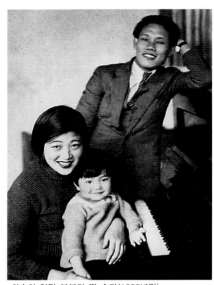
최승희·안막 부부와 딸 승자(1935년경)

와 함께 생활을 시작했다. 최승희는 대학에 다니는 남편과 갓난 아이의 뒷바라지를 해 가면서 무용을 해야 하는 힘겨운 생활의 연속이었다.

와세다대학을 졸업하게 된 안필승은 이시이 바쿠(石井漠)의 이름을 따서 안막(安漠)으로 개명했다. 아르바이트를 하던 출판사도 그만두고, 아내 최승희를 뒷바라지하는 매니저가 되기로 했다.

그러던 중 최승희에게 절호의 기회가 왔다. 작품 〈엘레지〉의 대역으로 출연하여 관객들로부터 극찬을 받았던 것이다.

"형수는 집에서는 가운 같은 걸 입고 식당이나 연습장에서 자기 침실로 오르내립니다. 그런 모습을 보면 어떻게 저런 여인이 많은 사람들로부터 대접을 받는지 모르겠다고 홀연히 머릿속에 들어올 때가 있어요. 그런데 무대에서 장구를 치고 춤을 추는 모습을 보거나 산조나 즉흥무를 추고 있는 모습을 보고 있으면 형수라는 걸 잊어버리고 매력적이면서 더할나위없이 아리따운 여인을 생각하게 돼요. 그 멋, 그 특성 그리고 유난히 예민한 감수성…. 머리가 샤프했어요."(시동생 안제승)

1934년, 최승희는 일본 청년회관에서 제1회 발표회를 열었다. 그때 저명한 소설가 가와바타 야스나리(川端康成)는 일본 최고의 무용가가 탄생했다고 절찬을 아끼지 않았다. 이시이 미도리는 그 당시 공연을 이렇게 회상한다.

20

"검무라고 해서 이렇게 칼을 갖고, 무사 비슷하게 갑옷 같은 것을 입고 장화에 뿔 같은 모자를 둘러쓰고 샷샷샷… 하고 춤추던 모습을 기억하고 있어요. … 마지막 포즈는 이시이 선생님이 만들어 준 겁니다. 이런 포즈는 이시이 선생님 풍입니다."

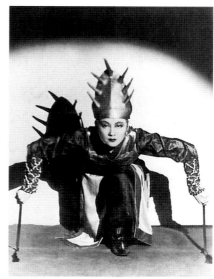

〈쌍검무〉

제1회 공연이 대성공을 거두자 최승희는 더 많은 주목을 받게 된다. 잡지의 표지 모델로 등장하는 등 그 인기는 일본 전역으로 퍼져나갔다. 최승희는 일본은 물론 조선 반도를 돌면서 공연해 많은 사람들에게 감동을 주었다.

또한 신흥시네마로부터 영화 출연 제안을 받아, 곤 히데미 감독의 영화 〈반도의 무희〉에도 출연했다. 이 영화는 수작이라 할 수는 없으나 4개월 동안 상영되었다. 지금은 아쉽게도 필름이 없어져 볼 수가 없다.

무용을 시작한 지 십 년, 조선과 일본의 저명인들이 최승희후원회를 만들

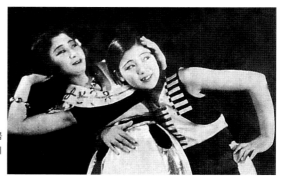

1935년 이시이 바쿠 무용단의 봄 공연 포스터의 모델이 된 최승희 (오른쪽)와 미도리

기도 했다. 발기인에는 여운형(呂運亨), 마해송(馬海松) 그리고 가와바타 야스나리의 이름도 들어 있다. 그 시절 일본에서 유학했던 무용평론가 박용구는 그때의 분위기를 이렇게 들려주었다.

"바로 그 당시는 일본의 군부가 점점 권력을 잡기 시작하는 그런 때였기 때문에 양심적인 문화지식인들은 위기감을 갖고 있으면서도 서양의 레지스탕스처럼 조직할 수 있는 힘은 없고 하니까 식민지의 무희에 대해서 사랑과 동정을 갖고 아주 적극적으로 후원했던 것입니다."

대중스타가 된 최승희는 레코드도 취입하고, 광고에 모델로 출연하며 폭발적인 인기를 누렸다. 최승희는 그 명성에 걸맞게 도쿄의 에이후쿠조라는 고급주택가에 무용연구소를 신축하고 후진 양성에 힘을 쏟기 시작했다.

1936년, 베를린올림픽 마라톤 우승자 손기정과 함께 최승희는 억압받는

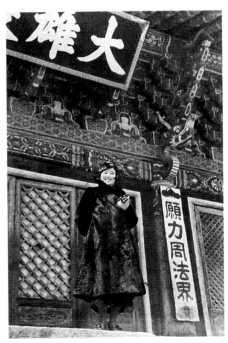

〈대금강산보〉 촬영중 석왕사에서, 1937.

22

한국인의 우상이 되었다.

최승희는 1937년 또 하나의 영화에 출연했다. 최남선이 시나리오를 쓴 <대금강산보>라는 작품이다. 아버지도 모시고 금강산을 돌면서 촬영에 들어갔다. 사찰에 들를 때마다 법당에서 기도도 올렸다.

그리고 서울에 돌아와 여러 번에 걸쳐 해외공연에서 사용할 반주음악을 녹음했다. 이 일에 참여했던 궁중무의 기능보유자 김천흥은 그때를 생생히 기억하고 있다.

> "하나하나 자기의 감정과 춤이 맞아떨어지도록 했어요. 우리들도 되풀이하는 경우가 많았지요. 스무 번을 뺑뺑이 돈다고 할 때 우리가 그걸 맞춰 줘야 하는데 못 맞추니까 오죽했으면 우리가 할 때마다 자기가 듣고 춰 보고 "다시 해야겠습니다" 해요. 무조건 다시 해 달라고 하니까 할수없이 일고여덟 가지 하는데 밤을 꼬박 새웠어요. 그 음악을 가지고서 이듬해에는 미국을 돌았어요."

최승희 무용의 음악반주를 했던 김천흥

1937년 11월, 일본의 신문들은 최승희가 해외공연을 떠나게 됐다는 소식을 전했다. 비로소 세계무대로 나가게 된 것이다. 최승희는 동경에 여섯 살 난 딸을 남겨 두고 미국으로 향했다. 최승희 부부는 샌프란시스코, 로스앤젤레스 등지를 돌아 뉴욕에 도착했다.

뉴욕 브로드웨이에서는 오늘날 버지니아극장이 된 길드극장에서 공연했다. 그러나 미국에 첫발을 디딜 때부터 재미동포들이 주도한 반일운동에 휩싸이게 됐다. 최승희의 공연 포스터에 '재패니즈 댄서', 즉 일본인 무용가라고 소개한 것이 재미동포들을 자극한 것이다.

당시 주 샌프란시스코 일본영사관의 보고서에도 그 전말이 잘 나타나 있다. 재미한인들이 최승희의 공연을 앞세워 독립운동을 펼치고자 한다는 내

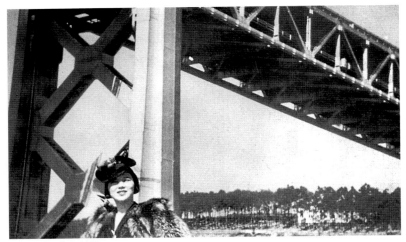
미국 금문교에서, 1938.

용이다. 일본 외무성이 감시를 하고 있다는 뜻이기도 하다. 결국 미국 공연
은 중지되고 말았다. 그러나 부푼 희망을 안고 온 최승희 부부는 중도에 포
기하고 돌아갈 수는 없었다. 뉴욕의 빈민촌 할렘가에서 일 년 가까이 그림
모델 등을 하면서 힘겹게 하루하루를 지탱해 나갔다. 최승희에게는 이때가
가장 힘든 시기였다.

　1938년 12월 17일, 드디어 기다리고 기다리던 유럽 공연의 기회가 왔다.
최승희는 유럽 문화예술의 중심지 파리에 도착했다.

　취재팀은 최승희의 발자취를 찾아보고자 오페라하우스를 방문했다. 오
페라하우스의 자료실에는 파리에서 공연했던 각종 예술행사의 팜플렛이
많이 보관되어 있기 때문이다. 검색 카드에는 확실하게 최승희의 이름이 적
혀 있었다. 코리안 댄서, 즉 한국인 무용가라고 분명히 소개되어 있었다. 이
어서 최승희 무용에 관해서 언론은 어떻게 반응했을까를 알기 위해서 파리
신문자료관도 찾아갔다. 당시 프랑스의 대표적인 주간지 『시그널』은 최
승희를 일본뿐만 아니라 동양을 대표하는 세계적인 무용가라고 격찬하며

크게 다루고 있었다.

　파리에서 두번째로 큰 극장인 살르 플레엘은 최승희가 유럽에서의 첫번째 공연을 가졌던 장소이다. 한국인 무용가임을 분명히 밝히고, 반주도 한국에서 준비해 가서 한국무용을 중심으로 공연했다. 이곳 파리 공연 때 초립동춤이 가장 인기를 끌었는데 재미있는 에피소드가 남아 있다. 최승희는 김백봉에게 이렇게 말했다고 한다.

　"프랑스는 이상하다. 내가 초립동춤을 추고난 지 일주일 만에 파리 전체에 그 초립동 모자가 퍼지더라. 그만큼 유행에 민감한 곳이란다."

　취재팀은 1939년 당시 최승희가 유행시켰던 초립동 모자를 확인하고 싶어 파리의 고몽 필름센터를 찾아가 모자 패션 필름이 있는지를 확인해 보았다. 최승희는 춤뿐만 아니라 의상으로도 패션의 중심지 파리에 영향을 주었

〈초립동〉

25

다는 것을 확인할 수 있었다. 패션 관계 필름에서 프랑스 아나운서는 "여성용 새로운 모자가 지금 막 유행하기 시작했습니다. 생 시프라는 모자 디자이너가 초립동 모자를 처음 도입했는데 파리 여성들을 더욱 사랑스럽게 보이게 합니다"라고 소개하고 있다.

어느 날 최승희 부부는 파리 센 강변을 산책하고 있었다. 남편 안막은 시를 써서 아내에게 주었다.

> 유럽 한가운데서 조선이 움직이고 있다
> 석굴암의 벽화,
> 마음의 장벽을 깨고 비추고 있다
> 백조는 마치 살아 있는 사람처럼
> 그림자 속에서 조용히 숨쉬고 있다
> 지난날 영광에 물들던 땅,
> 오늘은 봄빛을 잃고 그 비분을 호소하는가
> 미묘한 몸 움직임으로
> 파리사람들을 매료시키는 것을
> 멀고도 먼 조선에서는 알 것인가.

〈보살춤〉. 최승희 춤을 대표하는 작품.

브뤼셀, 로마, 헤이그 등 유럽 순회공연을 끝내고 다시 파리로 돌아온 최승희는 대망의 무대인 예술의 전당인 국립극장 샤이오에 설 수 있었다. 관중 속에는 피카소, 장 콕도, 로망 롤랑 등 문화예술계의 인사들도 보였다. 프랑스의 대표적인 신문 『피가로』는 최승희를 선이 아주 환상적인 동양 최고의 무희라고 격찬했다. 그 당시, 파리 공연에서 주목받은

26

춤은 바로 〈보살춤〉이었다.

그후 런던과 베를린에서의 공연이 예정되어 있었지만, 유럽은 나치의 대두로 급변하고 있었다.

1939년 9월, 나치 독일이 폴란드를 침공, 제2차 세계대전이 발발했다. 이로 말미암아 유럽에서 무용 활동이 불가능하게 된 최승희에게 뉴욕에서 공연 의뢰가 왔다. 유럽 공연에서 성공을 거두었기 때문이었다. 뉴욕 브로드웨이에 있는 센트제임스극장에서의 공연에는 소설가 존 스타인벡, 영화배우 찰리 채플린 등의 얼굴도 보였다. 특히 배우 로버트 테일러는 최승희의 미모와 춤에 반해 영화 출연까지 의뢰했었다고 한다.

당시 영어로 씌어진 팜플렛에는 최승희를 대스타라고 소개하고 있다. 한국의 민속무 〈무당춤〉을 바탕으로 하여 만든 〈무녀춤〉이 가장 인기를 끌었다.

1930년대 후반, 최승희는 유럽, 미국, 중남미 등에서 150회의 공연을 해, 동양의 무희로서 세계적인 명성을 얻었다.

요코하마항에서 최승희 귀국을 환영하는 인파, 1940. 12. 5.

해외에서 조선 무용가로 활동을 하였고, 또 반일운동에 관여했었다는 소문도 있어, 그것을 걱정한 최승희 부부는 귀국길에 이시이 바쿠에게 마중나와 달라는 전보를 쳤다. 그러나 최승희 부부는 1940년 12월 5일 요코하마항으로 귀국, 대대적인 환영을 받았다.

일본으로 돌아온 최승희는 가부키좌에서 공연을 가졌다.

세계 순회공연 후 최승희는 민족무용을 한층 중요시하게 되었다. 공연이 끝나던 날, 경시청에 불려 갔다. 공연내용의 대부분이 한국의 민속적인 소재라는 점 때문이었다. 안제승은 그 배경에 대해 이렇게 들려줬다.

"일본인들이나 조선인들이 너무 최승희를 좋아하고 박수를 치고 또한 그것이 조선인들에게 더할나위없이 민족적인 긍지를 일깨워 주니까 일본 경시청이 사사건건 간섭을 하는 거예요. 전체 춤에서 삼십 퍼센트를 일본춤으로 메워라 하는 식으로 말입니다."

최승희는 1940년 11월 28일부터 사흘간, 도쿄 다카라스카극장에서 가진 공연에서 일본의 전통 예능인 '노'와 '부가쿠'를 기본으로 한 〈신전의 춤〉〈무혼(武魂)〉〈칠석의 밤〉 등을 발표했다. 그때의 입장료 전액은 군부에 기부됐다. 최승희의 일본춤은 미흡했다는 평과 나름대로 좋았다는 평으로 갈렸다. 이 공연을 보았던 일본의 민속무용가인 아유미 세츠코는 다음과 같이 당시를 회상한다.

"그녀가 서서히 무대 오른쪽에서 나타났습니다. 그리고 무대 왼쪽에 머물렀습니다. 아마도 견우를 기다리는 게 아닐까 생각했습니다. 그녀는 안타까운 얼굴로 그리고 … 직녀는 되돌아가고 말았습니다. 정말로 감동적이어서 아직도 잊지 못하고 있습니다. 얘기할 때마다 새롭습니다."

1941년 12월 8일, 일본의 진주만 공격으로 태평양전쟁이 발발했다. 최승희는 이때 도쿄극장에서 일본의 고전무용 신작을 발표하고 있었다. 제2차

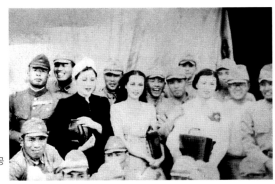

중국 화북지방의 일본군 위문공
연, 1944. 7.

세계대전으로 영국과 독일, 북유럽을 충분히 돌지 못했던 최승희는 다시 한
번 희생을 당하게 된다. 최승희는 만주와 중국에 주둔해 있는 군부대에 위
문공연단으로 파견됐다. 관동군이 집결되어 있는 곳이면 어디든지 가서 공
연을 해야 했다. 공연 횟수가 1백 회가 넘을 정도였다고 한다.

"위문공연을 갈 수밖에 없었어요. 가지 않으면 목숨이 위험할 수도 있으니까
요. 싫어도 어쩔 수 없이 군대에서 하라는 대로 할 수밖에 없었죠. 그러니까 최
승희 본인이 가고 싶어서 간 건 아니고 군대가 강제적으로 보낸 거예요. 이런 것
에 대해서 최승희를 오해하고 있는 한국인이나 북조선 사람들이 있다면 정말
안타깝습니다. 자기가 자진해서 일본군을 위로하기 위해서 가는 사람은 없었
어요. 군국주의에 빠져 있는 사람이 아니고서는. 일본인 중에서도 아와야 노리
코, 가다카미네 미에코 같은 유명한 가수, 배우 등이 모두 갔었어요. 지금 활약
하고 있는 모리 미치코도 갔어요. 그래서 억지로 노래 불러야 했어요. 군가를요.
한 번도 불러 본 적도 없는 노래를. 〈이겨서 돌아오라〉를 용감하게 부르지 않으
면 안 됐어요."(곤도 레이코)

최승희는 일본의 군인에게는 향수를, 조선의 군인에게는 민족적인 우월
감을 느낄 수 있도록 춤을 추었다.

최승희는 몽고를 돌아 다른 전쟁터로 이동할 때, 운강석굴을 방문했다.

운강석굴은 약 1500년 전에 만들어진 중국 최대의 석굴사원이다. 동굴에는 5만1천 개 정도의 불상이 조각되어 있다. 최승희는 이 거대한 불교예술에 큰 감명을 받아 불상의 다양한 자세를 무용으로 승화시켰다. <석굴암의 벽조>가 그 대표적인 작품이다. 중국 무용이론가 동시지우는 최승희의 이런 작업을 높이 평가하고 있다.

◀ 석굴암 벽조(사진/김한용)
▼ <석굴암의 벽조> 1943.

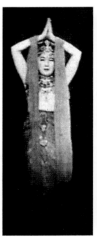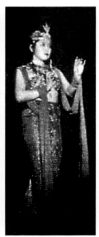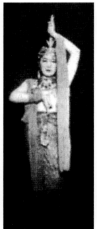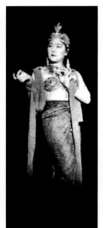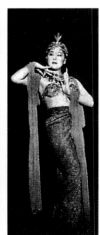

"중국 북위시대 때 만들어진 석굴예술을 처음으로 무대화한 사람이 최승희였습니다. 중국 무용계에 세운 공로는 이루 말할 수 없습니다. 그리고 최승희는 현대무용이라 할지라도 그 기본동작에서 민족성을 표현하려 했고, 민족에 대한 애착을 짙게 간직하고 있었습니다."

중국의 전통 공연예술인 경극에 심취한 최승희는, 경극의 대표적인 무용가 매란방(梅蘭芳)을 만나 서로 교류하면서 대사 위주로 짜여져 있는 종래의 경극에 춤동작을 많이 넣어 화려한 무대예술로 발전시켰다.

1943년 들어 태평양전쟁이 일본군에게 불리하게 전개되어 갔다. 도쿄 거리에는 전쟁터로 떠나는 사람들보다 죽어 돌아오는 유골 행렬이 자주 눈에 띄었다. 그러나 이 암울하고 살얼음판 같은 분위기 속에서도 최승희는 춤을 추며 새롭게 도전해 갔다. 솔로 무용으로는 당시에 대단히 이례적으로 20일간 23회의 장기공연을 하기도 했다. 특히 제국극장의 주변에는 건물을 세 바퀴나 돌 정도로 관객이 장사진을 이루었다. 수많은 조선인 관객들이 '좋다! 좋다!'를 연발하며 억눌린 민족 감정을 발산하기도 했다.

최승희가 중국에서 영감을 얻어 창작한 작품으로는 <길상천녀(吉祥天女)> <정아 이야기(貞娥物語)> <패왕별희(覇王別姬)> <자금성(紫禁城)의 옥불(玉佛)> <명비곡(明妃曲)> 등이 있다.

"역시 어려움을 겪었던 사람과 그렇지 않은 사람의 차이라 생각합니다. 최승희의 정신력은 정말 남 달랐습니다. 조선의 춤을 널리 펼치고 조선을 더욱 알리기 위한 그 어떤 강인함이 있었습니다. 일본인에게 져서는 안 된다는 투지가 관객을 사로잡는 힘의 원천이었다고 생각합니다."(오자와 준코, 일본 민속무용가)

<최승희 직녀>라는 그림은 최승희가 자기 춤을 오래 남기기 위해 1937년 미국으로 향하는 배 안에서 아리시마 이쿠마에게 부탁해서 그린 것이다. 이 시절 많은 화가들이 다퉈 가며 최승희를 그렸고, 데이고쿠 화랑에서는 최승

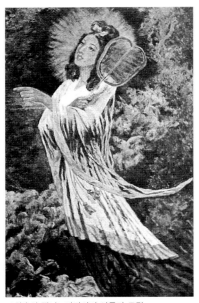

〈최승희 직녀〉 아리시마 이쿠마 그림	〈춤추는 최승희〉, 작가 미상

희 무용화 감상회까지 열렸다.

　일본 군부로부터 예술가들에 대한 압력이 더욱 강해지는 가운데 최승희 부부는 만주의 일본군을 위문한다는 명목으로 중국을 향했다. 자신을 세계적인 무용가로 키워 준 일본과 수많은 팬들을 뒤로하고 떠나게 된 것이다. 그후 최승희는 두 번 다시 일본 땅을 밟을 수 없었다.

　중국 상하이에 있는 란신극장은 최승희가 중국인들을 위해 여러 차례 일반공연을 열었던 장소이다. 당시 춤을 보았던 제자 수초는 이렇게 말한다.

　　"내가 최승희 선생님을 만났을 때 다른 학생들은 떠난 뒤였습니다. 당시 나는 상하이에 있었는데 선생님은 상하이 란신극장에서 공연을 했지요. 선생님은 정말 선녀 같았습니다. 가장 인상적이었던 작품은 〈장구춤〉과 〈보살춤〉이었습니다."

　최승희는 상하이와 난징의 일반공연에서는 일본에서와는 달리 자기가

추고 싶었던 춤을 마음껏 출 수가
있었다.

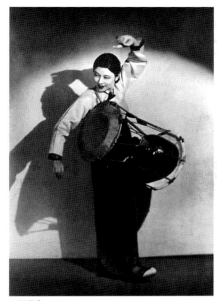

〈장구춤〉 1939.

1945년 8월, 나가사키와 히로시
마에 원자폭탄이 투하되었고 일
본은 태평양전쟁에서 패했다.

최승희에게 새로운 시대가 다
가오는 듯했다. 한반도도 일본의
식민지에서 해방되었다. 이때 중
국에 있던 안막은 청년시절부터
사회주의를 신봉하고 있던 처지
여서 해방을 어떻게 받아들여야
할지 몹시 고뇌했다고 한다. 결국
1945년 8월말, 안막은 중국내 조
선인 공산군과 함께 평양으로 향했다. 한편, 최승희는 이듬해 김백봉을 비
롯한 제자들을 데리고 중국 천진에서 조국으로 돌아가는 배에 올랐다.

승객 1천5백여 명 중에는 최승희를 비롯해 나중에 대통령이 된 박정희도
있었다고 한다. 당시 신문은 인천항으로 귀국한 동포들에 관한 기사를 다루
고 있다. 해방 후 서울에서는 반민족행위특별조사위원회가 발족됐다. 친일
파로 몰린 최승희는 신문에 다음과 같은 글을 발표했다.

"일본이 우리 민족의 정신과 전통을 뺏으려고 할 때, 나는 우리 민족의 정신을
북돋으려고 노력했습니다. 이것이 국내에서건 국외에서건 내가 조선의 딸로
걸어온 길이었습니다."

그 순간에 최승희는 남한에 남고자 했다는 것이 여러 사람의 증언에서 확
인된다.

"바깥 분위기가 최승희 선생님을 굉장히 압박했어요. 말하자면 예술인들이 친일파라고. 자기네들은 일제 때 곱게 지냈답디까. 일종의 시기로 인해 활발하게 연구소 설치를 못하고 미국에서 초청공연이 있어 그 준비나 해볼까 하고 고민하고 있던 와중에 안막 선생님께서 평양으로 오라고 하는 기별을 하셨어요."(이경자, 최승희의 제자)

"해방이 되었는데 진짜 여기서 우리 무용계 사람들이 무용인을 육성해서, 말하자면 무용계를 빛낼 수 있는 것은 남한이지 않느냐, 그런데 당신 같은 세계적인 무용가가 고국에 돌아와서 무용하는 후배들을 기르지 않고 이북으로 간다니 말이 되느냐. 그런데 자기 남편이 안막인데, 배까지 보냈으니 할수없이…."(안경호, 미국 NBC 카메라 기자)

최승희의 월북을 알리는 신문기사

이미 북한에 가 있던 안막으로부터 강력한 요청이 있어 1946년 7월, 최승희는 결국 고향 서울을 등지고 38선을 넘어 북으로 갔다. 1946년, 평양에서는 임시인민위원회가 열리고, 좌익정부가 탄생하려는 와중이었다. 최승희는 평양에 도착하자마자 김백봉과 함께 김일성을 만나러 갔다. 김백봉은 당시의 상황을 상세히 증언해 주었다.

"선생님하고 저하고 김일성이란 사람을 만났어요. 인상에 남는 것은 한 마디예요. 그것을 기억을 하는데, 뭐냐하면 "최승희 동무 살러 왔소, 다니러 왔소?" 그래요, 제일 먼저. 그러니까 그, 무어라고 대답해요, 살러 왔다고 그랬지. 딱 발목 잡힌 거지. 바로 연구소할 데를 물색해서 대동강 강변에…."

김일성은 최승희가 원하던 대로 대동강변의 요정이었던 동일관 자리에 최승희무용연구소를 설립하게 해주었다. 북한 각지에서 선발된 학생들이 모여들었다. 김일성은 "극장은 인민의 교육도장이며, 그곳에서 공연하는 예술인은 인민의 교사"라고 하면서, 최승희를 전면적으로 지원해 주었다.

최승희는 학생들을 지도하는 한편 자신의 춤을 게을리하지 않았다.

"최선생님은 언제 연습하는가 하면, 새벽 3시에 해요. 밤에 3층에 올라가서. 꼭 악사 한 분만 데리고. 오늘이 장검무라면 그 선생한테 가서 문을 '딱딱'하면 그 선생이 나와요. 하루는 가야금, 하루는 아쟁, 소리도 하고 가야금도 하는 분도 있어요. 그러니까 매일이 아니지요. 매일 하면 사람이 못살잖아요. 드문드문. 사람들을 순번을 정해 가면서. 저는 알아요. 3시, 그때. 더 늦으면 못해요. 빨리 일어나는 사람도 있고⋯. 그때 가서요, 문을 '타다닥'. 저는 알아요, 문소리 '사사삭' 나면 악기만 가지고 3층으로 올라가요. 악기를 살랑살랑 들고. 최선생님은 무용 동작을 하는데, 20여 년 전에 제국극장에서 했던 그것을 해도 마찬가지예요. 매일 연습을 해요. 자꾸 바꾸지요, 조금씩 조금씩."(임정옥, 최승희의 제자)

북한 무용동맹위원회 위원장이 된 최승희는 1950년 6월초, 2백 명의 대규모 예술단과 역시 단원이었던 딸을 데리고 모스크바에 도착한다. 모스크바의 대표적인 극장인 차이코프스키극장과 스타니슬라브스키극장에서 공연했다.

취재팀은 당시의 공연을 기록한 필름을 모스크바에서 발굴했는데, 이 필름 속에는 최승희의 춤추는 모습도 담겨 있다. 최승희 일행이 소련의 각지를 돌며 공연한 지 얼마 안 되어 6·25전쟁이 터졌다. 그때, 이미 무용가로 성장한 최승희의 딸 안성희는 평양으로 돌아오자마자 위문공연단에 선발되어 남쪽 전선으로 떠났다. 그리고 한때 행방불명이 되기도 했다.

일본에서는 가와바타 야스나리가 신문의 연재소설 「무희」에서 최승희의 딸이 전선으로 떠난 후 소식이 끊어졌는데 전사했을지도 모른다는 내용을 다루었다. 최승희가 일본을 떠난 지 6−7년이 지났지만 일본의 지식인들은 아직도 최승희를 잊지 못하고 있었다. 한편, 최승희는 어머니로서 딸의 운명까지도 좌지우지하는 전쟁에 대한 분노를 무대에서 표현했다. 작품

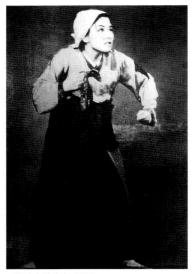

〈조선의 어머니〉 1952. 　　　　　〈신노심불로〉 1939.

〈조선의 어머니〉가 그것을 잘 나타내 주고 있다.

　1952년 최승희는 다시 중국 땅을 밟았다. 중국희극학원은 그 전에 최승희가 무용을 가르치던 곳이다. 당시 최승희의 제자였던 장주후이가 취재팀을 안내해 주었다.

　"당시 희극학원에는 연극학부, 가극학부 등 간부훈련반이 있었습니다. 우리는 동쪽 바로 저기서 수업을 했습니다."

　6·25전쟁 때 평양이 유엔군에 점령되자, 그곳에 있던 최승희무용연구소 건물도 폭격으로 파괴되었다. 최승희는 김일성과 주은래의 배려로 중국 북경에 오게 되었다. 중국 각지에서 선발된 학생들을 최승희는 열심히 지도했다. 최승희는 중국 고전무용을 발굴하고 현대화하는 데에도 힘을 쏟았다. 최

중앙희극학원을 방문한 주은래

승희 제자들은 중국 무용계의 지도자로 성장했다. 지금 중국을 대표하는 무용에는 두 가지 유형이 있는데 그 중 하나가 최승희 류이다. 최승희에게 매료되었던 주은래는 최승희 춤 가운데 〈신노심불로(身老心不老)〉를 특히 좋아했다고 한다. 당시 최승희의 전속 운전기사였던 우수청과 학생이었던 허명월이 예전에 최승희가 살던 집을 안내해 주었다.

우수청 : "이 집입니다. 여기는 ㅁ자 형태의 집이었습니다."

허명월 : "작은 네모형 집이었네요. 최선생님이 단독으로 공연하신 적도 있으셨나요?"

우수청 : "있었습니다. 항상 대사관에서 공연을 했습니다. 때로는 불가리아, 루마니아대사관 등

최승희가 쓰던 방, 중국 북경

에서도 했고 조선대사관에서도 했습니다. 자주 곽말약(郭末若) 선쟁 집에도 갔습니다. 무슨 일이 있을 때에는 곽선생을 직접 만나러 갔습니다. 학교에 무슨 요구가 있다든가, 아니면 연구반과 관련된 일로 원장에게 직접 애기하기 힘든 일은 학교지도부보다는 곽선생을 찾았습니다. 곽선생과 애기하면 대체로 잘 해결되었으니까요."

허명월 : "실례합니다."

처녀 : "이렇게 세탁물도 많은데…."

허명월 : "괜찮아요. 그냥 보고 있기만 하면 돼요. 이 집은 당시 그대로지요?"

처녀 : "네, 그렇지요."

허명월 : "처음부터 이 방에 계셨습니까?"

주인 할머니 : "한 분은 조선인이었고요, 다른 한 분은 일본인이었습니다. 그 사람 남편이었고, 아들이 한 명 있었습니다."

허명월 : "네, 네. 그런데 그 남편은 일본인으로 보이지만, 일본에 유학한 적이 있는 조선인입니다. 아마 일본인으로 보였을 뿐일 겁니다."

주인 할머니 : "그래요?"

허명월 : "최승희 선생님이 이 집에 사셨을 때 저도 여기 와 본 적이 있습니다 …. 우리를 예술의 대문으로 이끌어 주셔서 들어왔고, 그 배움으로 이 몇십 년

동안 예술활동을 하게 되었다고 생각합니다."

제자 허명월에게 써 준 최승희의 친필

예전에 최승희가 살던 방에는 아직도 그의 숨결이 남아 있는 듯하다. 허명월은 스승이 직접 쓴 메시지가 들어 있는 노트를 소중하게 보관하고 있었다. 거기에는 훌륭한 무용가가 되기를 바란다는 격려의 글이 적혀 있었다. 최승희가 가장 아끼는 제자 중의 한 사람이었던 허명월이 연변대학교에서 최승희 무용 기본동작을 교습한다고 해서 찾아갔다. 연변 조선족 자치주는 우리 동포가 팔십만 명이나 살고 있는 곳이다. 그래서 우리의 전통문화도 짙게 남아 있는데 최승희 무용을 평양에 가서 배워 와 이를 계승·발전시켰던 박용원과 같은 수제자도 있었다. 그런가 하면 최승희의 중국인 제자들 중에는 최승희의 무용을 기본으로 삼아 그 맥을 중국의 고대무용에까지 잇고자 하는 작업 또한 계승되고 있다.

"〈보살춤〉은 돈황벽화를 보고 창작한 것입니다. 이 외에도 역사적인 자료를 참조하기도 했습니다. 이 무용을 정리할 때 저는 최선생님의 방법을 이용했습니다. 예를 들면, 최선생님이 남방무용을 연습할 때 불교를 그대로 이용한 것은 아니지만 그 춤 안에는 근본이 되는 동작이 들어 있습니다. 최선생님의 그 동작은 놀랍게도 돈황벽화와 일치합니다."(가오진롱, 최승희의 제자)

중국 감숙성의 명월산 중턱에 있는 석굴사원이 돈황 막고굴이다. 4세기 중반부터 13세기까지 계속 파 내려가 그 수가 오백 개나 되며 서역불교의 중심지가 됐다. 이곳에는 무용을 소재로 한 벽화가 칠백여 개나 된다고 한다. 가오진롱은 최승희의 가르침을 바탕으로 이러한 무용 테마를 재현했다. 동

양무용의 원점을 되살렸다고 할 수 있다. 가
오진롱은 그 무용을 젊은 학생들에게 계속 가
르치고 있다.

최승희는 1951년 9월, 민족청년예술단을 인
솔하고 동베를린에서 열린 제3차 세계청년학
생축전에 참가했다. 귀국길에는 모스크바와
여러 도시에서 공연했다. 그때 통역을 맡았던
한맑스를 만났다. 러시아에서 태어난 동포다.

돈황 무용도

돈황 막고굴

"제3차 축전에 아주 많은 대표단이 참가했는데
배우들도 왔습니다. 그 배우들 중에 최승희도 있
었지요. 북한으로 돌아가는 길에 모스크바에 체
류하면서 공연을 했습니다. 그들을 한 달 동안
안내를 했습니다. 그런 과정에서 최승희는 내게
많은 신세를 졌다고 하면서 사진을 선물로 주었
습니다. 바로 이 사진입니다."

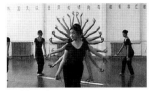

〈천수보살〉

당시 함께 갔던 제자는 이렇게 회상한다.

"고집이 세시고 꼭 해야 되겠다고 하면 반드시 하십니다. 예를 들면 이런 것이
있습니다. 이북에서 예술단이 소련에 가는데 그곳은 공산국가예요. 선생님은
그런 의식을 안 가지고 계세요. '나, 나를 선전해야 된다'는 생각이 강하셨어
요. 그러나 절대 자기 선전을 못하게 했으니까, 나라에서. 그때 허정숙 단장도
이야기했었을 것이고. 최선생님은 몰래 저를 불러다가 장구를 뜯으라고 그래
요. 저는 장구를 뜯었어요. 그 장구 통 속에다 소위 브로마이드, 장구들고 춤추
는 장면, 그런 사진들이 있지요. 그것을 그 속에다 넣었어요. 그 다음에 장구를
다시 묶었지요. 그렇게 몰래 가지고 들어가서 선전을 했습니다. 그만큼 자기 선
전에 주력하셨지요."

최승희가 한닭스에게 사인해 선물한 사진.

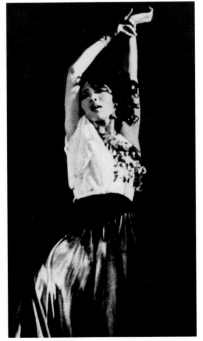

안성희의 〈집시춤〉

최승희는 북조선에 돌아가기 전에 딸을 모스크바 볼쇼이극장 부속 발레학교에 입학시켰다. 이곳은 오늘날 모스크바예술대학이 되었다. 안성희는 모스크바에서 2년간 공부를 하고 〈집시〉라는 작품으로 공산권에서 인정받는 무용가가 됐다. 그리고 3년 후, 딸은 동베를린에서 열린 콩쿠르에서 대상을 타는 등 어머니에게 뒤지지 않는 실력을 보였다. 스타니슬라브스키극장에서도 공연을 했는데 비범한 재능을 발휘해 관객을 매료시켰다.

1953년 7월, 6·25전쟁이 끝나자, 최승희는 평양으로 돌아갔다. 그후에도 최승희는 무용단을 이끌고 2년에 한 번씩 열리는 세계청년학생축전에 참가했고, 그때마다 민족무용을 보급시키기 위해 남다른 노력을 기울였다. 1954년 남편 안막은 문화부 부부장으로 승진되었고, 2년 뒤에는 문화선전부 부부장의 자리에까지 올랐다.

최승희 부부의 위세는 마치 뜨는 해와 같았다. 최승희가 주인공을 맡

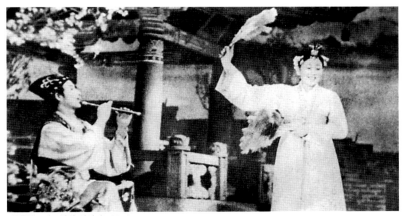

무용극 〈사도성의 이야기〉 1954.

았던 무용극 〈사도성의 이야기〉가 모란봉 지하극장 신축기념 작품으로 공
연됐다. 이 작품은 북한 최초의 컬러 영화로 제작되어 전쟁에 지쳤던 인민
들에게 활력을 주었다.

　한편 6·25전쟁이 끝난 후 일본에서는 최승희를 초청하고자 하는 움직임
이 활발하게 전개됐다. 최승희가 은사 이시이 바쿠에게 일본에 가서 공연을
하고 싶다는 편지를 보낸 것이 결정적인 계기가 되었다. 최승희를 아끼는
일본 지식인들은 최승희무용초청위원회를 결성해 일본 정부의 허가를 받
기 위해 서명운동까지 벌였지만 결국 실현되지는 못했다. 1959년, 최승희 가
족에게 불행이 닥쳐왔다. 북한 정권 내부에서 대규모 숙청이 단행된 것이
다. 안막도 이때 숙청당해 강제노동 끝에 사망했다고 전해지고 있는데, 상
세한 것은 알려지지 않고 있다. 최승희는 이러한 위기상황 아래에서도 무용
교재인 『조선민족무용기본』(1957. 8. 15)을 남겼다. 이 교본은 남한에서도
같은 이름으로 뒤늦게 출판(1991, 동문선)되기도 했다. 한국춤의 기본동작
을 문자와 그림으로 자세하게 기록했다는 점에서 무용계에서는 매우 중요
한 자료로 여겨지고 있다.

"최승희의 업적을 전기와 후기 두 부분으로 나누고 싶어요. 전기에는 무용가로서, 말하자면 한국춤을 소재로 해서 세계에 웅비하던 그런 무용가로서의 최승희, 그 다음에 이북에 가서 교육자로서의 최승희, 놀랍게도 아직 우리나라에는 그런 교재가 없는데 1957년에 이북에서 무용교본을 만들었거든요. 대단한 거예요. 1957년이라고 하면 6·25전쟁이 나고 6~7년밖에 안 된 시기인데 그런 교본을 만들었다는 것. 우리나라에는 아직 없어요. 아직도…." (박용구)

최승희의 저서 『조선민족무용기본』 (1957)

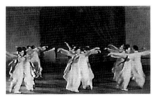
책을 바탕으로 만들어진 교육영화 〈조선민족무용기본〉

최승희는 그후 이를 토대로 교육영화를 만들어 후진들을 양성하고자 했다. 최승희는 영화 「조선민족무용기본」에서 다음과 같이 해설한다.

"조선민족의 무용기본인 다양한 무용작품들을 창작할 수 있는 많은 작품들이 있습니다. 이 기본동작을 가지고 우아하고 아름다운 감정세계를 표현할 수 있을 뿐만 아니라 혁명적, 낭만 가득 찬, 약동하는 진실을 힘차게 그릴 수 있습니다. 지금 우리가 보고 있는 〈혁명을 위하여〉 라는 군중무용도 조선민족무용을 기본으로 창작된 것으로서 인민들이 즐길 수 있는 춤의 하나입니다."

『아사히신문』에 게재된 최승희의 추방 기사

1966년에 최승희를 일본에 초청하려는 일본 지식인들의 움직임이 다시 일어났다. 그러나 그 다음해인 1967년 11월 8일 최승희 일가가 노동당 간부들과 함께 연금되었다는 기사가 일본 『아사히신문』에 실렸다.

영화감독 신상옥은 이렇게 말했다.

"이북에서든 어디에서든간에 최승희뿐만 아니라 소설가 이광수도 확실히 몰

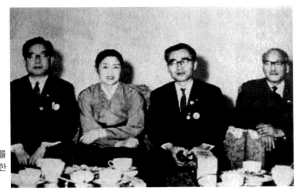

최승희(왼쪽에서 두번째)를
일본에 초청하기 위해 북한
을 방문한 일본 사절단

라요, 누구든지 그것이, 말이 잘못 새어 나가면 목숨과 관계 있는 중요 사안이기 때문에 알아도 이야기를 잘 안하고. 우연히 들은 건데 제 책에 쓴 대로 이북의 영화동맹위원장, 지금은 돌아가셨어요. 그분이 잠깐 이야기하다가 해서는 안 되겠다 하고 중간에 그만두었는데, 최승희가 중국 쪽으로 넘어가다가 아마 사위와 같이 갔다던가 가족이 몇 사람 가다가 잡혔다는 이야기를 들었어요. 그러니까 잡인 뒤 어떻게 되었는지는 아무도 모르고, 그후에 회의를 소집했느니 어찌했느니 하는 것은 다 추측일 것 같고…."

미국에 살고 있는 무용가 김명수 씨는 소설가 황석영 씨와 함께 여러 차례 북한을 방문했다. 김명수 씨 또한 최승희의 안부를 걱정하고 있는 사람 중의 하나이다.

"내가 북한에서 최승희에 대해서 물었지만 어느 누구도 적극적으로 대답해 주는 사람이 없었고 나쁘게 이야기하는 사람도 못 봤어요. 단지 그 제자들은 여전히 활동하고 있기 때문에 그분의 춤이 이렇게 이어지고 있다고 봅니다. 그분은 떠났지만…."

최승희는 그후 어떻게 되었을까. 어떻게 생애를 마쳤을까.

"형수는 결국 자기가 그렇게 사랑하던 예술을 버리고 타의에 의해 그 무대를

김일성 회고록 『세기와 더불어』

떠났고, 그후 10년을 더 살았는지, 15년을 더 살았는지 모르겠지만, 니진스키는 행복한 삶을 살았지만 최승희는 불행했다고 내가 글을 쓰게 된 것이 참으로 안타까워요."(안제승)

1994년 5월에 출판된 김일성 회고록 『세기와 더불어』에서 김일성은 "최승희는 조선의 민족무용을 현대화하는 데 성공했다. 최승희의 무용은 국내는 물론 문명을 자랑하는 프랑스와 독일 등에서도 열렬한 환영을 받았다"라고 매우 긍정적으로 평가하고 있다. 최승희 연구의 권위자인 정병호는 이렇게 말한다.

정병호(최승희 연구가, 중앙대교수)

"남북한 정부 중 어느 정부가 우리를 환영해 주고 우리가 예술을 할 수 있게 해 줄 것인가. 어느 쪽이냐, 선택하라. 그래서 안막은 북한을 선택하고, 최승희는 남한을 선택했던 것입니다."

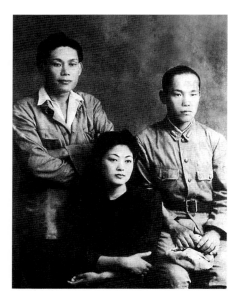
안막(왼쪽)과 김백봉·안재승 부부

2001년 11월 30일부터 12월 1일까지 연변대학에서는 「20세기 조선민족무용 및 최승희 무용예술」을 주제로 한 국제학술회의가 열렸다. 최근 평양에 다녀온 바 있는 무용학자이며 연변대 예술대학 교수인 한용길은 다음과 같이 말한다.

최승희의 중국제자들, 2001.

"북한에서는 알기 힘들고 그분들도 거기에 대해서 이야기하지 않으려 하고…. 왜냐하면 좀 제한되어 있기 때문에. 그런데 근년에 와서 김정일 장군의 지시가 있어 전국 어디나 마음대로 다니면서 최승희 선생의 춤자료를 수집할 수 있게 되었다고 하면서 아주 기뻐했습니다"

"최승희 선생님 소식은 일본에서도 듣고, 소련에 가서도 들었는데 돌아가셨다고 해요. 춤만 열심히 추었는데 불행하게 돌아가신 것으로 들었어요. 그래도 한편으론 직접 보지도 못했고 북한에 가서 듣지 못했기 때문에 혹시 살아 계시지는 않을까 하는 희망은 그대로 남아 있어요. 그렇지요. 그래서 돌아가셨다고 하지만, 마음 한구석에는 살아계신 게 아닌가 그런 희망을 걸지요. 돌아가셨다고 생각할 수 없어요."(김백봉)

최승희의 춤을 계승하며 평생 살아 온 김백봉. 최승희 제자들은 이제 서서히 일선에서 은퇴하고 있다.

"최승희는 조선민족무용을 했습니다만 해외의 발레나 현대무용 등도 전부 할

수 있었습니다. 그는 이것들을 전부 융합해서 자기 것으로 만들었습니다. 최승희의 위대한 면은 이 점에 있다고 생각합니다. 조선민족의 것을 계승하면서도 다른 것들도 폭넓게 수용할 수 있다는 것은 예술가로서 가장 훌륭한 점이라고 생각합니다."(장후리, 중국무용가협회 지도자)

"동양무용가로서 서구의 예술과 대등하게 활동을 하려는 그런 야심을 가졌죠. 그래서 동양에서 유일하게 서양 예술과 대비해서 동양무용론을 내세운 그런 면에서 최승희는 유일한 동양인이었다고 평가합니다."(정병호)

"최승희는 단 한 사람일 뿐 역시 똑같은 최승희는 없습니다. 시대가 다릅니다. 무용에 대한 정열은 역시 헝그리 정신에서 나왔다고 생각합니다. 지금은 너무도 자유스럽고 무엇이든 넘쳐나는 시대라 이런 상황에서는 이시이 바쿠 선생이나 최승희처럼 훌륭한 예술인은 생겨나기 힘들지 않을까요. 안타깝지만 그만큼 이시이 바쿠와 최승희는 세계적인 동양의 무용가였다고 할 수 있습니다." (미도리가와 준, 일본 동유럽문화교류협회 회장)

"좀 차원을 달리해서 이제는 최승희의 무용이 우리 예술사에서 혁혁한 발자취를 가졌다는 것을 인정할 때가 아닌가, 특히 월드컵도 있었고 외국과의 교류가 활발해지고 있는데 우리에게 그런 좋은 자료가 있는 데도 불구하고 과거에 정치적인 인물이어서 잘못이 있다며 매몰시킬 것이 아니라 이런 기회에 나타냄으로써 솔직하게 서로 접하도록 하는 것이 교류에도 이바지하지 않겠는가, 그런 점에서 최승희를 재평가하는 입장에 서고 싶습니다."(차범석, 극작가·대한민국예술원 회장)

2002년 7월에는 한국예술종합학교에서 최승희의 무용을 재현하는 발표회가 있었다. 또한 최승희가 북한에서 만든 영화 「조선민족무용기본」이 한국에서 처음으로 상영되었다.

한국예술종합학교 학생들이 재현한 최승희의 〈무녀춤〉

한국예술종합학교의 한 학생은 "무용뿐만 아니라 이론적인 부분, 그것을 넘어서까

지 예술인의 모든 것을 남겨 놓고 가셨어요. 저희가 이렇게 이어받아서 무용을 할 수 있는 것을 보면 최승희 선생님을 뒤따라 더욱 열심히 공부해야겠다고 생각합니다"라고 했다.

최승희의 마지막 모습이 담긴 필름에는 애석하게도 음성이 기록되어 있지 않다. 그러나 인터뷰를 하고 있는 모습에서 최승희 생전의 목소리가 들려오는 듯하다.

"고향 그리워라
춤추는 이 밤에 달빛도 처량해
가이없는 하늘
노래 부르며 길을 가네" (최승희 육성 노래 <향수의 무희>에서)

1

무용계 최고의 스타 최승희

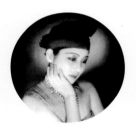

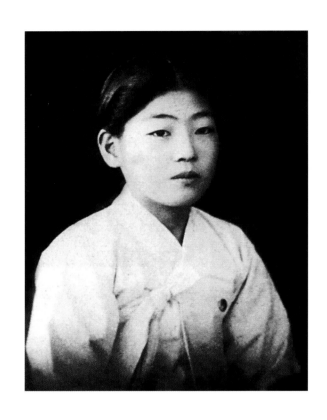

숙명여학교 재학 시절의 최승희, 1925.

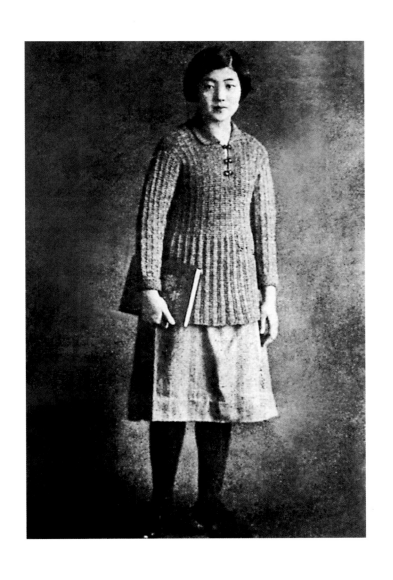

이시이 바쿠 무용연구소 시절의 최승희, 1926.

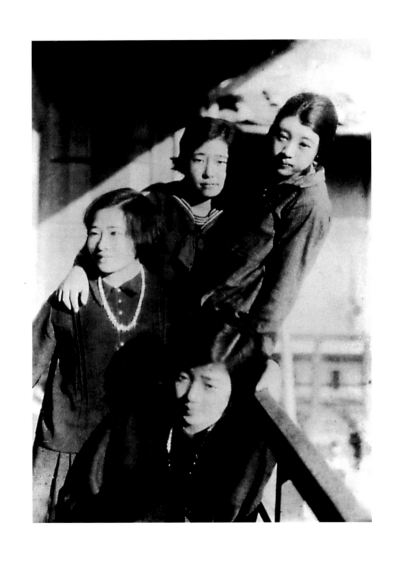

이시이 바쿠 무용연구소의 단원들. 맨 앞이 최승희, 1926. 7.

이시이 바쿠 무용연구소에 들어간 직후의 연습 장면. 맨 앞이 최승희, 1926. 7.

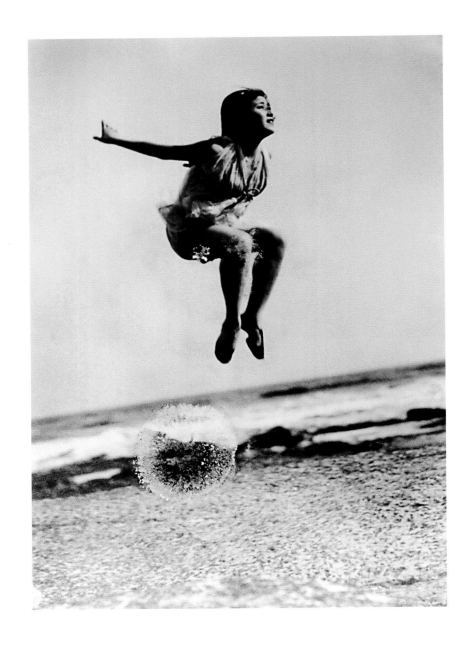

무용 연습 - ①

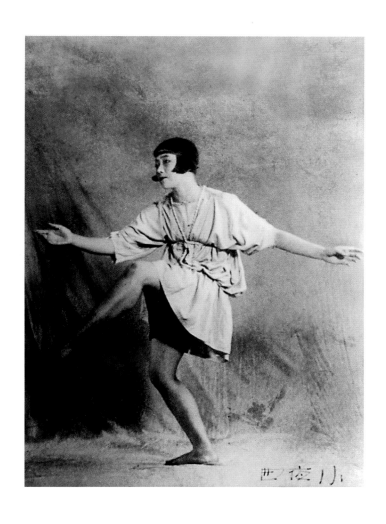

무용 연습 − ②

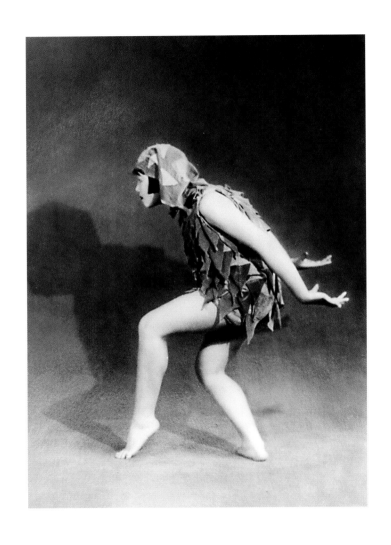

무용 연습 - ③

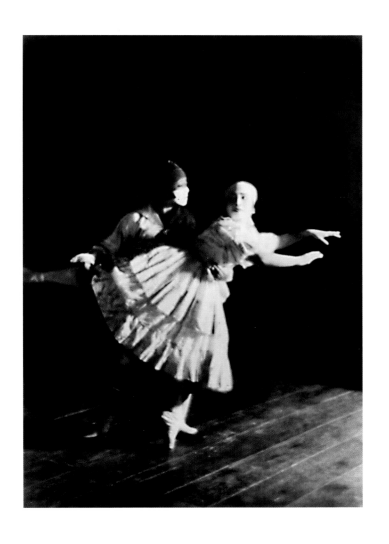

무용 연습 – ④

숙명여학교 재학 시절의 최승희(앞줄 가운데), 1927.

이시이 바쿠 무용연구소 단원들과 함께(가운데가 최승희), 1927.

무용연구소 동창과 함께(오른쪽), 1927. 10.

일본으로 건너간 지 1년 반 만에 집에 돌아온 최승희, 1927. 10.

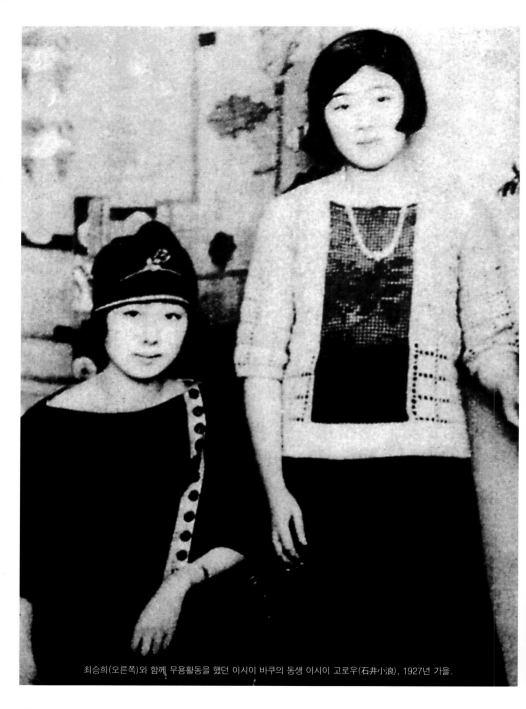

최승희(오른쪽)와 함께 무용활동을 했던 이시이 바쿠의 동생 이시이 고로우(石井小浪), 1927년 가을.

（第一回鄕土訪問）

이시이 바쿠 무용단의 전남 순천 공연.
가운데 체크무늬 외투를 입은 이가 최승희, 1927. 11.

이시이 바쿠 연구소에서 춤을 배우고 있던 조선인 무용수들.
앞줄 왼쪽이 최승희이며 오른쪽 끝이 강홍식, 그 옆이 조택원이다.

가족(앞줄에는 최영희, 최승희. 뒷줄 오른쪽이 최승일·석금성 부부), 1929년 겨울.

서울 남산에 개원했던 최승희무용예술연구소에서 제자들과 함께, 1929년 겨울.

경성의 사진가들이 최승희(앞줄 왼쪽 세번째)를 모델로 사진촬영을 끝내고
기념촬영을 했다, 1930년대초(사진/신낙균)

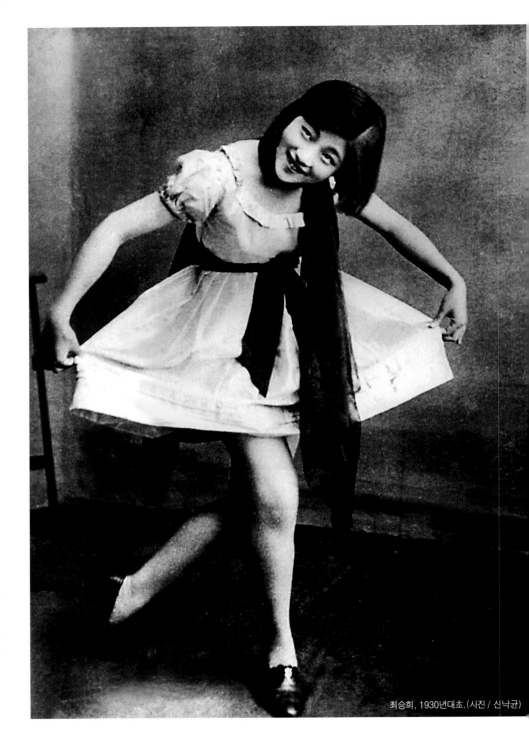

최승희, 1930년대초. (사진 / 신낙균)

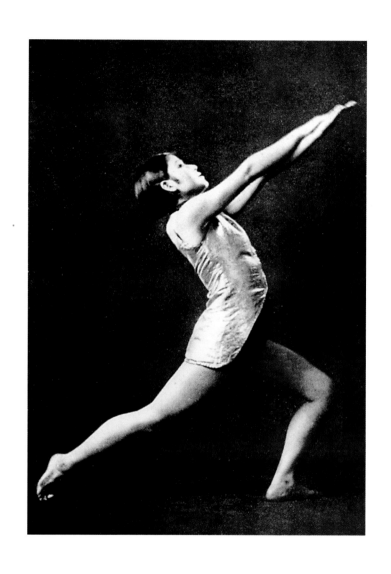

무용 연습중인 최승희, 1930년대.

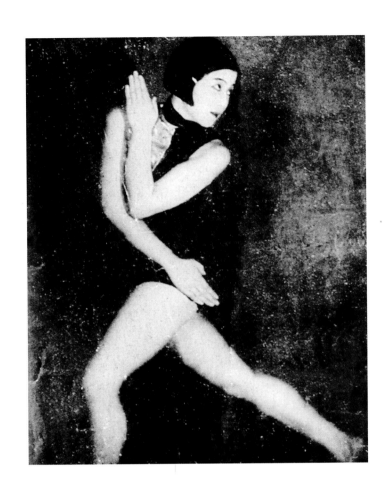

무용 연습, 1930년대.

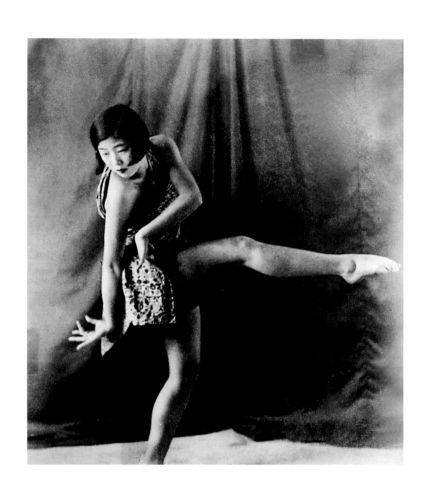

무용 연습, 1930년대.

▲ ▶ 〈학춤〉 1930년대.

▲ ▶ 〈광상곡〉

최승희와 안막의 결혼식. 경성 청량원, 1931. 5. 10.

큰딸 승자와 함께(오른쪽 두번째가 최승희), 1933년 봄.

이시이 바쿠 무용연구소의 연구생들, 1933.

일본청년회관에서 제1회 신작무용발표회를 갖고, 1934. 9. 20.

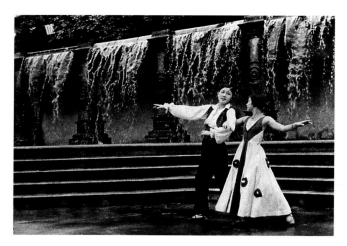

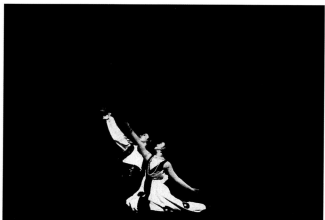

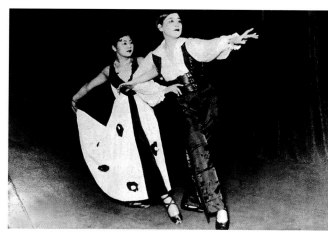

제자 김민자(여자 역)와 함께 춘
〈희망을 안고〉 1933.

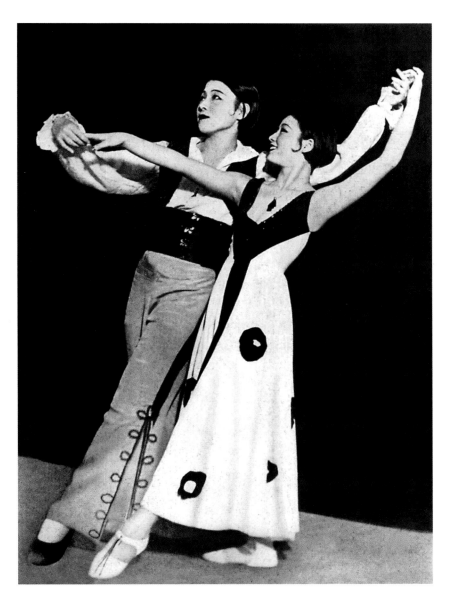

〈희망을 안고〉 1933.

82

최승희가 일본에서 처음 선보인 조선 전통춤 〈에헤라 노아라〉 1933.

〈에헤라 노아라〉 1933.

조선의 무희, 최승희

가와바타 야스나리(川瑞康成) / 소설가

일본의 문예잡지 『모던 일본』에서 좌담회를 열었을 때, "여류 신진무용가 중에서 일본 제일은 누구일까"라는 질문에 나는 서양무용에서는 최승희라고 대답한 적이 있다.

한마디로 여류 신진무용가라고 하면 십대들도 있고 삼십 세 가까운 사람들도 있다. 그리고 각자 춤의 경향이 다르며 또한 장단점이 있다. 독립하고 있는가, 스승 밑에 있는가 등 서로 상황이 같지 않다. 그래서 무용가들의 예술적 재능의 우열을 가린다는 것은 어떤 점에서는 무모한 일인지 모른다. 예를 들면 같은 이시이 바쿠의 문하생 중에서 이시이 미도리같이 우아함이 뛰어나다든가, 이시이 이소코같이 명랑하다든가 하는 점은 보는 사람에 따라 판단이 다를 수 있다.

그렇지만 나는 아무 주저없이 최승희가 일본 제일이라고 대답했다. 지금도 그 마음에는 변함이 없다. 최승희를 우선으로 꼽은 것은 훌륭한 신체이며 춤의 크기이며 힘이며 흔들림이 없는 민족정서 때문이다.

최승희가 다시 일본에 건너와서 이시이 바쿠의 밑으로 들어와 처음 무대에 선 곳은 잡지사 『영녀계(令女界)』가 주최한 여류 무용대회에서였다. 이 대회에는 젊은 무용가들이 거의 모였다. 최승희는 <에헤야 노아라> <엘레지>를 추었다. 특히 <에헤야 노아라>는 그녀가 일본에서 추는 최초의 조선무용이었다. 또한 내가 그녀의 춤을 본 최초의 공연이기도 했다. 그날 있었던 수십 편의 무용 중에서 그것은 나에게 가장 큰 감명을 주었다. 무용비평가도 아니고 내 멋대로 판단한 것이지만, 그 감명은 최승희의 무용이 더욱 보고 싶다는 단순한 바람으로 바뀌어 그 기회를 다시 갖게 되었다. 『모던 일본』 사장 마해송은 최승희와 같은 조선인이기 때

문에 문화 행사를 개최할 때마다 최승희를 참여시켰다. 그렇지만 이번 가을 행사에서는 스승 이시이 바쿠의 도움으로 최승희가 제1회 발표회를 갖게 되었고, 공연은 대성공을 거두었다. 나로서도 숙원이 이루어져 큰 기쁨이라 하겠다.

최승희에 관해서 글을 써 달라는 의뢰를 받았을 때 그러한 일도 있고 해서 나는 흔쾌히 기쁜 마음으로 응했다. 나는 그녀의 무용예술을 해설하거나 비평할 생각은 없다. 또 할 수도 없다. 그저 나는 무용을 잘 모르는 독자들에게 최승희에 관한 나의 솔직한 심정을 전하고 싶을 따름이다. 이 글을 쓰기 위해서 이시이 바쿠 연구소를 방문했지만 지방공연을 떠나 최승희를 만날 수 없었다. 그러나 문예잡지인 『모던 일본』이 글을 써 달라고 의뢰해 오는 일은 거의 없기 때문에 최승희 무용을 본 사람으로서 기꺼이 청탁에 응했다.

근래에 와서 무용발표회가 음악발표회를 압도하고 있고 무용 전문잡지가 서너 개나 발간되고 있음에도 불구하고, 서양무용은 아직까지도 일반인에게 경시당하고 있어 무용가만큼 사회적으로 대우를 받지 못하는 예술가는 없다. 오늘의 예술가들은 어떤 면에서는 일종의 희생자라고 할 수 있다. 그만큼 '직업'으로 거의 성립되어 있지 않다. 저명한 무용가들도 무대에 서기보다는 교수를 하면서 생계를 꾸려 나가고 있기 때문에 무용이 융성해지고 있다고 말할 수는 결코 없다. 흥행업계도 그리 관심을 갖고 있지 않다. 극단적으로 말하면 최승희도 역시 묻혀 버리는 보물이라고 하겠다. 재능이 풍부한 무용가들이 적지 않지만 그들을 개화시키고 성숙시키는 사회적 배경이 없기 때문에 춤에만 의지해 살아갈 수 없어 여러가지 일들을 하고 있는 것이 현실이다. 신극 배우나 음악가도 그렇지만 무용가 역시 험난한 길을 가고 있다.

그러나 그러한 얘기를 하고자 이 글을 쓰는 것은 아니다. 이시이 바쿠나 최승희 자신이 얘기한 것을 빌려서 그녀의 윤곽을 그려 보고자 한다.

서울에서 태어난 최승희는 여학생 때는 성악가가 되는 것이 꿈이어서 도쿄의 음악학교에 입학하고 싶어했다. 그러나 4년제 여학교를 졸업했을 때 그녀의 나이는 열여섯 살이어서 음악학교를 입학하기에는 너무 어렸다. 그즈음 이시이 바쿠

일행이 경성에 공연하러 갔다. 최승희의 친오빠 최승일이 이시이 무용에 깊이 감동받아 동생을 입문시키려고 결심했다. 최승희는 학교에서 가르치는 체조만 익힌 정도여서 무용에 관해서는 아는 게 없었다. 그녀가 무용의 길로 접어든 것은 친오빠의 역할이 결정적이었다. 최승일은 그 당시 신진작가였는데 최승희가 문학적인 교양을 갖게 된 것도 그의 영향이었다.

최승희가 오빠를 따라서 이시이 바쿠의 연습장을 방문해 무용에 입문하고 싶다고 한 것은 여학교를 졸업한 이틀 후였다. '흑백 칼라 학생복을 입은' 열여섯 살의 최승희는 이시이 선생을 따라 경성을 떠나 일본에 오게 되었는데, 떠나는 열차 창 밖에 막 달려오는 어머니가 보이자 "얼굴을 창에 내밀고 하염없이 눈물을 흘렸지. 그러나 열차가 경성역을 떠나 용산역을 지나칠 때쯤에 최승희의 얼굴을 보니 언제 슬퍼했냐는 듯이 기분좋은 얼굴로 여학교에서 배웠던 창가를 작은 목소리로 부르고 있었지요"라고 이시이 바쿠 씨는 들려줬다. 지금으로부터 8년 전의 일이다. 그후로 만 3년이나 이시이 바쿠 연구소에서 공부했다. 물론 그 사이에 무대에 몇 번이나 섰지만 나는 보러 가지 않았다. 이시이 고나미가 오빠인 이시이 바쿠와 예술적으로 대립하자 연구소를 탈퇴하기에 이르렀다. 최승희는 고나미에게 동정하여 행동을 같이했다. 가정 사정도 있고 해서 경성으로 돌아가 『경성일보』의 후원으로 연구소를 차리고 발표회도 5회 정도 가졌다. 그야말로 조선에서 유일한 무용가였다.

그리고 그 다음해 이시이 바쿠 연구소로 돌아왔다. "제가 이시이 선생 문하생으로 있다가 경성으로 돌아가 3년간 처녀지를 개척하는 고난의 길을 가게 된 것은 나에게는 귀중한 성과였습니다"라든가 "또한 경성에서의 3년간은 결코 잊을 수 없는 시련의 날들이었습니다"라고 그녀 자신이 쓴 글에서 밝힌 대로, 그때의 귀국이 오늘날 최승희를 낳게 했던 것이라고 말할 수 있다. '서양무용이 전혀 없었던 고국의 땅에서' 유일한 무용가로서 고난을 이겨 가면서 그녀는 조선의 전통에 심취하였으며 민족을 다시 봤다. 그것이 우리 앞에 그녀 자신만이 갖는 예술을 나타내 준 것이다.

"조선에서 태어난 나는 예술을 새롭게 재건시키고자 했습니다. 빈약한 조선의 무용을 육성하는 일이 나의 큰 기쁨임과 동시에 엘레지이기도 했습니다""조선에서의 나의 무용작품은 대부분 인간세계의 어두운 측면만을 표현한 것이 많았습니다. 무용 또한 다른 예술과 마찬가지로 현실을 진실성 있게 반영하지 않으면 안된다고 생각해서 조선인 대부분의 생활감정을 지배하고 있는 그 어떤 '어둠'을 나의 작품으로 구상하려고 했습니다""조선무용은 '슬픔' '고뇌' '분노'와 같은 생활감정을 어두운 측면에서 표현한 것은 매우 희귀하고, '기쁨'과 같은 밝은 측면만이 거듭 표현되고 있습니다. 그러나 자세히 보면 그 기쁨 속에도 일말의 애수가 담겨 있는 것을 알 수가 있습니다. 조선무용의 독특한 표현은 주로 손과 어깨이므로 이를 우아하게 나타내고 있습니다. 발동작은 평범해 보이지만 대단히 우아해요" 같은 그녀의 말은 무엇보다도 자기 자신의 예술의 밑바탕을 말한 것이라 할 수 있다.

나는 그녀의 신무용 작품 <엘레지> <인도의 슬픔> <황야를 가다> <폐허의 흔적> 등을 봤다. 이러한 제목은 무엇을 나타내는 것일까. 나는 무대에서는 신체를 언어 삼아 육체의 리듬을 그녀만큼 살리는 무용가를 본 적이 없다.

특히 <검무> <에헤야 노아라> <승무> 같은 조선무용에서는 전혀 다른 사람처럼 활달하고 자유스럽고 즐겁게 우리를 압도한다. 최승희의 조선무용은 서양무용가들에게 민족의 전통이 얼마나 중요한 것인지를 가르쳐 주고 있다. 걸작 <에헤야 노아라>는 조선의 주막집에서 추는 즉흥무나 풍류가 넘치는 아버지의 어깨춤을 보고서 착안했다고 한다. 최승희는 그야말로 하늘에서 받은 신체와 재능을 충분히 발휘하여 세상에 내보이고 있다.(『문예(文藝)』, 1939. 11월호)

최승희의 공연을 관람하기 위해 운집한 관람객들, 일본, 1930년대.

무용 연습, 1934.

이시이 바쿠 무용단의 〈집시의 춤〉(왼쪽 끝이 최승희) 1934.

이시이 바쿠 무용단이 공연차 경성역에 도착했다.
오른쪽 다섯번째가 최승희, 1934. 11.

제2회 신작 무용발표회, 1935. 10.

최승희의 스승 이시이 바쿠, 1930년대.

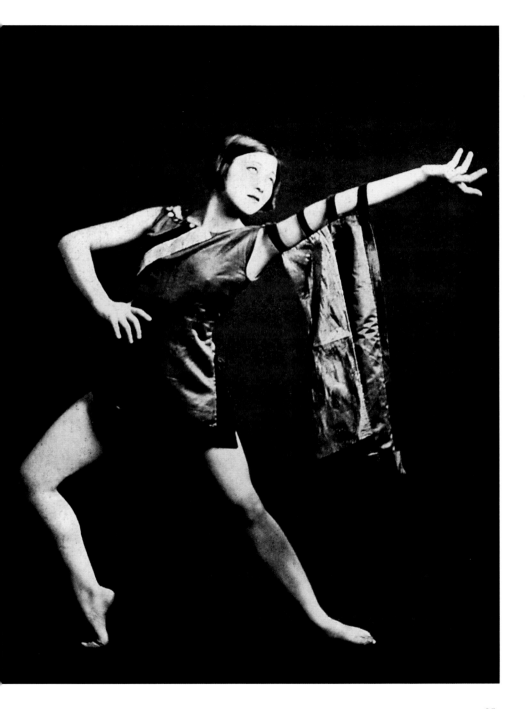

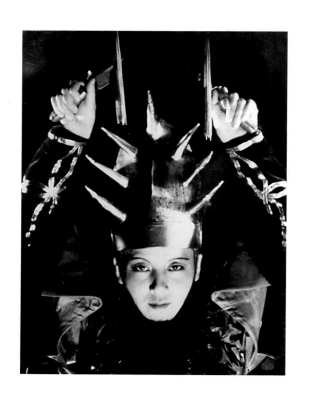

▲ ▶ 〈검무〉 1935.

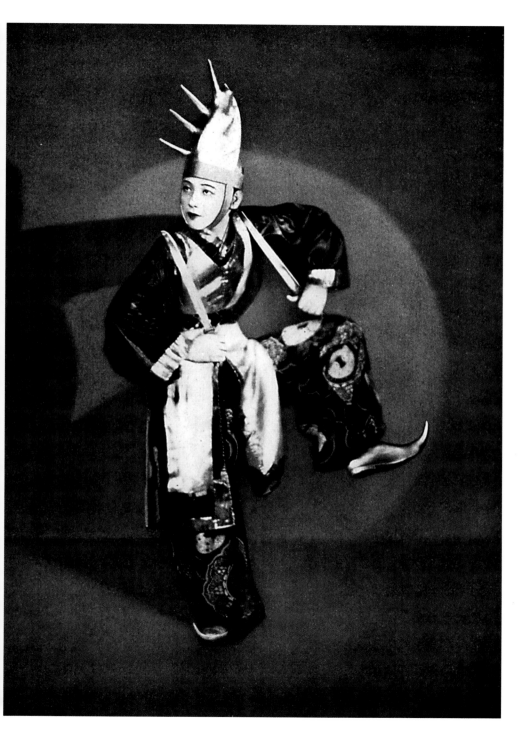

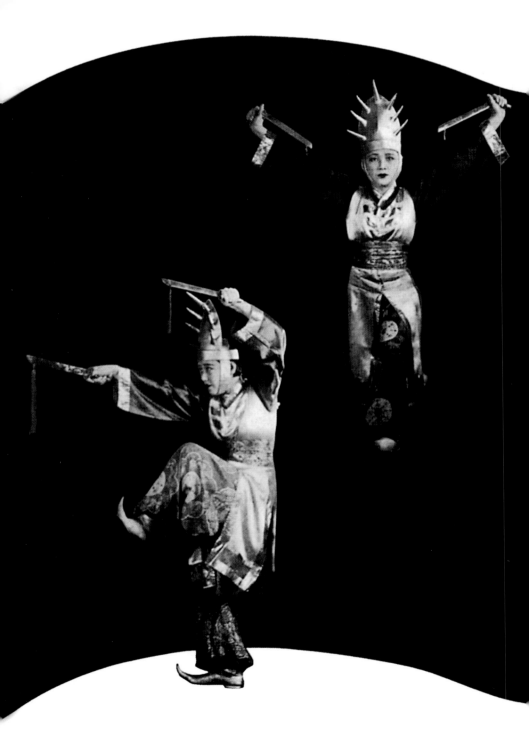

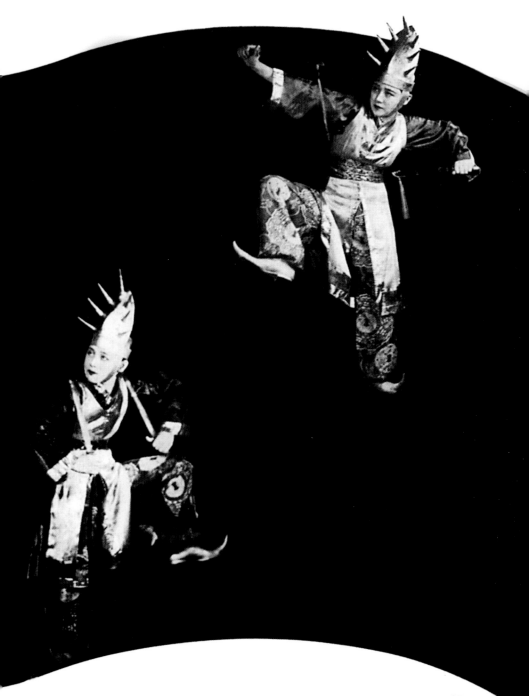

〈검무〉 1935.

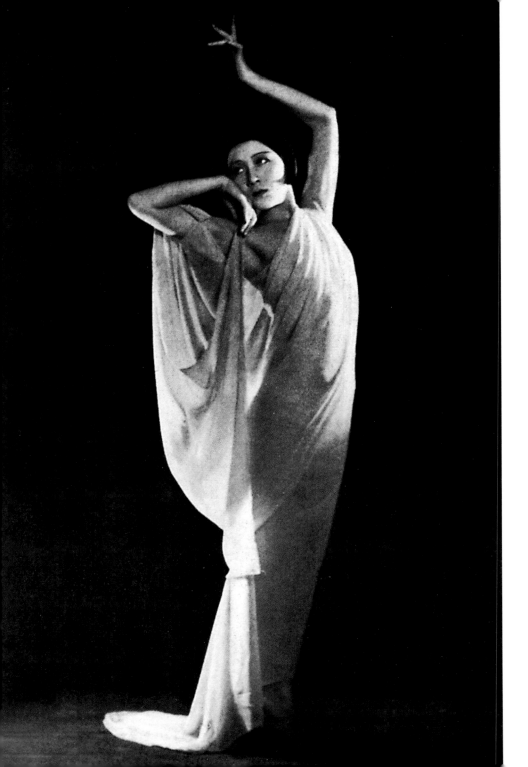

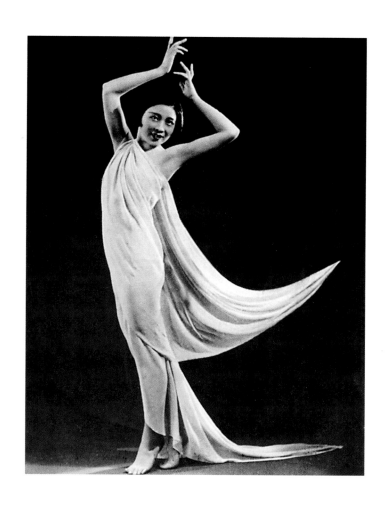

◀ ▲ 〈리릭 포엠〉 1930년대.

신에게 바친다는 뜻의 무용 〈생췌(生贄)〉에서 명상에 잠겨 있는 모습. 1930년대.

무용 연습

◀ ▲ 무용 연습

▲ ▶ 김민자와 함께 춘 〈청춘〉 1935.

▲ ▶ 김민자와 함께 춘 〈조선풍의 듀엣〉 1935년경.

▲ ▶ 무용 연습, 1935.

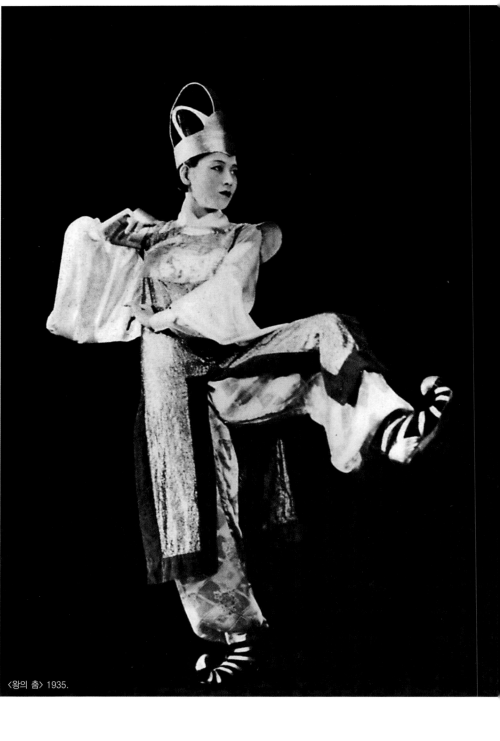

〈왕의 춤〉 1935.

최승희의 공연을 관람하는 관람객들, 일본, 1930년대.

▲ ▶ 〈무당춤〉

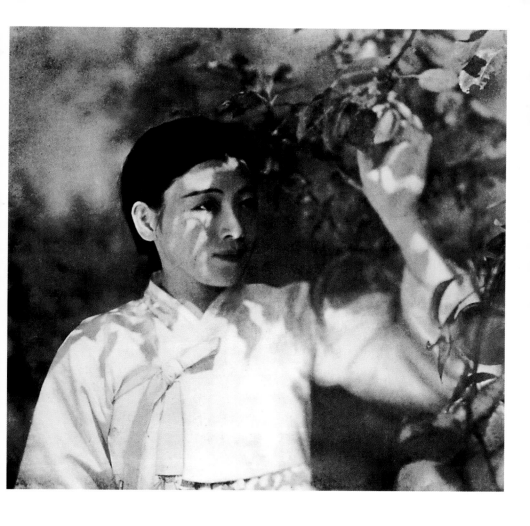

▲ 최승희의 자전적인 극영화 〈반도의 무희〉 1935.

◀ 〈무당춤〉

▲ ▶ 1930년대

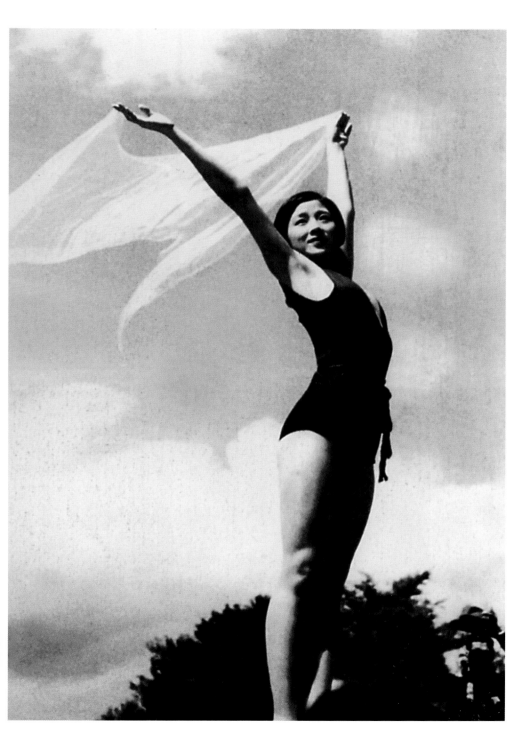

▲ ▶ 1930년대

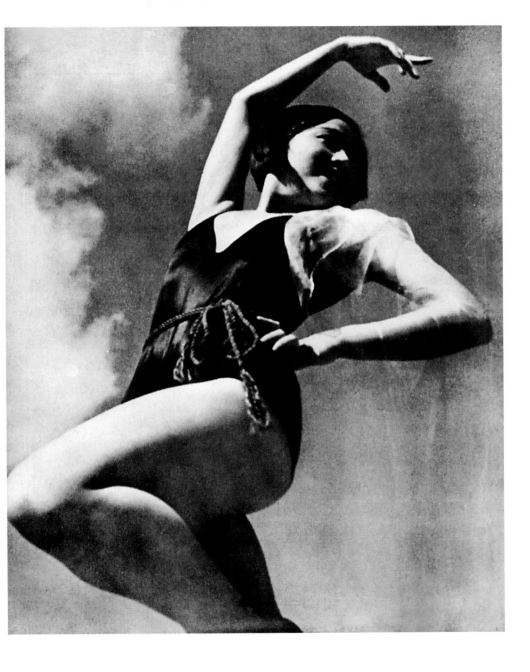

▲ ▶ 1930년대

▲ ▶ 1930년대

▲ ▶ 1935년

최승희 무용연구소에서 지인들과, 1935.

베를린올림픽 마라톤 영웅 손기정과, 1936.

친정식구와 시댁식구가 함께 찍은 가족사진, 1936년 겨울.

1937.11.11.崔承喜 女史 光州 來訪

전남 광주에서, 1937.

최남선이 대본을 쓴 영화 〈대금강산보〉를 촬영하면서,
금강산에서, 1937 － ①

보현사에서 - ②

영화촬영장에 동행한 부친 최준현과
최승희, 안막(왼쪽부터) − ③

〈대금강산보〉를 촬영하면서,
금강산에서, 1937 − ④

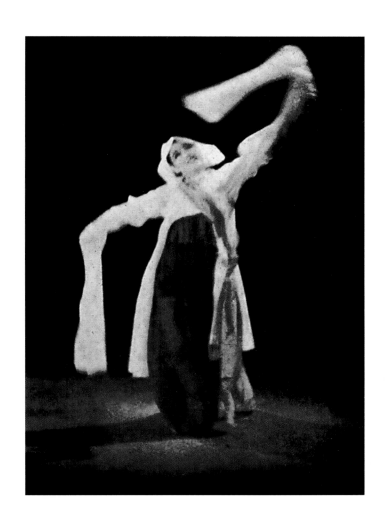

〈승무〉 1936 년

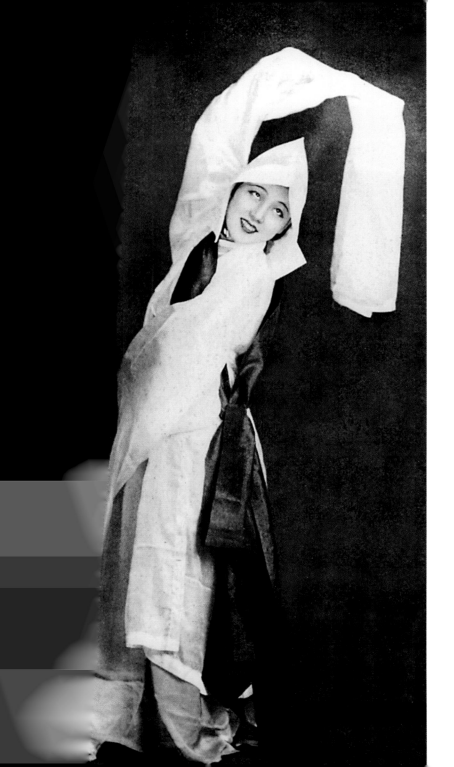

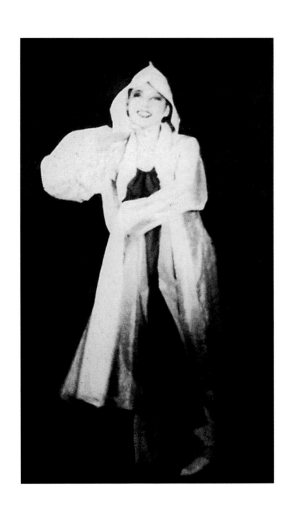

◀ ▲ 〈승무〉 1936.

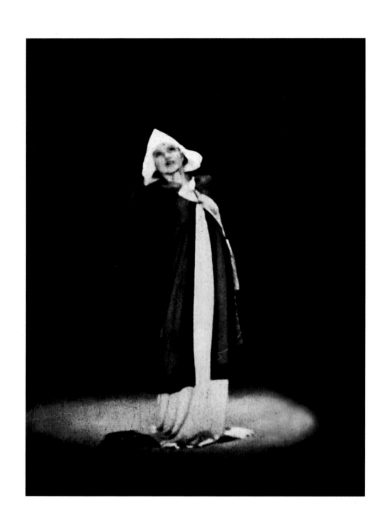

▲ ▶ 〈승무〉 1936.

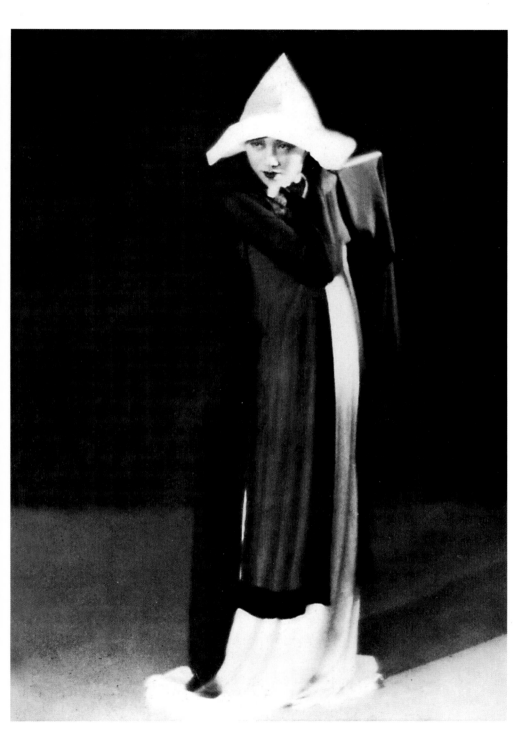

〈승무〉 1936 .

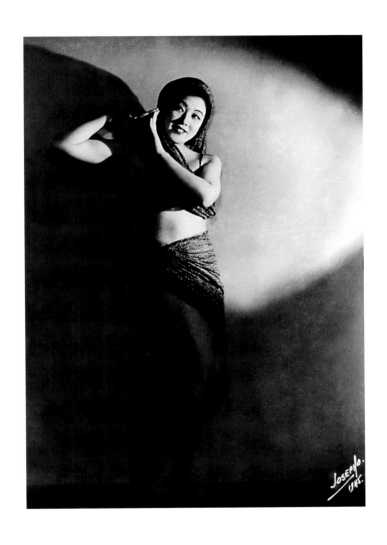

최승희 춤을 대표하는 〈보살춤〉, 1937년에 처음 선보였다.

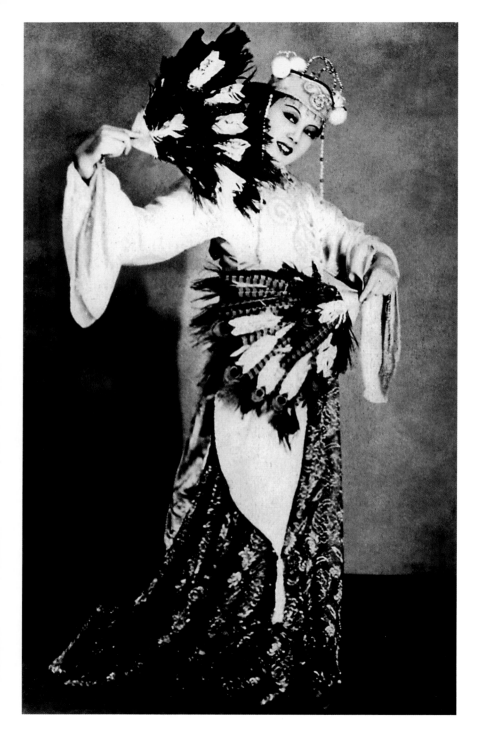

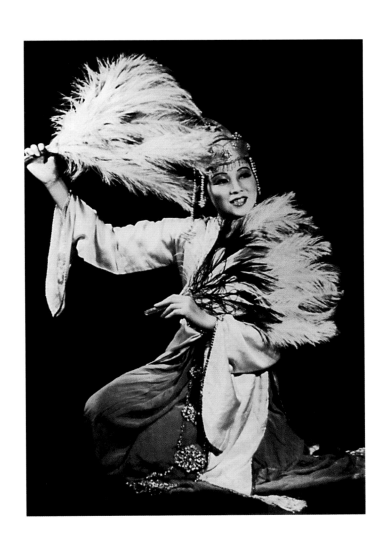

◀ ▲ 〈옥적(玉笛)의 곡(曲)〉 1937.

▲〈옥적의 곡〉 1937.
▶〈고구려의 사냥꾼(狩人)〉 1937.

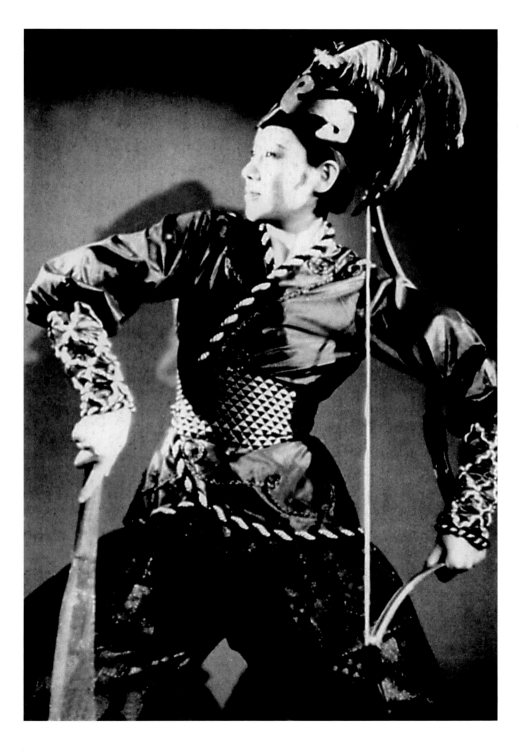

▲ ▶ 〈한량춤〉 1938.

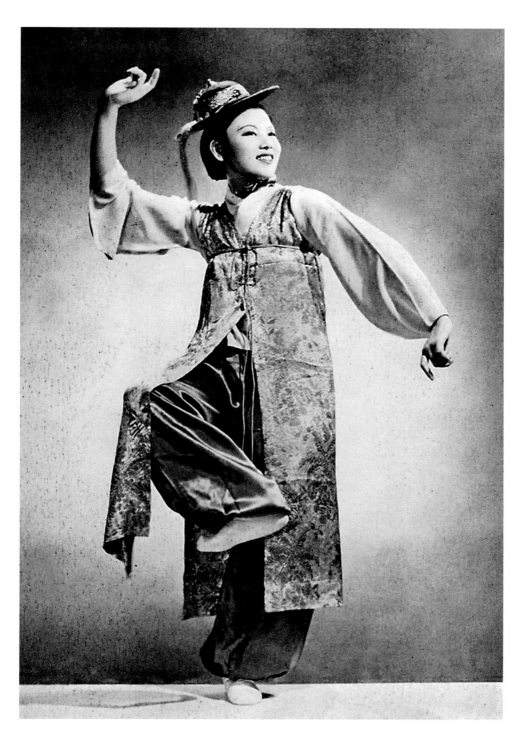

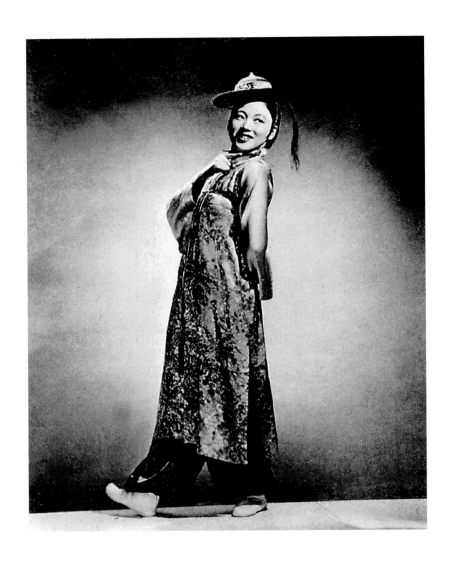

〈한량춤〉 1938.

2

세계로 나아가다

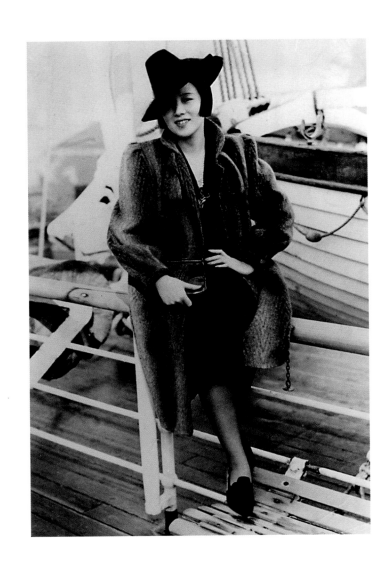

미국으로 가는 배 위에서, 1938. 1.

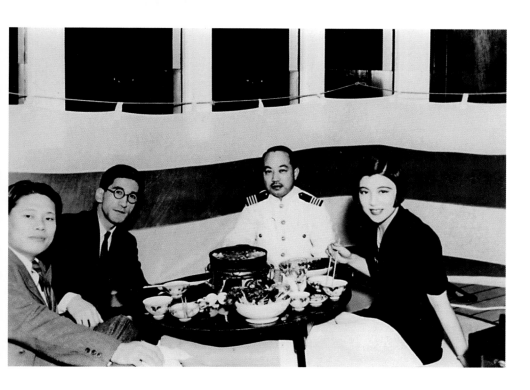

미국으로 가는 배 안에서, 1938. 1.

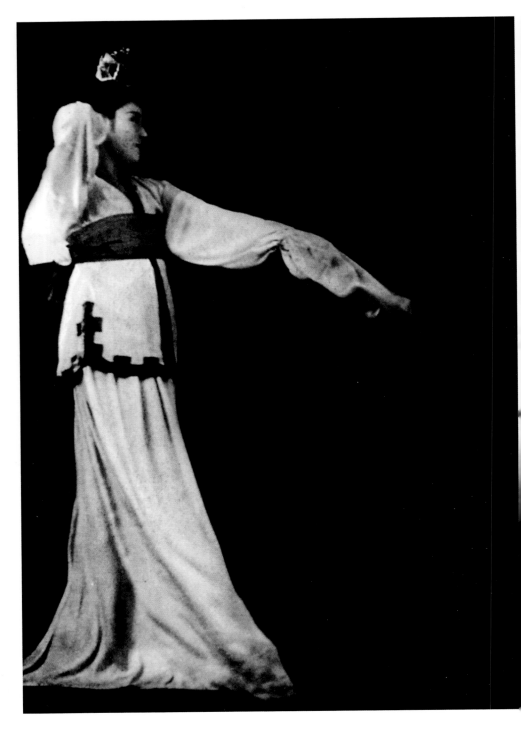

▲ 〈봉산탈춤〉 1937.
◀ 〈성산조(聖山調)〉

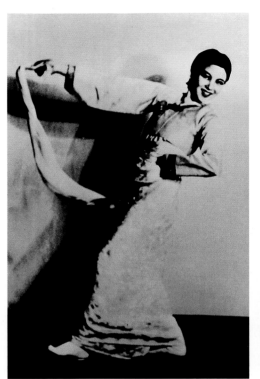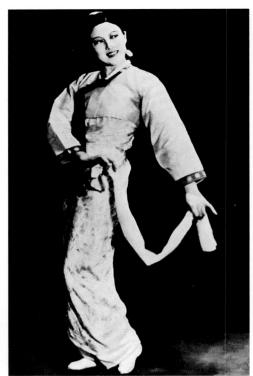

〈기생춤〉 1939.

파리에서, 1939.

파리 노트르담 사원을 배경으로, 1939. 2.

파리 샹제리제 거리에서, 1939. 2.

유럽공연을 끝내고 미국으로 가는 배에서, 1939.

멕시코에서, 1940.

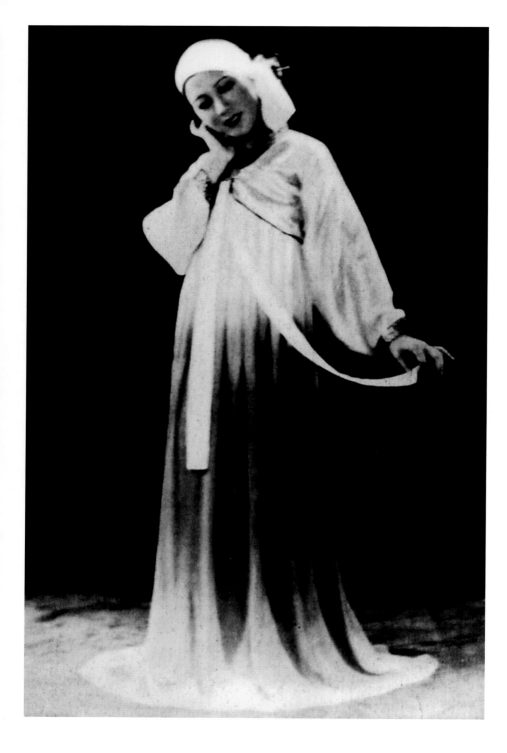

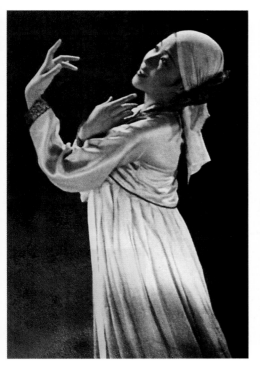

◀ ▲ 〈아리랑조〉 1940.

◀ ▲ 〈석왕사의 아침〉 1940.

페루에서, 1940.

아르헨티나에서, 1940.

남미에서, 1940.

멕시코에서, 1940.

▲ ▶ 멕시코국립극장 앞에서, 1940.

페루에서, 1940.

페루에서, 1940.

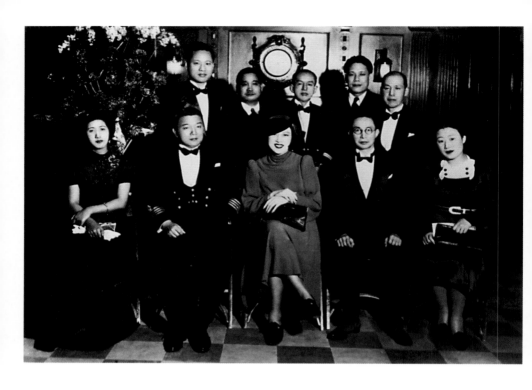

일본으로 가는 배 안에서, 1940. 12.

나의 무용 15년

최승희

무용생활 15년. 참으로 세월이란 빠른 것이다. 내가 열여섯 살이 되는 해 ― 즉 대정 14년 1926년(봄) ― 날짜도 잊혀지지 않는 3월 20일, 무용이 무엇인지 한 번도 본 적이 없었는데, 생전 처음 오빠를 따라서 장곡천정 공회당으로 이시이 바쿠 선생의 무용회를 구경하러 갔던 날 밤.

사면이 깜깜한 무대 위에 푸른빛, 붉은 빛, 연둣빛이 이리 가고 저리 가는 것을 따라서 다 쓰러진 둥둥거리에 팬티만 입고 남녀가 서로 붙잡고 허우적허우적 어디를 오르는 모양으로 무용을 하는데 그것이 나중에 알고 보니 <산에 오른다>는 춤이었다. 그 다음에 <식욕을 끈다> <수인(囚人)>, 그 외에 몇 가지를 보고서 무엇인지 모르게 가슴을 찌르고 또 생각하게 하고 또 힘차기도 하고 아름답기도 하여 그만 정신이 팔렸다. 옆에 있던 오빠가,

"너 저것 좀 배우지 않겠니?"

"배우면 될까?"

"너는 체격도 좋고 또 음악도 좋아하고 학교에서 율동체조도 잘하였으니까 된다."

"저걸 배워서 무엇하오?"

"무엇에 쓰는 것이 아니라 배워 가지고 조선에도 저런 예술운동이 있어야 한다."

사실 그때 막 고등여학교를 졸업은 하였지만 '예술운동'이 무엇인지도 몰랐다. 오빠가 밤낮 친구들과 같이 예술운동, 예술운동 하니까 그것이 인생을 위하여 좋은 길이고 사회를 위하여 좋은 일이거니 하고만 생각하였지 무엇을 어떻게 하는 것인지도 몰랐었다.

그러나 '나도 좋은 것을 배워 가지고 좋은 일을 하면 그것은 좋은 것이 아닌

가' 하고 생각하게 되었으므로 우선 배워 보기로 결심을 하였으면서도 사실이지 그날 밤에 잠을 이루지 못하였다. 왜냐하면 나는 학교를 졸업할 즈음 꼭 음악가가 되고자 하였다. 또 나는 다른 과목보다도 음악에 재주가 있었던지 김영환 선생님께서도 "승희는 음악학교엘 가지" 하고 말씀하셨다.

그러므로 잠을 자지 못하며 생각하게 된 것은 다른 것이 아니라 '음악보다 무용이 나을까' 하고 생각되면서 또 웬일인지 나의 어린 생각에도 음악을 배워서 무대에서 피아노를 치거나 노래를 부르는 것이 낫지, 발가벗고 춤을 춘다는 것은 좀 천하게도 생각이 되었었다. 그러나 "예술에는 귀천이 없다"는 오빠의 말을 들으니까 그럴듯했고, 또 이튿날 아침 오빠의 말이 "조선에 음악가는 여지껏 훌륭한 사람이 많이 났으나 무용가는 하나도 나지를 아니 하였으니 네가 그 선구자가 되라"고 권고하였기 때문에 그것도 그럴듯하여 이시이 선생님을 따라서 동경에 가기로 하였던 것이었다.

떠나는 날 아침이었다. 온 집안이 눈물빛이었다. 내가 막내딸이므로 부모님께 귀여움도 많이 받았었는데 무용공부도 공부지만 생활이 넉넉하여 유학을 보내는 형식으로 보낸다고 하여도 섭섭한 일일 터인데 더구나 부모형제가 우선 다 제각 각 벌어먹고 지낼 곳을 찾는 마음으로 동으로 서로 헤어지는 작별을 하게 되니 이 아니 서러운 일이랴!

부모님은 차마 떠나는 것을 볼 수 없다고 정거장에 아니 나오셨다. 오빠 혼자서 나를 데리고 정거장으로 나갔다. 나는 이시이 선생이 타고 계신 이등차실로 들어가서 가만히 앉아 있었다. 오빠의 눈에도 눈물이 글썽글썽하였다. 나도 고개를 파묻고 울었다. 오빠도 내 맘을 알고 나도 오빠의 맘을 알건만은 웬일인지 서러웠다. 예술도 예술이려니와 웬일인지 생활에 핍박을 받아서 쫓겨 가는 듯한 생각이 들었다고 나중에 오빠가 그렇게 편지하였다.

기차가 막 정거장 플랫폼의 남쪽을 향하여 움직이려 할 때 힐끗 밖을 내다보니까 집에 계신 줄 알았던 어머님이 손을 내저으시면서 "안돼! 안돼!" 하시고 기차를 쫓아오셨으나 나도 어찌할 도리가 없었으며, 오빠가 어머님을 부축하여 일

으켜 드리는 것을 창문으로 내다보고는 '웬일일까, 웬일일까' 하고 초조하고 궁금한 마음으로 현해탄을 건넜던 것이었다. 나중에 오빠한테 편지가 왔는데 학교 여선생님 두 분이 집에 와서 어머님을 뵙고 반대를 하였기 때문에 쫓아나오셔서 나를 붙들려고 하셨던 것이라고 하였다.

아아, 그때 내가 어머님께 붙들렸더라면 나는 소학교 여선생님이 되어 있겠지.

이시이 선생 문하에서 삼 년간 수업하는 동안은 참으로 즐거웠다. 끝없는 희망과 한없는 이상을 가지고 모든 것을 배웠다. 무용의 기본연습은 물론 밥 짓는 법, 반찬 만드는 법, 빨래 하는 법, 음악을 듣는 법, 피아노 치는 법, 그 외에도 틈나는 대로 의상을 만드는 법, 의상의 색을 고르는 법까지 배웠다.

이리하여 반 년이 지난 다음에 나는 처음으로 무대에 서게 되었다. 그해 가을 이시이 선생의 신작 무용발표회에 여러 연구생들과 함께 방악좌(邦樂座) 무대에 서게 된 것이 나의 첫 '데뷔'였다. 지금도 잊혀지지 아니한다. 나는 다른 두 연구생과 함께 <금붕어>라는 소곡을 추었다. 다행히 실수도 하지 아니하고 또 전문 비평가들 말씀이 장래가 있다고 칭찬하여 주셨다.

그러나 일이 년이 지나면서 나에게 한 가지 고민이 생기는 것이었으니, 이시이 선생이 너무도 무용회를 많이 갖게 되어 일본 여기저기를 돌아다니게 되는 때가 많았다. 따라서 선생의 창작력이 적어질 뿐 아니라 처음에 독일에서 돌아와 만든 작품과 비교해 그후에 만든 작품이 내가 생각하기에도 점점 예술적으로 퇴보를 하는 것 같았다. 그리고 나의 어린 소견에도 '선생은 돈을 아시게 되었다' 하고 혼자 한탄을 한 적이 한두 번이 아니었다. 이런 일들은 시일이 갈수록 나의 기대와는 점점 어그러져 커다란 고통이 되었다. 동시에 한편으로 많은 식구를 데리고 무용을 하여서 생계를 이어가는 선생을 동정도 하면서도 나의 번민은 날이 갈수록 점점 커지는 것이었다. 이런 사연을 길게 적어서 오빠에게 보내면서 어디 외국으로 공부를 하러 가게 되었으면 좋겠다고 당돌하게 말을 하여 보았다. 그러나 오빠는 늘 격려하는 말을 써 보내면서 좋은 기회가 있기를 기다리며 참고 있으라는 답장을 보내왔다.

그러나 드디어 고향으로 돌아갈 날은 왔다. 그날은 다른 날이 아니라 이시이 바쿠 선생의 누이동생 이시이 고나미(石井小浪) 씨가 남편과 함께 따로 연구소를 내고 나가게 된 것이다. 그때 이시이 바쿠 선생과 동생 사이에 언쟁이 났는데 우리들 대다수의 여자 연구생들은 동생의 입장에 동정을 하여, 말하자면 동정 동맹파업을 하고 다 각각 자기 집으로 돌아가게 되었던 것이었다.

나 역시 공부라고는 불과 삼 년도 하지를 못하고 조선으로 돌아온대야, 그것을 가지고 소위 신무용운동을 한다는 것도 너무나 대단한 일이고 하여 여러가지로 생각한 결과 어쨌든 집에 가서 당분간 놀고 있다가 기회가 있으면 외국으로 한 번 가 보는 것이고, 그렇지 아니하면(동경으로 와 더 배우더라도 소용이 없으니) 그냥 경성에서 결혼생활이나 하는 수밖에 없다고 혼자서 작정을 하고 경성으로 돌아왔던 것이었다. 제일 놀란 사람은 오빠였다.

독립 무용공연회를 하려고 고향에 온 것도 아니고, 학비문제로 외국에도 갈 수 없어 당분간 놀고 있던 차에 『경성일보』의 지원이 있어서 내가 배운 것을 연습도 하여 볼 겸 또 얼마나 내가 무용을 창작할 수가 있을까 하는 점도 궁금하여 스스로를 시험도 하여 볼 겸 『경성일보』 주최로 공회당에서 제1회 무용발표회를 열었다.

조선에 아직 순수예술무용이 없었던 탓이었던지 각 방면에 평판도 크고 또 반향도 상당히 있어서 무용연구소라는 상설기관을 하나 만들어서 갖게 되었다. 그러나 제1회, 제2회를 하여 가는 동안에 한 가지 고통이 더하여 가는 것은 역시 연구소를 유지해 가는 문제였다. 그러나 어떻게 노력을 하여 일 년에 봄가을로 두 번씩 신작 무용회를 갖게 되었으며 또 신작 무용회를 치르고는 지방으로 순회공연도 가졌었다. 그러나 경성에서나 지방에서나 첫 공연회를 가졌을 때에는 조선에 없던 것이니 만큼 무엇인가 하고 한 번 보러 왔었던 관객들이 회를 거듭할수록 흥미를 느끼지 못하는 탓인지 내 자신의 역량이 부족하여 그랬음인지 늘지를 아니하고 오히려 줄어들었던 것이었다.

이리하여 경제적으로 또는 예술적으로 자꾸 위기에 당면하노라니 첫째 닥쳐오

는 것은 연구소의 허다한 식구들의 생활문제와 유지문제였다. 그러니 매일 오빠와 같이 타개할 방침을 생각하니 이 연구소를 유지하여 가려면 무조건 희생적으로 원조와 동정을 하여 주는 독지가가 있어야 할 터인데 이것이 대단히 어려운 문제였다. 사실 누구의 소개로 그러한 독지가가 있기는 하였으나 몇 번 만나 보면 처음 만나서 이야기하던 때와 이야기가 달라지는 것을 보고는 오빠가 앞장서서 반대를 하였던 것이었다.

어느 날 오빠의 말이,

"하는 수 없다. 너는 시집을 가거라."
"간대야 어디 갈 데나 있소."

이것이 나의 대답이었다. 그때 내 나이 스무 살이었다. 열여섯 살에 무용을 배워서 독립 무용공연회를 갖고, 스무 살에 시집을 가게 되다니 생각만 하여도 나의 무용생활이란 주마등 격이었다. '이렇게 일찍이 서둘러 가지고 이렇게 일찍이 자취를 감추게 되다니' 하면서 혼자서 한탄도 하였으나 별수없는 일이었다. 나의 무용생활이란 아침에 일찍 피었다가 금방 사라지는 나팔꽃 같구나 하고 생각도 하여 보았다.

"저기 좋은 신랑감이 한 사람 있는데 너 만나 보려느냐?" 하면서 박영희 씨 댁에서 처음 만난 이가 안(安)이었다. 오빠가 소개하여 주는 말을 들으니 그는 '건강하고 머리가 좋고 집안이 굶지는 아니하고…' 하다는 것이었다. 단지 흠이라면 아직 나이가 어리고 대학을 졸업하려면 앞으로도 삼 년이나 있어야 된다는 것이었다.

사실 결혼문제가 나왔으니 말이지 오빠뿐 아니라 나 자신도 결혼문제를 생각할 때에는 때때로 가슴이 답답한 적이 있었다. '일생을 결혼을 아니하고 예술에다가 몸을 바쳐' 이렇게 생각도 하였으나 어린 생각에도 인생에서 밟아야 할 일은 정당하게 밟으면서 예술을 위하여 노력하여 훌륭한 예술가가 되어야 그것이 참으로 인격과 예술이 갖추어진 예술이라고 할 수가 있지 개인의 생활의 일부분을 희생

하여 가지고 예술가가 된다는 것은 왠지 절름발이 예술가와 같이 생각되었다.

그러나 내가 스스로를 돌이켜 생각할 때 나도 무대에서 벌거벗고 춤을 추는 사람이라 누군가 나를 보고서 나를 세상에서 흔히 이르는 충실한 아내로서 맞이할 사람이 있겠는가. 이것이 나의 결혼문제에 있어서 최고의 고통이었다. 오빠의 말은 이러하였다.

"결혼을 한 뒤에도 무용을 계속하여 보려 하지만 역시 유지가 곤란할 것이니 안일랑은 동경에 가서 공부를 계속하게 하고 너는 시집에 들어가서 시부모 봉양하고 살아라. 결혼 후에 두 사람이 다 사회적으로 훌륭하여진다는 것은 좀 어려운 일일 것이다. 한 쪽이 잘되려면 한 쪽이 희생을 하여야 한다. 너는 실패를 한 셈치고 네 남편만은 힘있는 대로 내조를 하여 훌륭한 인물이 되게 하여라."

그 이듬해 우리는 청량원에서 결혼식을 거행하였다. 오빠의 말대로 결혼 후에 나는 곧 시골로 내려가서 시어머님을 모시고 살면서 농사나 보살피고 안은 곧 동경으로 가서 공부를 계속하여야 할 것인데 그렇게 하려고 보니 이번엔 안이 말을 아니 듣는다.

"오빠가 실패를 하였기로 나조차 실패하라는 법이 있소? 이번엔 내가 하여 보리다."

참으로 의외의 일이었다. 으레 자기는 동경으로 갈테니 당신은 시골로 가라고 할 줄 알았더니 이와는 정반대의 말을 하니 한때는 어찌할 줄을 몰랐으나, 어디 최악의 경우까지 해보자는 용기까지 생겨 결혼 후에 두 번의 신작 발표회를 갖게 되어 조선에서 도합 일곱 번의 신작 무용회를 삼 년 동안에 가지게 된 셈이었다. 결혼 후에 오빠의 지능과 안의 지능을 합하여 계속하여 보았으나 점점 경제적 곤란만 더해 갈 뿐이었다. 그동안 나는 임신을 하여 임신 7개월의 무거운 몸을 가지고 제7회 신작 무용회를 개최하기도 한 위험하기 짝이 없는 비통한 사실도 있었다.

이렇게 되고 보니 할수없이 안은 동경으로 다시 공부하러 떠나고, 나는 첫 딸을 낳아 시골의 집에 내려가 있었다. 안은 동경에 가서도 늘 하는 편지가 다시 동경으로 와서 재출발을 하자는 것이었다. 재출발, 말이 재출발이지 넓은 동경에 가서 첫

째 여간한 돈을 가지고는 엄두도 못낼 뿐 아니라, 둘째 최승희라는 이름까지 잊어버리게 된 이때에 다시 가서 시작을 하다니 그것이 실상 쉽지 않았다. 그러나 한 가지 방법이 있는 것은 다름이 아니라, 그 전에야 어찌됐든 이시이 선생이 나를 다시 받아서 연구소에 두어 주신다고만 하면 그것이 큰 의지가 되어서 좋으리라는 생각에 다시금 이시이 선생의 문을 두드리는 수밖에 없다는 생각이 들었다. 이러한 이야기를 안에게 하였더니 안이 곧 편지하기를, 이시이 씨가 다시 승낙을 하였고 또 매월 생활비도 다 내기로 하였으니 곧 오라고 하면서 돈 칠십 원을 부쳐 왔다. 그제서야 나도 용기가 났다. 사실 말이지, 그러한 이시이 선생의 호의가 없었던들 나도 절대로 일본으로 들어갈 생각을 아니하였을 것이다. 왜 그런고 하니 안은 그때 돌아가신 시아버님의 은급을 가지고 공부를 하게 되었는데, 나까지 어린 애를 데리고 가서 있으면 자연 생활비도 많이 들 터이고, 그러노라면 서로 고통인 데다가 안도 공부가 아니 되고 나도 무용이 아니 되어서야 두 가지가 다 손해일 것이니까.

절대로 가지 않으려고 했으나 이시이 선생이 그만큼 호의로써 나를 맞아 주신다기에 기쁘고 좋아서 당장 떠나기로 작정을 하고 경성으로 올라와서 서로 의지도 되고 또 무용도 같이 연구할 겸 나와 처음부터 고생을 같이했던 김민자(金敏子)를 데리고 경성을 떠나기로 작정을 하던 며칠 전 산후조리를 잘못하였던 탓이었는지 기침이 자꾸 나면서 가슴이 답답한 게 하도 이상스러웠다. 그래서 안국동 임명재 씨에게 가서 진찰을 받았더니 천만뜻밖에 늑막염이라며 벌써 물이 많이 고여 있다면서 당장에 물을 반 사발이나 뽑아 내었다. 그야말로 청천벽력이었다.

당분간 동경을 못 가게 되는 것도 큰일이려니와 그보다도 무용이란 몸 전체를 움직이지 아니하면 아니 되는 것인 바, 설령 병이 낫는다고 하더라도 무용을 계속하면 재발되기 쉬운지라 나의 무용-생활이란 이로써 아주 마지막인가 보다고 생각이 되면서 그래도 만일 동경에 다시 가면 동경에서 여러 무용가들과 같이 어깨를 겨루어 한 번 나의 힘을 시험하여 보리라는 희망까지도 하루아침에 꿈이 되고 말았다. 그리하여 부득이 동경행을 중지하고 전심전력으로 병을 치료하기에 정신이

없었다.

　석 달 후에 겨우 병은 완쾌가 되었다. 그동안에도 안은 동경으로 될 수 있으면 얼른 오는 것이 좋겠다고 하였다. 동경엔 좋은 의사도 많이 있고 하니까 병 고치기에도 편하지 않느냐고 하였으나 염려되는 것이 병의 재발이었다. 동경 가서 만일 다시 무용을 계속하다가 늑막염이 재발되는 날이면 그때 가서는 목숨까지도 건질 수가 없을 것인지라 나는 만만하니 임선생께 자꾸 다짐만 받고 있었다. 임선생 말씀은,

　"다시 무용을 하여도 관계없을 것 같습니다. 아주 재발이 아니 되리라고야 어디 보증을 할 수가 있습니까?"

　이리하여 우리 집안 식구들이나 나 자신부터도 다시 무용을 시작하러 동경으로 간다는 것을 여간 주저하지 아니하였다. 그러는 중에도 안은 독촉이 성화 같았다. "여필종부라니 가려므나" 하는 오빠의 말을 듣고 '자, 생명을 내걸고 재출발을 해보자'는 최후의 결심을 하고서 소화 7년(1932) 11월의 어느 날, 첫눈이 희끗희끗 날리는 서울역에서 남행열차에 나와 내 딸을 업고 있는 민자는 웅크리고 앉아 있었다.

　비 오는 동경역에 어린애를 업은 민자와 같이 조선옷을 걸치고 내린 우리를 맞아 준 사람은 안이었다. 철모르는 열여섯 살 때에 단발머리에 조선옷을 입고 내렸던 칠 년 전의 나의 그림자와는 많이 달라진, 그동안 험한 파도를 건넌 듯이 처량스럽고 신산한 자태로, 동경에 맞벌이하러 간 남편을 찾아서 냄비쪼가리 바가지쪽을 들고서 내리는 농촌의 부인네들 틈에 끼어 내렸다.

　그러나 놀라운 일이 또 하나 생겼으니 그것은 다름이 아니라 이시이 선생이 내가 다시 연구소로 들어오는 것은 찬성을 하였으나 우리들의 생활비를 완전히 책임지겠다는 말씀은 없었다는 것이었다. 그것은 나중에 알고 보니 안이 나로 하여금 용기를 얻어서 어서 건너오게 하느라고 거짓말을 한 것이었다. 죽으나 사나 얼마 동안 지내 보는 수밖에 없었다. 다행히도 나의 사정을 짐작하신 이시이 선생이

유치원 아이들의 무용연습을 나더러 전부 맡아서 하라고 하시면서 그 수입도 전부 가지라고 말씀하셨다. 그것이 한 달에 겨우 삼십 원. 안의 학비로 오는 은급이 매월 삼십 원, 합해 육십 원을 가지고 네 사람이 생활을 하지 않으면 아니 되었다.

그러나 다행한 일은 날이 가고 달이 갈수록 내가 이시이 선생의 무용회에 나가게 되면 옛날에 나를 알던 관객들이 나를 반겨 주고 또 내가 추는 춤에 앙코르를 보내며 나를 격려하는 것이었다. 그래서 이시이 선생이 나가지 않는 다른 데에도 나 개인의 자격으로도 차차 나가게 되었다. 그리하여 이 년 동안을 경제적으로 또는 정신적으로 한없는 고생을 하면서도 나는 나의 무용을 지지하는 관객들을 기르기에 힘썼다. 그리고 내내 제일 근심하던 것이 늑막염의 재발이었는데 다행히도 아무 이상이 없이 지내 왔다. 참으로 임명재 씨는 나의 은인이시다. 일생에 잊혀지지 않는 생명의 은인이시다.

자, 이만하면 내가 단독으로 신작 발표회를 한다고 하여도 자신은 있었으나 역시 나 개인으로는 어쩌는 수가 없었다. 그것은 다름이 아니라 내가 이시이 선생의 문하생이기 때문에 이시이 선생의 양해와 후원이 없으면 도저히 할 수 없었던 것이었다. 다행히 평론가 삼산평조(杉山平助)가 여러가지로 선생의 양해를 받아 주어서 소화 9년(1934) 5월에 일본청년회관에서 최승희 신작 무용발표회를 열었던 것이었다.

잊혀지지 아니하는 그날! 그날은 마침 음습한 태풍 때문에 대만에 물난리가 나고 집이 무너지고 하던 날이라 동경에도 여간 이만저만한 폭풍우가 아니었다. 아침부터 내리퍼붓는 비가 온종일 그칠 줄을 모르고 바람에 섞여 댓줄기같이 쏟아졌다. 우리는 저녁 때까지 집에 웅크리고 들어앉아서 하느님만 원망을 하였다. 그러나 '어쨌든 회관으로 가 보자, 단 한 사람이라도 관객이 있으면 발표회를 진행하자' 이렇게 결심을 하고 신궁의원으로 향하였다. 전차에서 내려 회관을 향하여 걸어가면서 보니까 군중이 열을 지어 가지고 늘어서 있었다. 나는 너무나 감격스러워 고개를 숙인 채 울면서 회관 옆문으로 들어가고 말았다.

제1회 공연이 끝나자 곧 '게조사' 사장 산본실언(山本實彦) 씨의 주선으로 신

흥과 계약을 하여 「반도의 무희」라는 영화를 촬영하고, 이어서 각 지방에서 초
빙이 있어서 거의 매월 수십 회의 공연을 하게 되었다. 이것이 불과 몇 달 동안의
일이었다. 그리하여 우리는 그 이듬해 영복정(永福町)에다가 무용연구소를 짓고
제자를 양성하기 시작했다.

　　그러나 또 한 가지 마지막으로 남은 문제는 내가 늘 염원하던 양행(洋行) 문제
였다. 결혼 전에 내가 서양에 가려는 것은 순전히 공부하러 가려고 하였던 것이다.
이번에 가고자 하는 계획은 공부도 공부려니와 한 걸음 더 나아가서 내가 만든 조
선춤을 세계에다 한 번 소개하여 보고자 하는 야심이었다. "나는 세계에 유명한
무용가들의 맨 말석이라도 좋으니 해외에 나가서 조선춤을 한 번 추어 보고자 하
는 것이 나의 소원입니다" 하고 어떤 신문기자에게도 말한 일이 있다.

　　그러자 소화 12년(1937) 봄에 미국대사관의 소개로 한 사람의 미국 흥행사가 나
타났으니 그의 이름은 '바킨스'이다. 그와 나는 우선 일 년 계약으로 전 미국을
순회공연하기로 하였다. 가을에 떠나자던 것이 자연 이일저일하여 소화 12년 12월
29일에 나는 요코하마 부두에서 질부환(秩父丸)호에 몸을 실었다. 물론 나 혼자
의 독무회이기 때문에 제자도 데려가지 아니하고 독무만 한 삼십 개 추려 가지고
샌프란시스코에 도착하였다. 도착하는 길로 곧 그곳 극장에서 미국에서의 제1회
공연을 하여 다행히 좋은 평을 얻었다.

　　이어서 로스앤젤레스에서 공연을 하고 뉴욕으로 가서 공연회를 맞게 되었는데,
여기서 잠깐 이야기할 것은 미국은 두 가지의 흥행회사 계통이 있는데, 한 회사는
저 유명한 메트로폴리탄 오페라하우스를 경영하는 메트로폴리탄 뮤지컬 뷰로이
고 또 한 회사는 NBC라는 라디오방송국을 많이 가진 흥행회사인 것이다. 이 두 회
사의 사람들이 샌프란시스코에서 내 공연을 관람하고 서로 자사와 계약을 하자고
하여 바킨스를 중간에 넣어 가지고 계약을 하게 됐는데, 나는 메트로폴리탄하고
계약을 하여 우선 여섯 달 동안 〈메트로폴리탄 프로젝트〉라는 타이틀로 전미국
을 순회공연하게 되었다.

　　그러나 공교롭게도 일지사변(중일전쟁) 때문에 미국 사람들의 심정이 중국사

람을 동정하게 되어 점점 배일(排日)의 공기가 농후해져 가면서 일화비매(日貨非買)동맹을 하게 되는 판이었다. 그러나 모든 어려움을 극복하고 우선 세계 제일의 도회 뉴욕의 필드극장에서 제1회 공연을 열었다.

그날 밤 나는 만감이 교차하였다. 동양사람들로는 지금껏 메트로폴리탄과 공연 계약을 한 사람은 모든 예술가 중에서 한 사람밖에 없었다. '사람이란 꿈을 꾸고 사는데 그 꿈이 현실이 되는 수가 있는 게로구나' 하였다. 다행히 샌프란시스코로부터 로스앤젤레스로 또 뉴욕에 와서도 비평가들의 평이 좋았다. 구라파의 파리니 어쩌니 하여도 지금의 모든 예술가들은 모두 뉴욕에 집중되어 있느니 만큼 이 뉴욕 비평가들의 붓끝이 예술가들의 생명을 좌우하는 수가 있었다.

그러나 한편으로 불안과 공포를 느끼게 하는 것은 예의 배일문제였다. 그들은 나더러 라디오방송으로 배일 연설을 하라고 전화로 협박을 하기도 하고 공연이 있을 때마다 회장 앞에서 일화배척(日貨排斥)의 '마크'를 팔기도 하였다. 하는 수없이 뉴욕에 있는 일본총영사관에서는 나의 신변을 걱정하여 주어서 경관이 보호하기로 되어 무대 뒤 화장실에서까지 경관이 들어와 지키고 서게끔 되었으니 그 발표회가 무사히 진행될 리가 없었다. 드디어 메트로폴리탄에서는 정치적 이유로 '부득이 귀하와의 계약을 파기한다'는 통지를 해 왔다.

그렇다고 거기서 곧 구라파로 건너간다는 것은 여간 위험한 일이 아니었다. 적어도 어딘지 반 년 이상의 선전이 필요하다는 것이다. 그러기에 뉴욕에 있는, 가령 크라이슬러 같은 이도 일 년 후의 연주회 입장권을 일 년 전에 미리 팔고 있으며 거기 따라서 여러가지 선전을 하고 있는 터라 미국에 있어서의 나의 선전도 부족하거니와 구라파에 있어서는 더구나 선전이 불충분한지라 어떻게 하든지 미국에 머물러 있으면서 좀더 공연을 갖고 구라파로 가려고 하였던 것이었다.

그러자 어느 날 NBC(유태인 계통의 흥행회사)에서 사람이 와서 가을부터 같이 하여 보자고 하면서, 자기 회사의 계통으로 구라파 각국에 흥행회사가 많이 있으니 구라파 열두 개 국의 순회공연을 계약하지 아니 하겠느냐는 주문이었다. 우리는 쾌히 승낙을 하여 가을 시즌에 또다시 뉴욕에서 시작하여 다른 지역을 다니면

서 공연을 계속하였다. 계약과 동시에 그들은 구라파에서도 선전을 시작하는 모양이었다.

그리하여 파란만장한 미국 무용공연을 꼭 일 년 만에 마치고 소화 13년(1938) 12월 17일에 대서양을 건너는, 불란서에서 자랑하는 세계 제일의 기선 노르만호에 몸을 실었다. 그리하여 이듬해 1월 1일에 파리에서 구라파 최초의 공연을 치르고, 그후로는 매월 평균 15회(격일 정도로)의 공연을 갖게 되어 브뤼셀·빈·부다페스트·헤이그를 비롯하여 구라파의 유명한 곳은 다 돌아다니던 중 세계무용가콩쿠르가 브뤼셀에서 열렸을 때 심사위원도 되었고, 유럽 공연도 탄탄대로였다.

이것이 오늘까지 지내 온 간단한 이야기다. 그러나 세상이란 예상하지 않았던 일이 별안간 생기는 법이다. 나는 가을 시즌에 60여 회의 무용회를 전구라파에서 갖기로 하였으나, 그전부터 으르렁대던 구라파의 천지는 전운이 감돌며 일촉즉발의 위험한 형세에 있었던 것이다. 결국 전쟁이 발발하고, 그때 나는 남불란서의 해안에서 피서를 하고 있었는데 부득이 대사관의 알선으로 제3피난선 상근환(箱根丸)을 타고서 귀국의 길에 오르게 되었다. 내가 타고 있는 배에는 전 해군대신 대각(大角) 대장을 비롯하여 재계의 명사들과 각국에 주재하였던 외교관들의 가족이 타고 있었다. 상근환이 대서양을 건너서 뉴욕으로 들어오려 할 때 배 안에서 무선전화로 누가 나를 불렀다. 내려가 받으니 뉴욕에 있는 메트로폴리탄의 매니저였다. 반갑게 인사를 주고받은 후 "염려말고 미국에서 무용공연을 더 하고 가시오. 미국은 아직 안전하오. 원체 당신은 실력이 있으니까 배일문제도 걱정없소. 또 당신의 무용을 가지고 배일문제의 오해가 생기지 않도록 노력을 하십시다"하는 전파였다.

그리하여 우리는 다시금 뉴욕에 발을 들여놓고 우선 영사관에 들어가서 짐을 풀고 전미 무용공연을 또다시 메트로폴리탄의 손으로 치르게 된 것이다.(「崔承喜 舞踊 15年」, 『朝光』, 1940. 9월호)

3

시대의 격랑을 헤치고

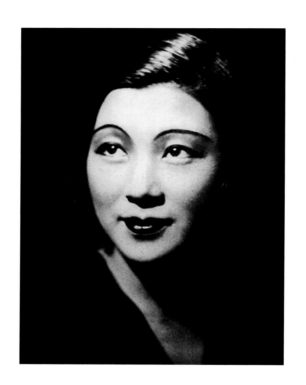

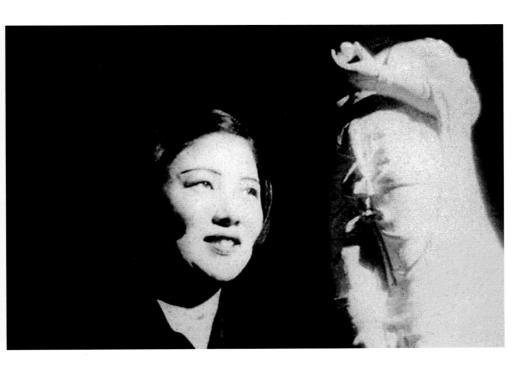

◀ ▲ 세계적인 무용가로 입지를 굳힌 최승희, 1941년경.

▲ 안성희

◀ 딸 성희와의 재회, 1940.

▲ ▶ 동경 제국호텔 앞에서, 1940. 12.

▲ 1935년 최승희가 동경 삼목구 에이후쿠조에 지은 이층집의 신축장면과 완공 후의 모습.
▶ 에이후쿠조 집에서, 1940년대말.

〈신노심불로〉 1939.

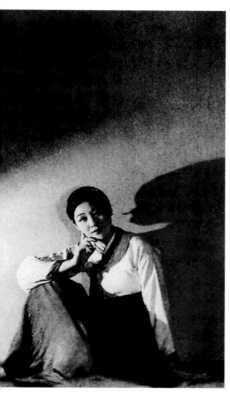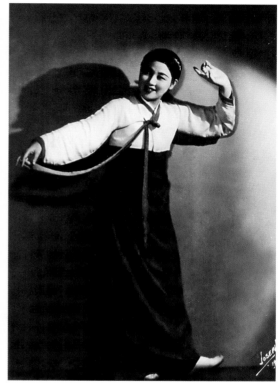

〈조선의 전통적 리듬〉 1942.

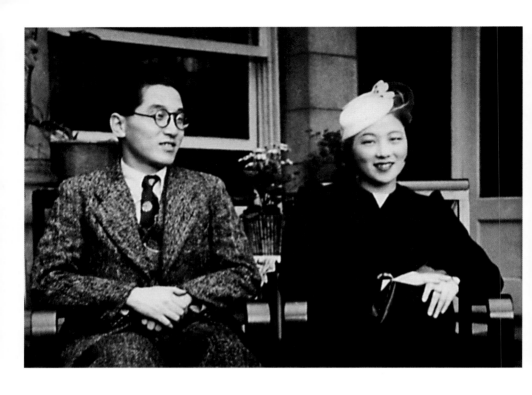

오빠 최승일과 함께, 1940년대.

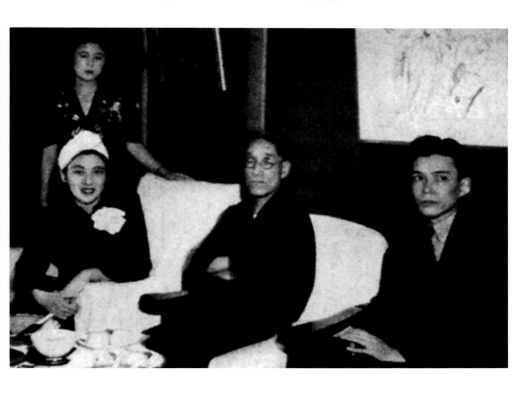

최승희의 열렬한 팬이었던 하세가와 지아미(長谷川如是閑·가운데)와 최승희 평전을 쓴
다가시마 유사부로(高嶋雄三郎)와 함께, 하세가와 지아미의 집에서, 1941. 6. 26.

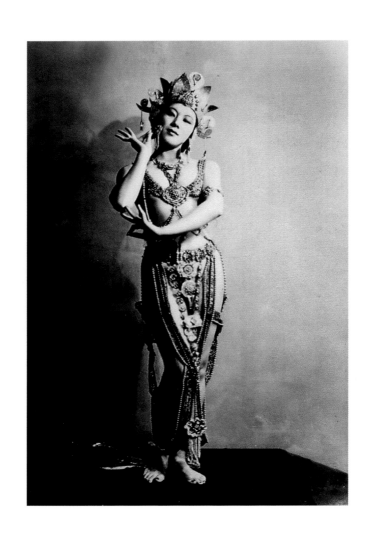

▲ ▶ 〈보살춤〉

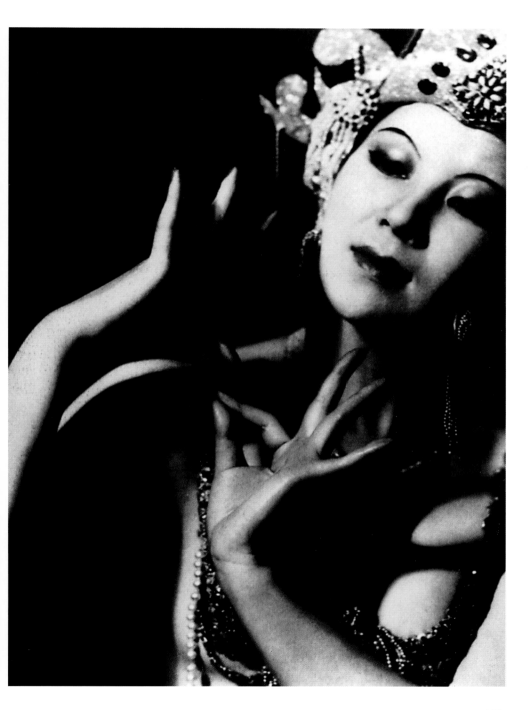

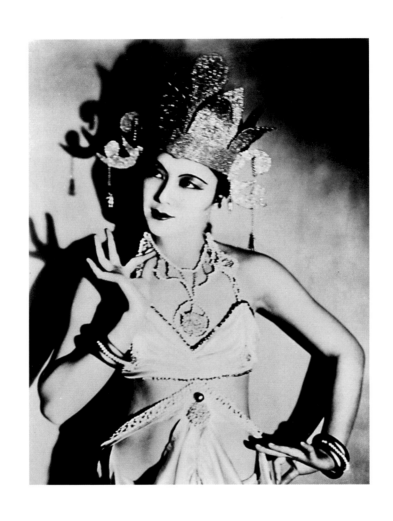

▲ ▶ 〈보살춤〉

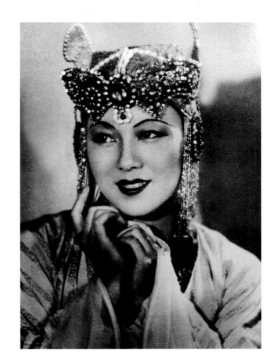

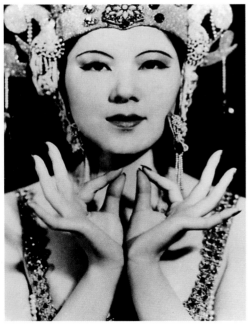

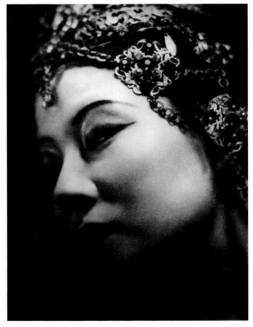

201

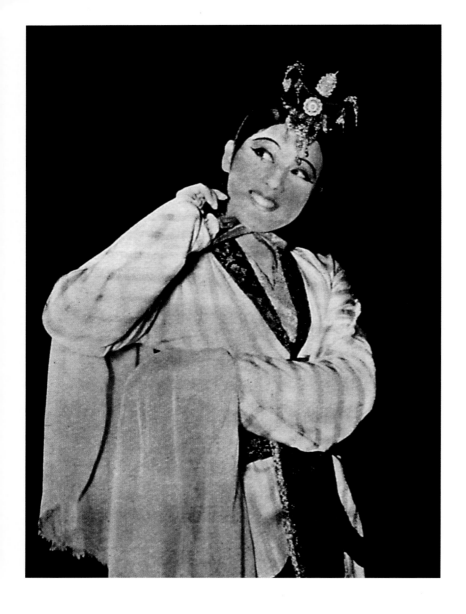

프랑스의 화보잡지 『시그널』 1941년 10월 3일자에 실린 최승희 사진들.
① 백제 의자왕과 삼 천 궁녀를 소재로 한 〈백제 궁녀의 춤〉.

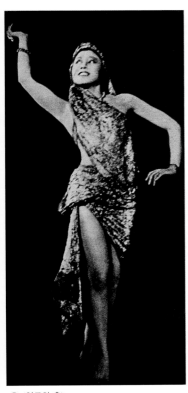

② 〈인도의 춤〉 ③ 〈보살춤〉 ④ 〈전통춤〉

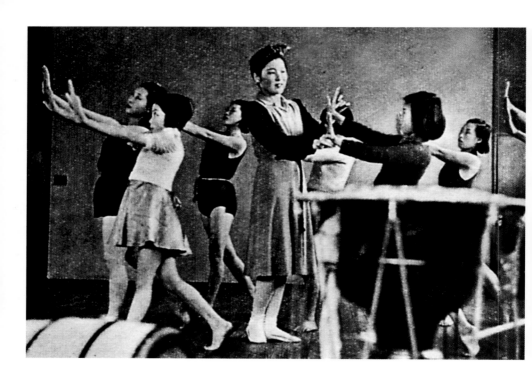

⑤ 학생들을 지도하고 있는 최승희.

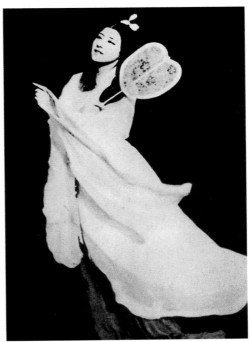

왼쪽, 일본춤 〈무혼〉 1941. 오른쪽, 일본춤 〈칠석의 밤〉 1942.

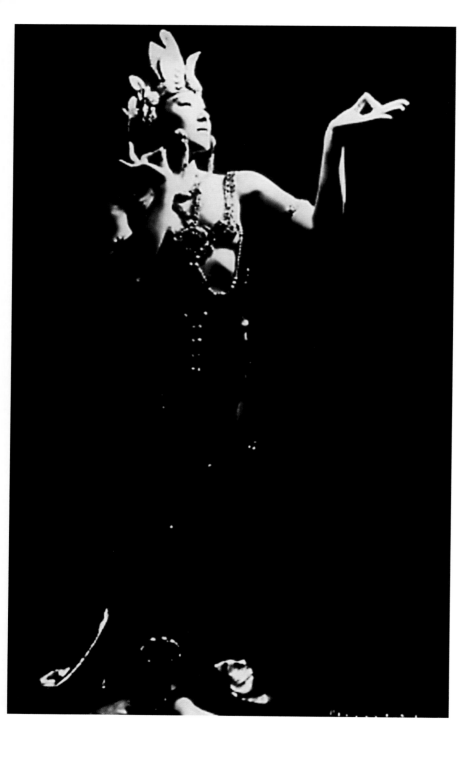

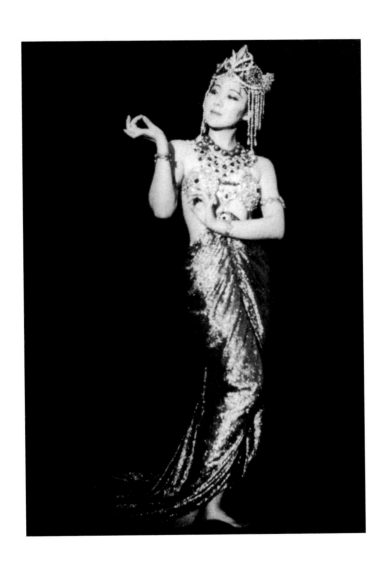

◀ ▲ 〈가무보살〉 1943.

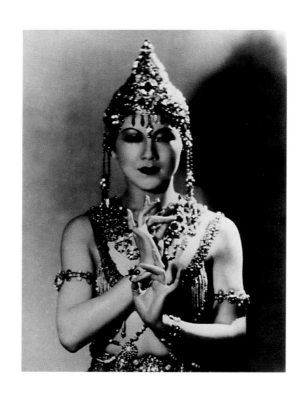

〈가부키보살〉 1943.

〈가부키보살〉 1943.

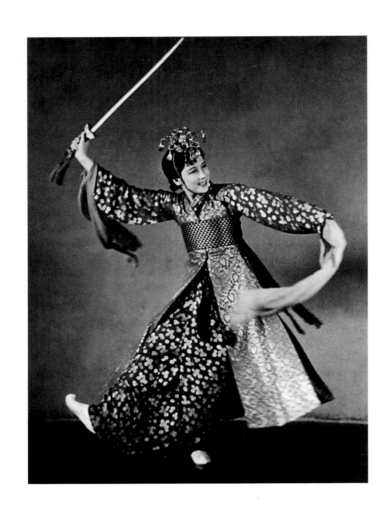

〈장검무〉 1942.

중국춤 〈명비곡〉 1943.

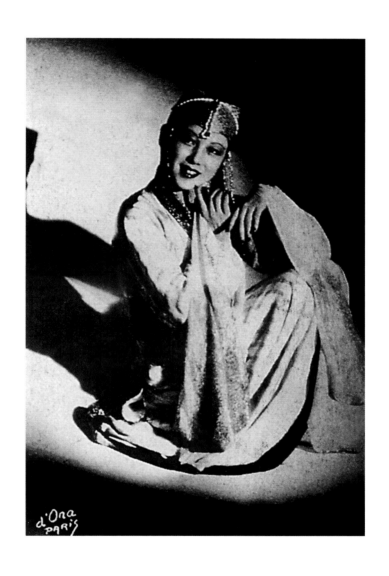

◀ ▲ 중국춤 〈명비곡〉 1943.

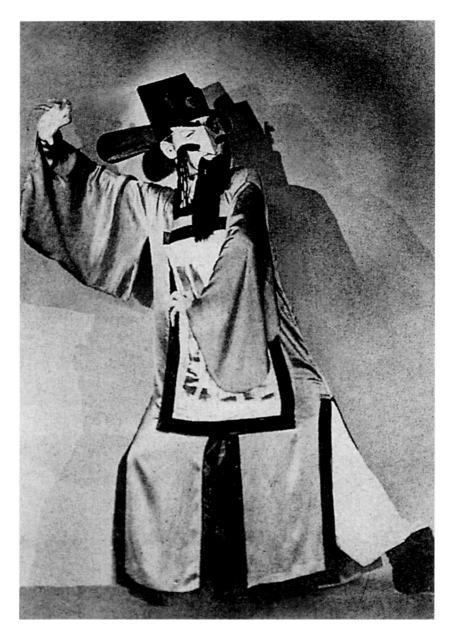

〈천하대장군〉 1943.

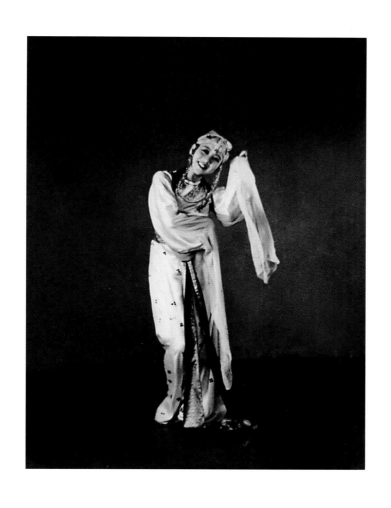

중국춤 〈양귀비염무지도(楊貴妃艶舞之圖)〉 1943.

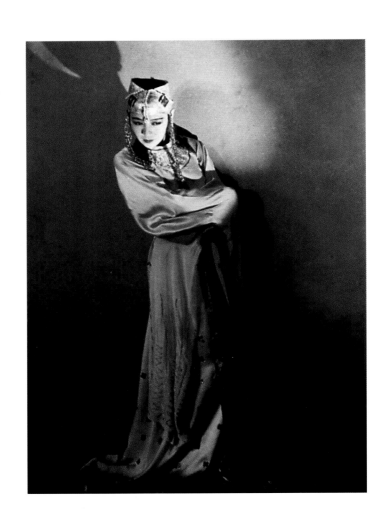

중국춤 〈양귀비염무지도〉 1943.

중국춤 〈양귀비염무지도〉 1943.

▲ ▶ 〈고대의 춤〉 1943.

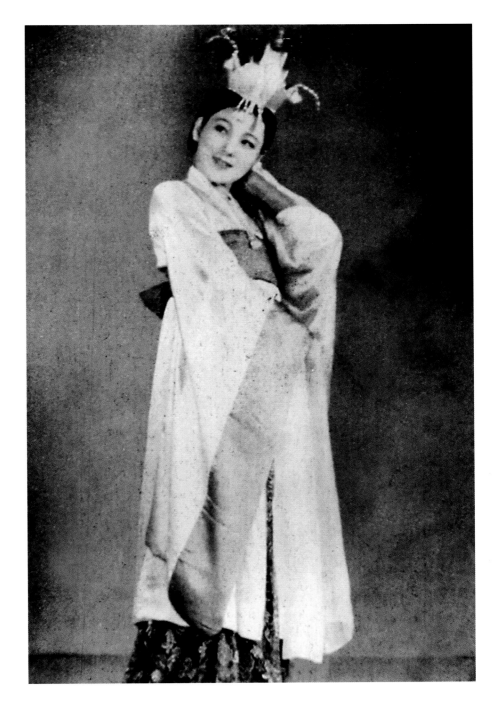

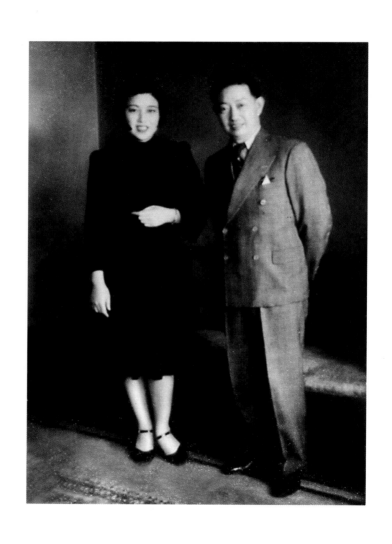

▲ ▶ 중국무용의 대가 매란방과 함께, 1943.

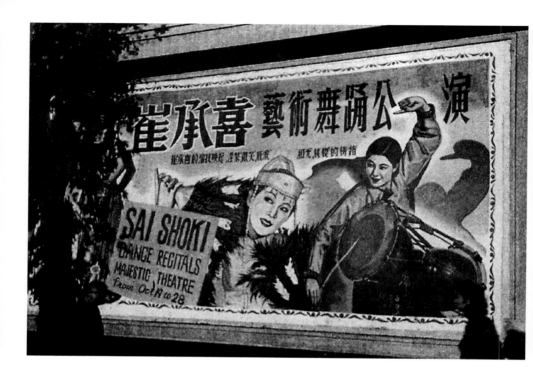

최승희의 상해 무용공연을 알리는 안내판, 1943. 10.

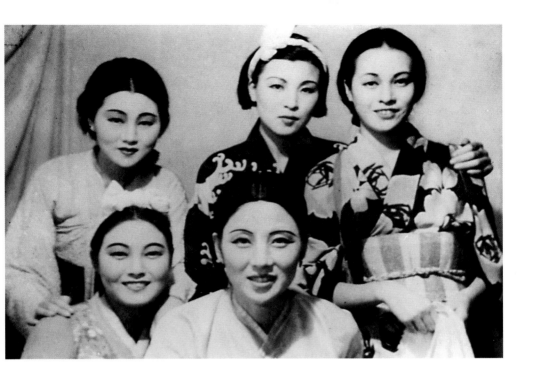

최승희와 제자들. 왼쪽부터 앞줄 김백봉, 최승희 뒷줄 이석예, 장추화, 針田陽子, 1943. 10.

에이후쿠조의 이웃들과 함께, 1943년 겨울.

전북에서, 1944년 초여름.

만주 위문공연을 가기 전에 함경북도에서, 1944년경.

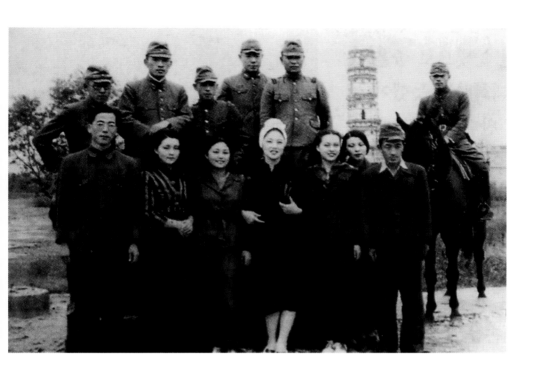

위문공연차 들른 만주에서, 1944년경.

조선 순회공연중 함경북도에서, 1944년 초여름.

일본군 위문공연중 몽고에서, 1944. 9.

▲ ▶ 제자들과 함께.

◀ ▲ 1944년대말.

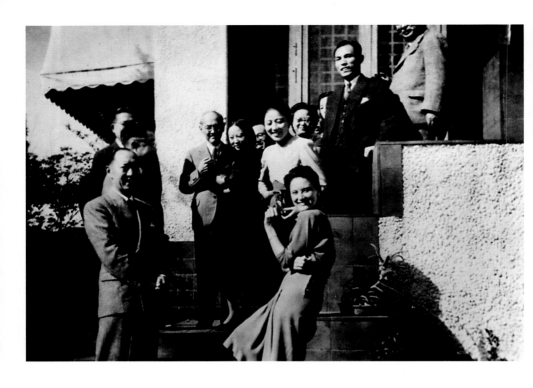

만주국 고관들과 함께.

최승희 선생을 회고하며

스친타를하/ 내몽고 무용가, 최승희의 제자

 최승희 선생은 1952년 가을 북경을 떠나 조선으로 돌아갔는데 그것이 마지막 이별이 될 줄은 생각하지 못했다. 오십여 년의 세월이 흐른 지금 최승희 선생은 명인(名人)으로 받들어지고 있으며 역사에도 기록되었다. 최승희 선생은 뜨거운 사랑으로 충만된 무용 생애를 통해 생명의 찬가를 엮었고, 그 업적은 세파의 시련 속에서도 매몰되지 않고 영원히 현대무용사에 남아 있을 것이다. 최승희라는 이름은 한때 국제적으로도 명성이 자자하여 문화예술계에 몸을 담은 적이 있는 예순 살이 넘은 사람들은 아직도 그 이름을 생생히 기억할 것이다. 특히 민족무용을 연구하는 사람들은 1930년대 국제무용계에서 일대 바람을 일으켰던 최승희 선생이 민족무용을 개척한 선구자이며 무용예술의 번영과 진흥을 위해 일생을 분투한 용사라는 것을 다 알고 있다. 그는 무용이라는 진귀한 씨앗을 소중하게 뿌리고 심혈을 기울여 가꿔 온 근면한 원예사로서 자신의 빛나는 무용 생애로 뜨거운 애국주의 지조와 숭고한 국제주의 정신을 구현한 가장 걸출한 조선무용의 대가였다.

 하지만 최승희 선생의 신변사나 어린 시절, 예술에 발을 들여놓게 된 계기 그리고 그가 이름을 날리기까지의 어려움 등에 대해서는 아는 사람이 많지 않으리라 생각한다. 최승희 선생의 빛나는 일생과 그가 무대에서 구현한 살아 숨쉬는 듯한 아름다운 예술 형상은 사람들의 마음속에 영원히 남아 있을 것이다. 최승희 선생의 생애와 그가 닦아 온 예술의 길, 예술적 이상과 성과, 예술적 풍격 등에 대한 심층적인 탐구와 계승 그리고 이를 널리 알리는 작업은 근 오십여 년간 이렇다 할 진척이 없는 상황이다. 객관성이 결여되고 불공정하며 불합리한 이런 현상을 두고 우리 제자들은 유감스럽고 가슴 아프고 죄송한 마음을 금할 수 없다.

1920-30년대의 세계 정세는 예측하기 어려웠던 바 국제문화예술 영역에는 각종 예술전향, 예술유파, 예술형식이 용솟음쳐 나와 서로 아름다움을 다투었으며, 동·서양 문화교류의 길은 활짝 열려서 발레, 현대무용은 강한 기세로 유럽, 아시아, 북아메리카 대륙을 휩쓸었다. 이러한 문화적 배경에서 최승희 선생은 당연히 민족무용을 진흥시키기 위해 세계를 동분서주하였다. 그는 제자들을 거느리고 정체성 있는 조선무용을 창작하여 세계를 일주하다시피 하였는데, 최승희 선생의 독특한 무용 풍격과 섬세하고도 생동감 있는 표현은 세인들의 깊은 사랑과 절찬을 받았다. 선생은 조선민족의 우수한 문화유산인 무용예술을 세상에 널리 홍보하고 자랑하였을 뿐만 아니라 세계무대에서의 여러 민족의 민속무용에서 당당한 한자리를 굳히는 데 기여하였다. 더욱이 인류 문화보물로서의 민족 민간무용이 인류의 공동재산을 더욱 많이, 더욱 진실하게 나타내 줄 것을 세상에 널리 호소한 데서 그 성공의 가치와 의의가 크게 구현되었다. 최승희의 스승 이시이 바쿠 선생은 자신의 학생 최승희를 "머리가 남달리 총명하고 예술적 감각이 뛰어나며 천성적으로 아름다운 몸매와 미모를 갖춘 재능 있는 제자"라고 평가하였다고 한다.

최승희 선생은 명실공히 창작, 표현, 교수, 연구를 한몸에 수행한 세계적인 위대한 예술가로서 20세기, 1920년대 동방에 나타난 탁월한 무용천재이다. 최승희 선생은 체계적인 이론과 풍부한 실전 경험을 겸비하였는데, 그가 직접 창작·표현한 <풍랑을 가르고> <어머니> <유격대원> <목동과 처녀> 등의 무용은 필자가 직접 감상한 적이 있다. 그 외에도 필자는 보지 못했지만 많은 우수한 작품들이 수많은 관객들의 절찬을 받았고 지대한 감동을 주었다고 한다. 최승희 선생은 자신의 예술의 뿌리를 민간에 깊숙이 내리고 본토의 민족무용문화를 수집·정리하고 연구·발전시키면서 조선민족의 전통적이고 자연형태적이며 대중오락성을 띤 민간무용을 무대예술로 승화시켰고 필생의 정력으로 체계적이고도 규범화한 민족무용 교재를 편찬해 냈다.

당시의 역사적 배경에서 보면 그의 이런 개척적인 창작이 맺은 풍만한 열매는 조선민족 문화예술의 번영·발전을 위해 폭넓은 사실주의적 무용의 길을 열어 주었을 뿐만 아니라 인류문화 건설을 위해 지대한 추진력이 되었다. 그가 남겨 놓은 귀중한

유산 『조선민족무용기본』은 오늘날까지도 한국, 북조선, 중국 등에서 의연히 그 무엇으로도 대체할 수 없는 적극적인 효과를 낳고 있다. 최승희 선생의 뛰어난 기교, 정예한 예술, 심후한 민족문화 함의(含意), 끊을 수 없는 민족감정은 선생으로 하여금 크나큰 성공을 이룩하도록 밀어주었다. 그는 오십 년대에 '인민 배우'의 칭호를 받았고, 국가 일급훈장을 수여받았다. 국제무대에서 그의 지위는 러시아 발레무용의 대가 우란노와 중국 경극의 대가 매란방과 어깨를 겨룰 수 있는데, 그는 명실공히 동방무용의 대표적인 인물인 바 우리들의 마음속에 영원히 살아 있다.

1951년 초 내몽고가무단에서는 우리 몇몇을 북경 중앙연극학원 최승희무용연구반에 연수를 보냈다. 문예사업에 참여한 지 삼 년밖에 안 되었고 더구나 무용에 있어서는 아직은 초학자였던 나로서는 북경에 가서 최승희 선생의 신변에서 배운다는 것은 꿈에도 생각지 못했던 일로, 말 그대로 천당에 들어선 듯한 기분이었다. 배우는 과목도 전에는 듣지도 보지도 못했던 발레, 신흥무, 남방무용, 조선무용, 중국무용 등이었는데 그 다채로움에 눈부실 지경이었다. 그때 최승희 선생은 이미 마흔이 넘었으나 매우 젊어 보였고, 아주 아름답고 매력적이었다. 호리호리하게 쭉 빠진 몸매, 예쁘장한 얼굴, 단아하면서도 우아한 기질은 그의 품위를 한결 돋보이게 하였다. 그때 선생님은 벌써 명망이 매우 높았는데 나는 그를 정면으로 쳐다볼 엄두조차 내지 못하였다. 모든 학생들과 교원들은 그를 매우 존경하고 숭배하였는데 그가 어디에 나타나든지 뭇사람의 눈길은 그에게 집중되었다. 수업시간에 우리의 동작을 잡아 주거나 혹은 연습실에서 종목을 연습시킬 때면 우리는 단 하나의 동작이라도 놓칠세라 눈한 번 깜박이지 않았고 한마디라도 흘려 버릴세라 귀를 모았다. 그때 중국과 조선 두 나라의 학생과 스승이 공동목표를 위해 무대에서 어울려 힘을 다하던 감동적인 장면은 중국과 조선 인민의 친선을 진실하게 재현할 수 있었던 것으로, 그때에 촬영기계가 없었던 것이 유감으로 남아 있다.

긴 세월이 흘러서 나이가 들어 가고 인생 경력이 풍부해짐에 따라 최승희무용연구반에서의 학습생활이 나의 인생에 결정적인 영향을 주었음을 점차 깨닫게 되었으며,

그때가 나의 진정한 예술의 시작이었음을 알게 되었다. 근 이 년에 걸친 학습에서 전에 배우지 못했던 각종 무용기교를 배웠을 뿐만 아니라 더욱 중요한 것은 최승희 선생의 무용이론, 창작사상에 정밀하게 짜여진 예술작품, 민족무용에 대한 집착과 추구, 무용예술에 대한 헌신은 나로 하여금 무용과 생활, 무용과 민족, 무용과 인생의 밀접한 관계를 깨닫게 하였다는 것이다. 이때부터 무용예술은 나의 전생애를 좌지우지하는 이정표가 되었다. 교실에서, 연습장에서의 최승희 선생의 멋진 풍채, 리듬과 동작 하나하나의 정확성과 완성미를 위하여 한 점 흐트러질세라 반복적으로 연습하시고 규정하시던 진지하고도 엄숙한 모습은 마치 어제 일인 듯 눈에 선하다. 한 사람이 청년기에 혹은 소년시절에 처음으로 터득했던 도리와 영향은 흔히 그 사람의 일생에 동반하게 된다. 몇 십 년이 지나 내가 몽고무용 교재를 연구·정리할 즈음 최승희 선생을 위시하여 조선 선생님들의 모습은 언제나 나의 마음에 뚜렷이 다가온다. 나는 최승희무용연구반에서 배우고 사용했던 각종 교재들을 되새겨 보면서 영양을 섭취하고 훌륭한 것들을 받아들였다. 1951년 3월부터 1952년 8월까지 중앙희극학원 최승희무용연구반에서 직접 최승희 선생을 스승으로 모셨던 그 길고도 짧았던 시기는 나의 일생에서 자긍심과 영예로 벅찼던 행운의 시기였고, 제일 뜻깊고 아름다웠던 한 단락의 인생 경력이었다. 오늘날 내가 무용예술 분야에서 자그마한 성과를 이룬 것은 모두 최승희무용연구반에서의 학습 및 최승희 선생을 위시해 전체 스승들의 가르침에 힘입은 것이다. 오늘 타계하신 선생이 듣지는 못하지만 그래도 나는 다시 한 번 존경하는 스승에게 진정 깊이 허리 굽혀 감사드리고 싶다. "선생님께서 제게 주신 모든 것이 너무너무 고맙습니다."

최승희 선생은 걸출한 표현예술가, 안무가일 뿐 아니라 탁월한 안목을 가진 성공한 교육자셨다. 열여섯 살에 일본에 건너가시어 삼 년간의 유학생활을 마치시고 귀국하셔서 열아홉 살의 어린 나이에 서울에서 최승희무용연구소를 개설하시고 가르치시는 한편 창작과 공연활동을 겸하셨다. 그후 오십년대를 전후하여 중국과 조선에서 최승희무용연구반을 개설하시고 무용기교를 전수하시면서 민족예술의 계승과 발전

을 위한 신인 양성에 진력하셨는데 그의 학생들은 말 그대로 만천하에 널려 있었다. 제자들은 자신감에 넘쳐서 '최승희 선생은 조선무용의 시조요, 신무용의 창시자'라고 기리고 있는데 이것은 조금도 과장이 없는 사실이라고 본다.

최승희 선생이 학생을 가르치는 데는 두 가지의 뚜렷한 특징이 있었다.

첫째, 교수, 연구, 창작, 표현이 일체로 어우러져서 배움과 활용의 일치를 강조하며, 이론과 실천의 결합을 중시하는 것이고 둘째, 자신의 창조를 중심에 두고 광범하게 타인의 장점을 흡수·체득하여 부단히 자신을 발전시키는 것이다. 기초는 자신이고 귀착점 역시 자신인 바, 선생은 일생을 자기 나름대로의 예술의 길을 견지하였다. 그는 일본을 두 번 방문하여 이시이 바쿠 선생을 스승으로 모시고 발레, 현대무용을 배웠지만 그래도 그의 창작표현의 중심은 조선민족의 심미적 특성에 맞고 민족 풍격이 독특한 조선의 무용이었다. 그는 발레, 현대무용의 훈련방법 중 우수한 점을 흡수하고 참고하면서 조선무용교재를 편찬해 냈으며, 그가 펴낸 『조선민족무용기본』은 민족무용 역사상 최초의 체계적이고도 완벽한 민족무용교재라고 할 수 있다.

그 내용은 아래 여덟 개 부분으로 나눌 수 있다.

1. 굿거리 : 서정적인 중박자

2. 수건춤 : 감상적인 느린 박자

3. 타령 : 호방한 무거운 박자

4. 자진굿거리 : 경쾌한 자진 빠른 박자

5. 안땅 : 쾌활하고도 활발한 조금 빠른 박자

6. 고전적인 한삼춤 : 특별히 느린 박자

7. 고전적인 쌍칼춤 : 폭발력이 있는 무거운 박자

8. 고전적인 남자탈춤 : 폭발력이 있는 무거운 박자

교재는 동작성을 중심으로, 리듬을 토대로 하여 분류하고 편찬하였다. 첫 조의 동작묶음은 기초훈련, 기본 몸가짐, 손놀림, 손의 위치, 보법 및 팔의 기본동작으로 하고, 첫 조의 동작묶음을 장악한 토대에서 새 동작요소를 보태면서 동작의 개성, 예를 들면 리듬의 특징을 고쳐 나가는 등의 순서로 짜 나갔다. 간단한 데에서부터 복잡한

데로 들어오면서 부동한 동작과 리듬의 변화들을 철저하게 훈련시킴으로써 일류의 무용예술가를 양성하는 것을 취지로 하였다. 역대로 최승희무용연구반의 과목은 주과목인 조선춤 외에도 발레, 신흥무, 남방무, 절주과 그리고 칼, 창, 검, 비늘 창 등을 쓰는 동작과 청의(靑衣), 화단 (花旦), 소생 (小生)의 동작을 포함한, 중국의 경극에서 정리해 낸 중국무용 등이 있었다. 전하는 바에 의하면 오십년대에 조선으로 돌아간 후 설립한 최승희무용연구소에서는 이외에도 음악감상, 피아노, 세계무용사, 무용작품 훈련, 외국어, 정치이론 등의 과목을 증설하였다고 한다. 앞서 말한 교수 취지, 학교 경영방침, 과목 설치에서 쉽게 알 수 있듯이 최승희 선생은 확실한 이상이 있었고 이를 추구했으며 시야가 넓고 사유가 앞서며 실무에 정통한, 전통을 계승할 뿐 아니라 과감히 개혁·개척하는 박력 있는 교육자였다. 21세기에 들어선 오늘 최선생의 이러한 점들은 예술교육에 정진하는 모든 사람들이 배우고 거울로 삼을 바이다.

중국과 조선은 강을 사이에 두고 이와 입술처럼 사이좋게 지내는 이웃 나라로, 두 나라 인민들 사이의 문화교류의 역사는 오래되었다. 지식이 폭넓은 최승희 선생은 중국의 문화전통에 조예가 깊었다. 특히 중국의 희곡을 감상하고 연구하였다. 그리고 매란방 선생을 찾아 선생과 함께 희곡에서 무용을 섭취하여 독립적인 중국무용을 창조할 것을 의논한 적이 있다. 1951년 중국과 조선의 문화협정에 따라 최선생은 북경에서 무용연구반을 개설하게 되었다. 그 준비 기간에 최선생은 북경호텔에 투숙하고 계셨는데, 백운생, 한세창 등 곤극·경극계의 저명한 인사들을 모셔다가 그들한테서 배우는 한편 중국무용 교재를 편찬하였다. 당시 내몽고에서 온 우리 몇 명은 2월에 앞당겨 도착했으므로 매일 북경호텔에 가서 함께 배우게 되었다. 스승들이 몇몇 학생들을 이끌고 생(生), 단(旦), 정(淨), 말(末), 추(丑)의 동작을 한 번 또 한 번씩 시범을 해 보이면, 최승희 선생은 한쪽에서 자세히 관찰하고 일일이 기록하였는데 전동작을 다 배우게 되자 친히 손을 대어 곡목에 따라 분류하였다. 재단하고 편집하는 것이 첫째 절차이고, 두번째 보조로 각 곡목의 동작들을 그 뜻에 따라 세밀히 분류하고 단을 나누어 음악을 배합해 주었다. 3월에 들어서자 무용연구반은 정상으로

강의를 시작하였는데 중국무용 교재도 처음으로 사용되었다. 물론 이 교재가 완전하지 못했고 대사도 없는 희곡 동작에 불과했지만 중국무용 교재의 완벽한 발전에 확고한 첫걸음을 떼 주었고 기초를 닦아 주었는 바 그 가치는 아주 높다. 최승희 선생은 중국무용교재를 연구·정리·편찬한 첫 외국 사람이다. 그는 중국에서 교편을 잡고 있던 근 2년 동안 중국의 무용사업의 발전에 매우 큰 기여를 하였으며, 새 중국의 첫 세대 무용예술가들의 양성과 성장에 지대한 기여를 하였다. 최승희무용연구반을 졸업한 학생들 대부분이 1950-60년대에 중앙급 각 문예단체, 각 성, 시, 자치구 문예단체의 문예 근간이 되었다. 반세기가 지난 오늘날에도 최승의 선생의 많은 제자들이 예술계, 교육계, 이론계에서 의연히 활약하고 있다. 최승희 선생이 중국무용사업에 기여한 그 한 단락의 역사를 우리 모두가 잊지 말아야 할 것이다.(2001년 11월 30일부터 12월 1일까지 중국 연길시에서 국제고려학회, 연변대학교 주최로 열린 국제학술회의 「20세기 조선민족무용 및 최승희 무용예술」에서 발표된 글)

대동강변의 최승희무용연구소

무용연구소 연구생들의 연습 장면. 맨 앞이 김백봉, 1946.

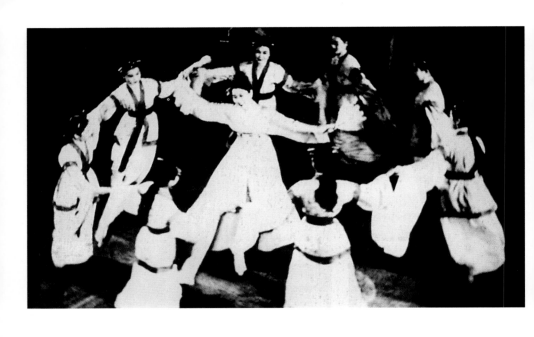

무용극 〈반야월성곡(半夜月城曲)〉 1947.
신라말 토호세력에 반대하여 일어난 농민들의 투쟁과 주인공 백단의 불굴의 정신과 기개를 그린 작품이다.

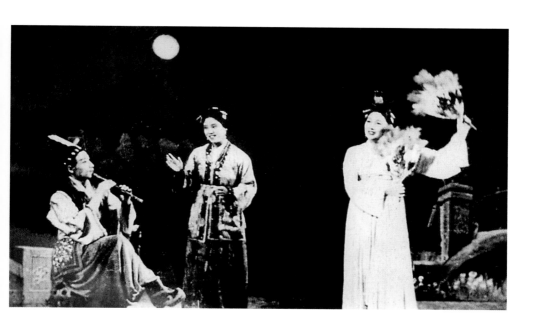

무용극 〈반야월성곡〉 1947.

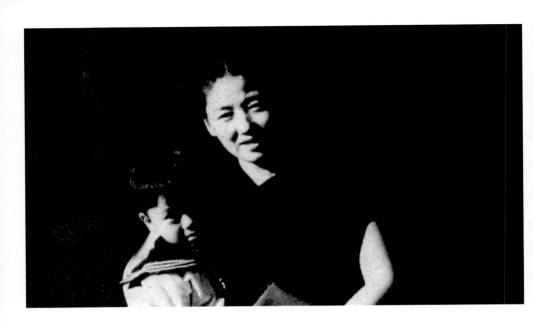

아들 병건과 함께, 1948.

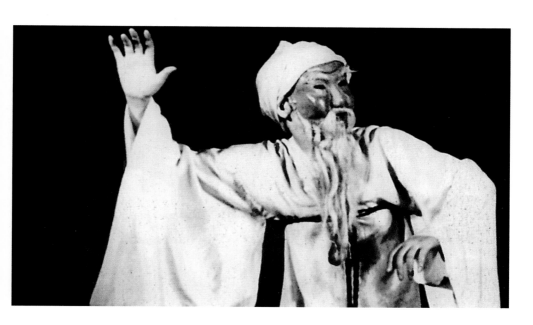

〈풍랑을 헤가르고〉, 1949.

중국의 외교관들과 함께, 1950.

중국의 외교관들과 함께. 앞줄 오른쪽부터 안성희, 김백봉, 장조혜(중국 여류소설가 정령의 딸로
1945-50년 최승희무용연구소에서 공부했다), 최승희. 1950.

최승희가 안무한 무용극 〈춘향전〉(최승희가 이도령을,
딸 안성희가 춘향을, 김백봉이 사또 역을 맡았다), 1949.

최승희가 안무한 〈목동과 처녀〉. 오른쪽이 안성희, 1950.

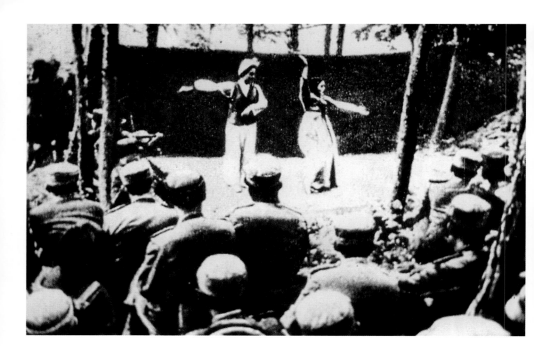

최승희무용단의 인민군 위문공연, 1950년대.

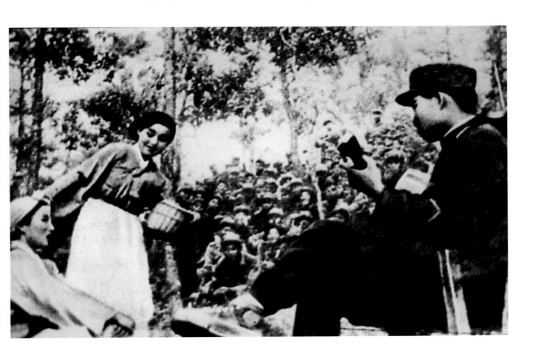

최승희무용단의 인민군 위문공연, 1950년대.

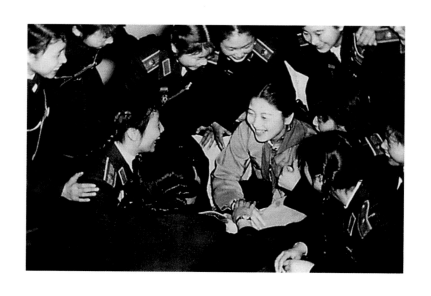

중공군 여군들에 둘러싸인 최승희, 1951.

북경의 집을 나서는 최승희, 1951.

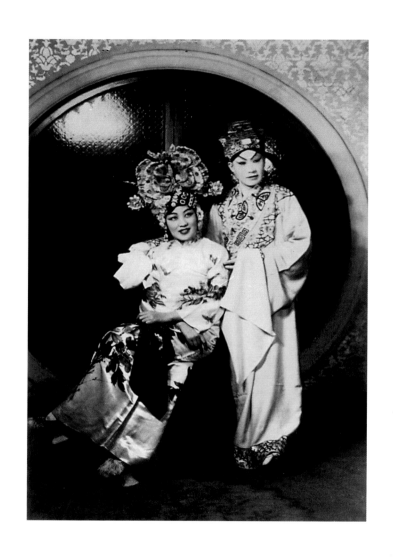

경극을 추고 있는 최승희(왼쪽)와 매란방, 1951.

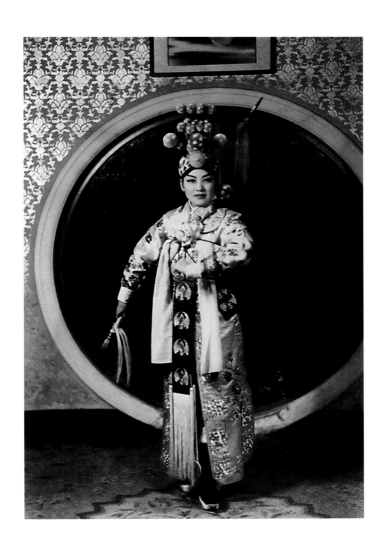

최승희, 1951.

최승희(오른쪽)와 매란방, 1951.

최승희(왼쪽)와 매란방, 1951.

구소련 공연 때 통역을 맡은 한맑스(앞줄 왼쪽)와 무용단 일행, 1951.

최승희무용단 구소련 공연 환영식에서 통역을 하고 있는 한맑스(뒤로 최승희가 보인다), 1951.

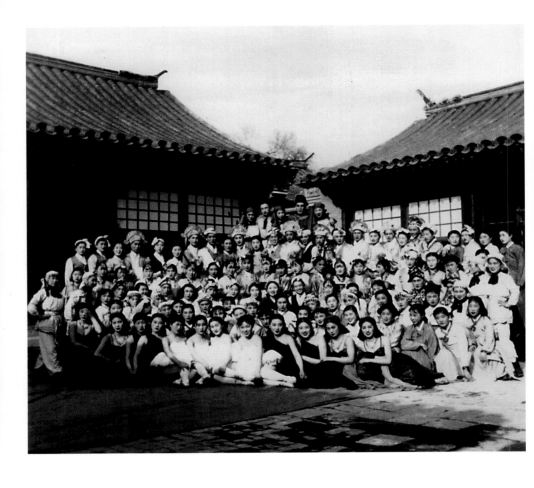

중국 중앙희극학원 최승희무도연구반 학생들과 함께, 1951.

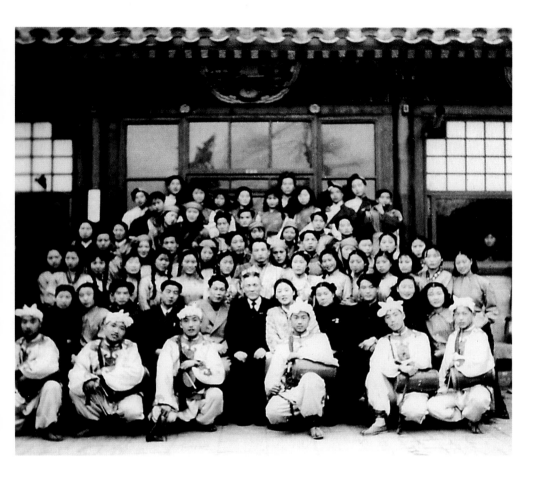

중국 중앙희극학원 최승희무도연구반의 교직원과 학생들, 1951.

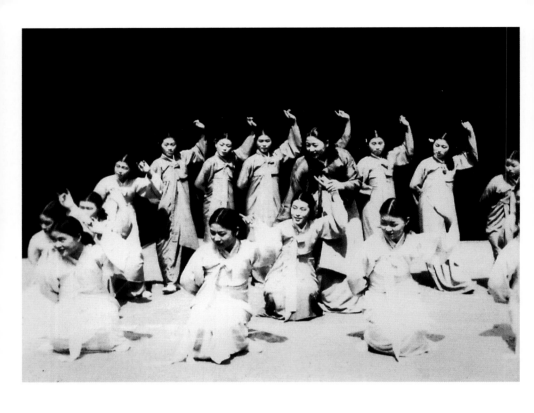

중국 중앙희극학원 무도반 학생들을 지도하는 최승희, 1951.

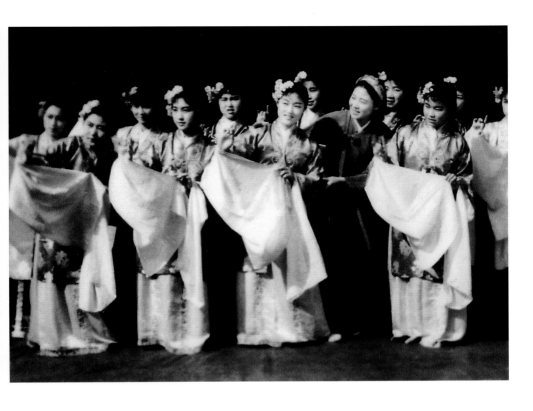

중국 중앙희극학원 최승희무도연구반 학생들과 함께, 1951.

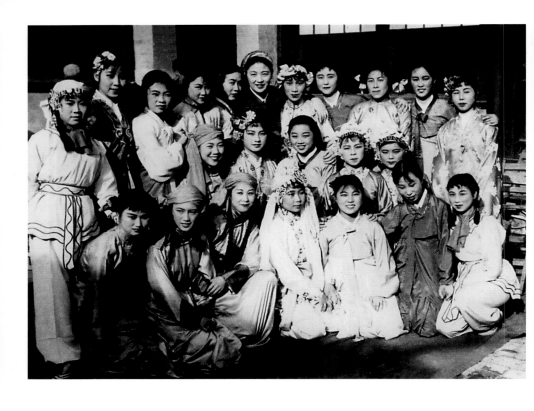

중국 중앙희극학원 최승희무도연구반 학생들과 함께, 1951.

중국 중앙희극학원 최승희무도연구반 학생들과 함께, 1951.

중국 중앙희극학원 최승희무도연구반 학생들과 함께, 1951.

최승희 무용을 즐겨 관람했던 주은래(가운데 앉은 이), 1952.

중국 중앙희극학원 최승희무도연구반 졸업기념 사진, 1952. 3. 31.

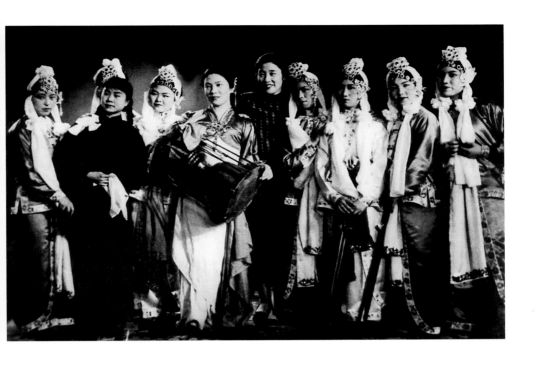

중국 중앙희극학원 학생들과 함께.

귀국 직전 중국 중앙희극학원 학생들과 함께, 1952.

중국 중앙희극학원 학생들과 함께, 1952년경.

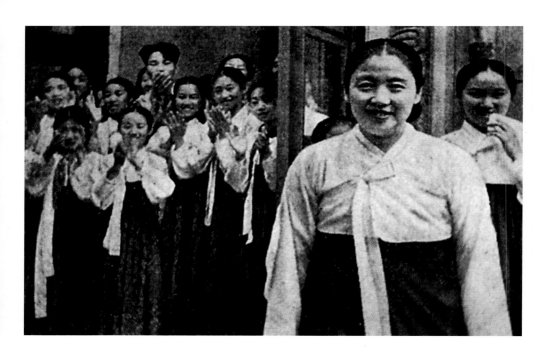

북한의 국립최승희무용단 단원들과 최승희, 1953.

6·25전쟁중에 완공된 평양의 모란봉 지하극장. 5
백석 규모로 최승희는 미군의 폭격에도 불구하고
계속 이곳에서 공연했다.(사진 / 크리스 마커)

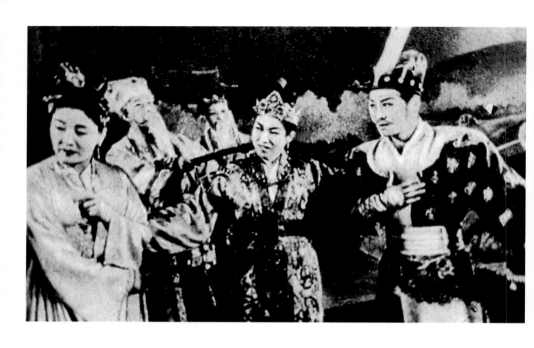

무용극 〈사도성의 이야기〉 1954.
신라시대 경주 사도성에서 있었던 역사적 사건을 토대로 창작한 무용극으로,
신라인의 애국심을 표현한 작품이다.

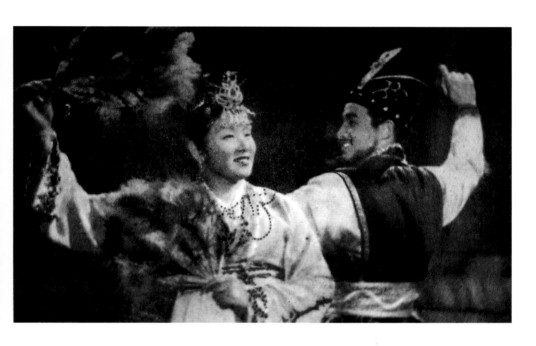

천연색 무용 영화 〈사도성의 이야기〉 1956.

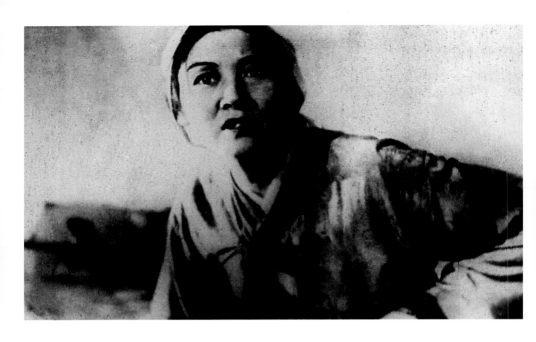

〈밝은 하늘 아래〉 1956.

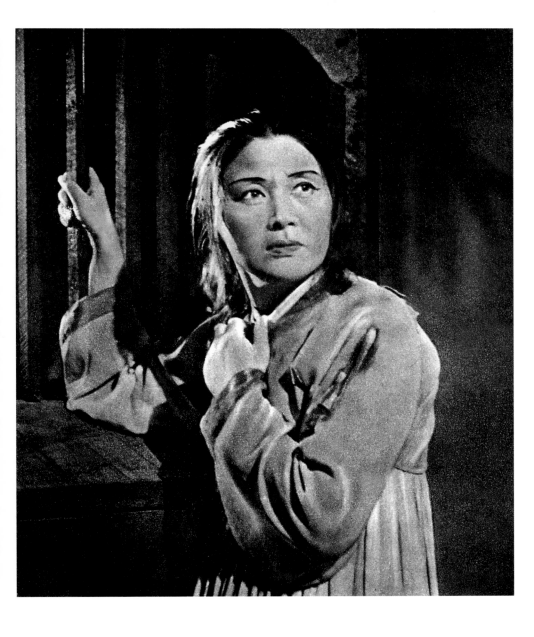

〈밝은 하늘 아래〉 1956.

〈밝은 하늘 아래〉 1956.

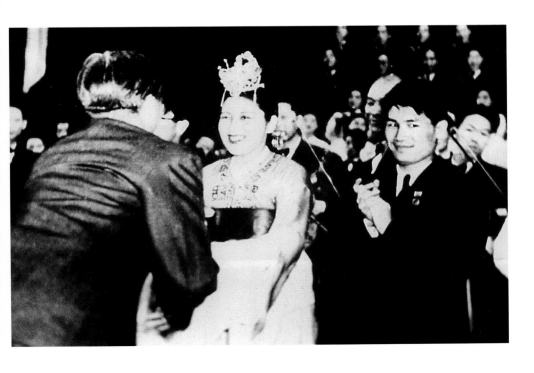

최승희무용 30주년 기념식에서의 최승희, 1955년 가을.

북한의 제자들과 함께, 촬영일 미상.

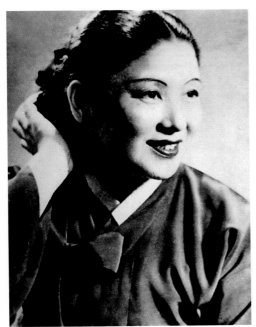

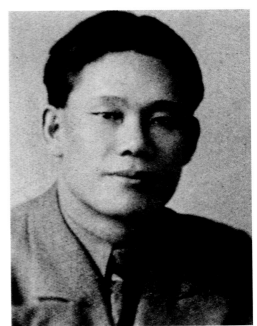

▲ 최승희(1961)와 안막.
▶ 최승희·안막 부부와 딸 성희, 1956.

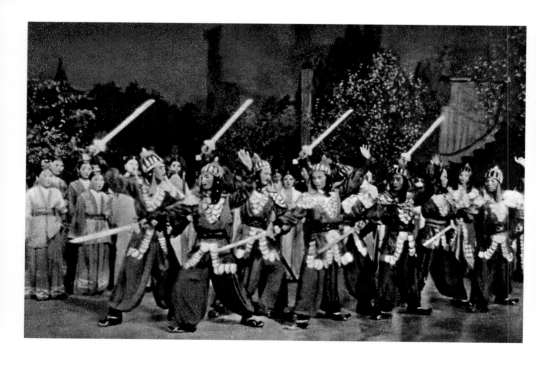

▲ ▶ 최승희무용단의 구소련 공연(팜플렛 사진), 1957.

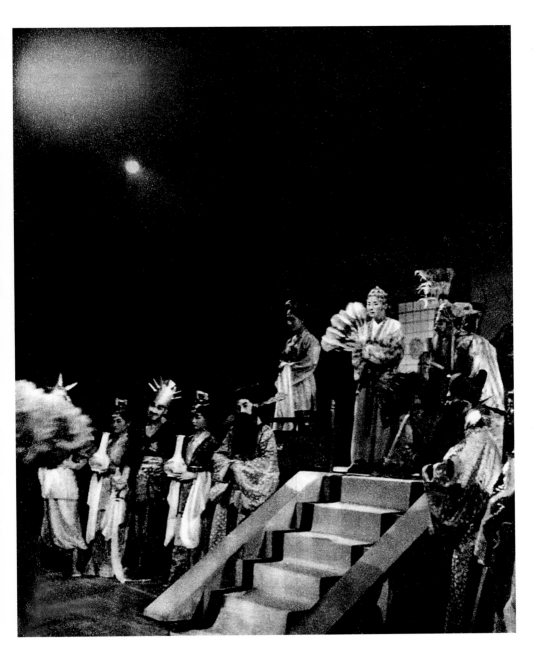

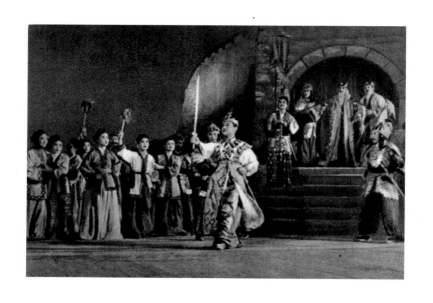

▲ ▶ 최승희무용단의 구소련 공연(팜플렛 사진), 1957.

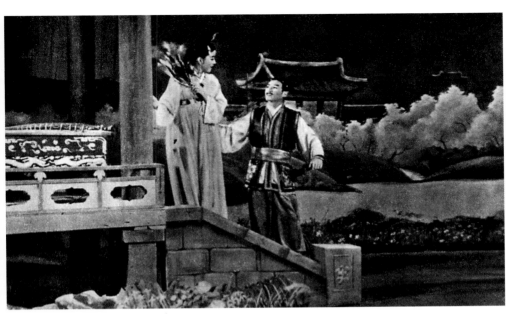

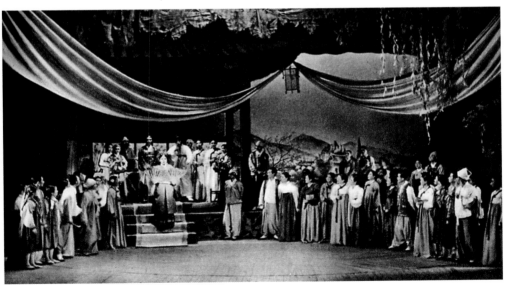

최승희무용단의 구소련 공연(팜플렛 사진), 1957.

최승희무용단의 구소련 공연(팜플렛 사진), 1957.

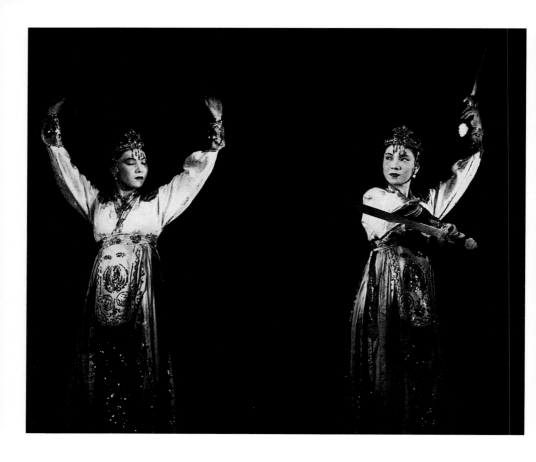

안성희의 〈장검무〉 1956.(사진 / 크리스 마커)

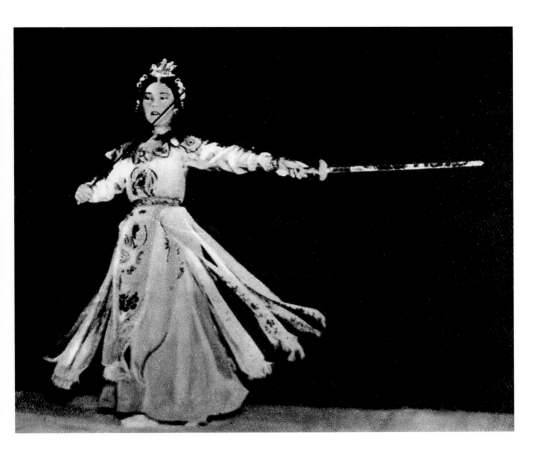

안성희의 〈장검무〉 1956.

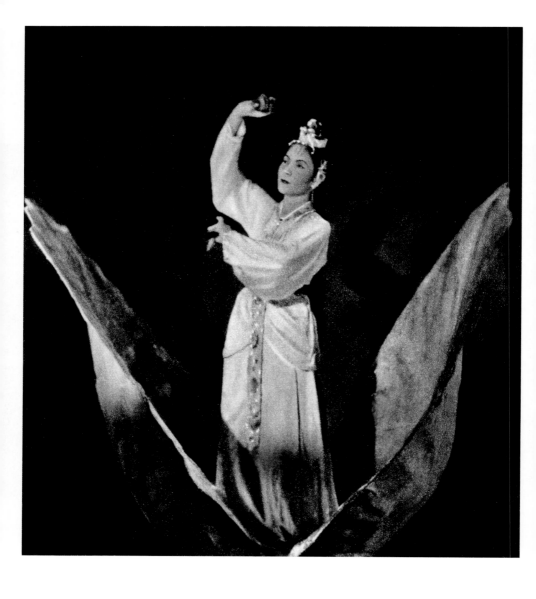

안성희의 〈조개(蛤)춤〉

안성희의 〈러시아 민속무용〉(왼쪽), 〈부채춤〉(오른쪽)

안성희의 〈북춤〉

4

최승희가 남긴 흔적

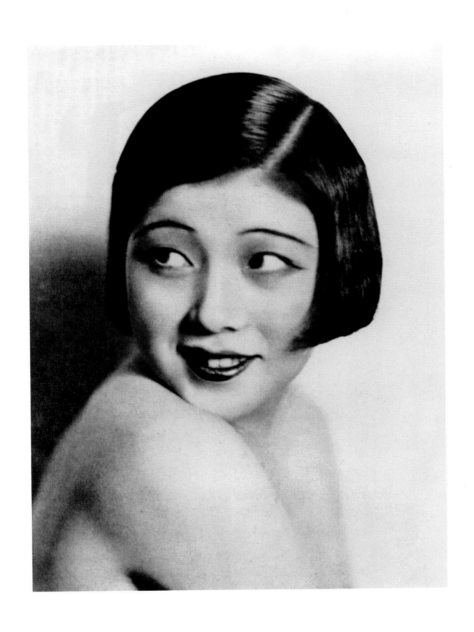

도약하는 최승희, 1930년대.

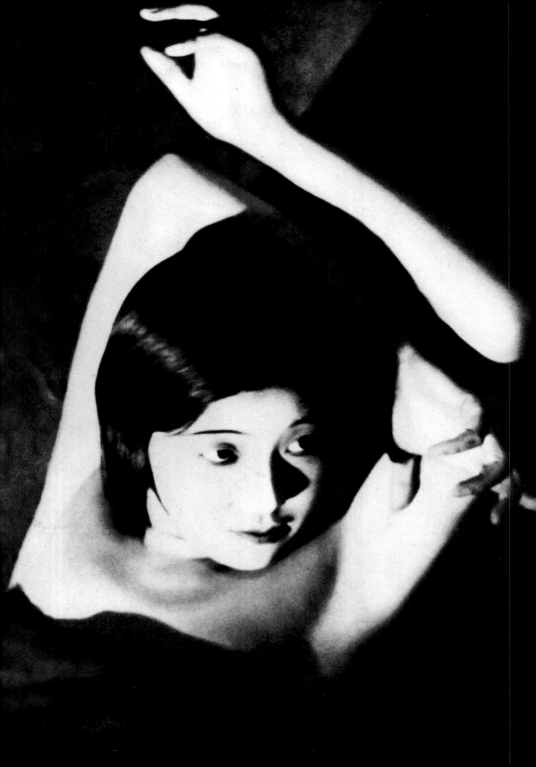

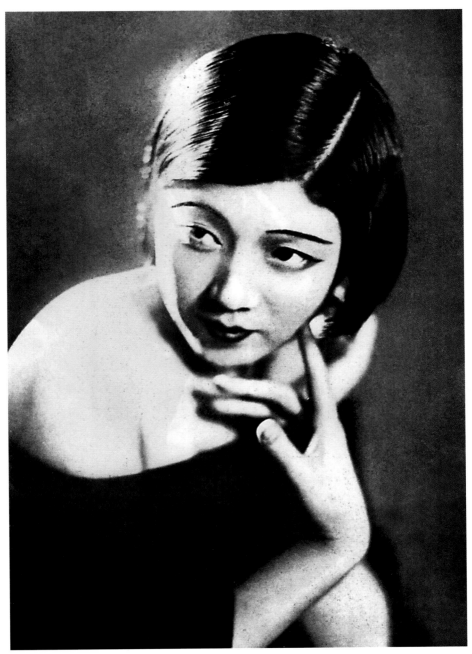

◀ ▲ 일본에서 최고의 인기를 누리던 시절의 최승희, 1930년대.

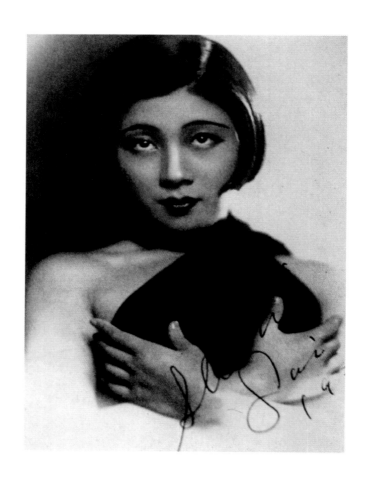

▲ ▶ 최승희, 1930년대.

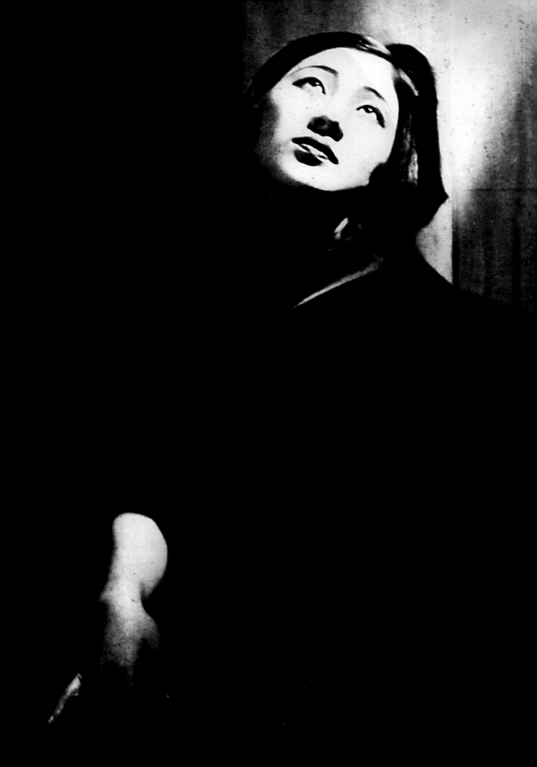

▲ ▶ 최승희, 1930년대.

三共のヨウモトニック

毛根の肥料となる

本格的の養毛料

小¥1.20・大¥2.・徳用¥5.

東京・室町　三共株式會社

▲ ▶ 최승희가 모델로 출연한 광고들, 1930년대.

CRÈME DE PICASSO

美の處方
新強力美化素
青春美の泉
ピカリ美容料
8種！

ピカソ美化學研究所發ニ（大阪市南堀江區信町ニ六）
關西總代理店——大阪南久寶寺町——朝日堂株式會社

A アイスキンクリーム
（クリームシンプ）
皮膚透過性美化素、ほんのり地肌が……
其の他C及D含有營養クリーム
小瓶 一五〇
大瓶 一五〇

B ホワイトクリーム
ビタミンC含有コールドクリーム
新美化素ウイツァ……ピール主劑
小瓶 一五〇
大瓶 一五〇

C ビタミン含有コールドクリーム
新美化素ウイツァ……ピール主劑
青春油含むコールドの部
小瓶 一五〇
大瓶 一五〇

D ウイツチ（ピルクリーム）
各種綜合ホルモン、海龜の油
小瓶 一五〇
大瓶 一五〇

E ピカソのアトリン
ホルモン、エルブステリン主劑
小瓶 一五〇
大瓶 一五〇

A 果汁の精化顔水
（メロン、リンゴ、レモン等各種果汁）
の有効成分を配合皮膚を美白にす） 一五〇

B アストリンゼント
（生粋のアストリンゼント、きめを細かに、皮膚を滑かにす）收斂性
（官賓、きり方に適し、） 一五〇

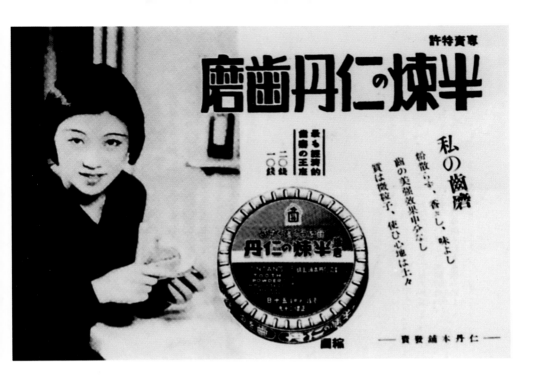

▶ ▲ 광고, 1930년대.

半島の舞姫崔承喜も松坂屋ファンです。踊りいいステージのやうに買ひ好い店ださ彼女は申します。

松坂屋
大阪日本橋

誰れ？

◀ ▲ 광고 사진, 1930년대.

▲ ▶ 광고, 1930년대.

47 婦人用外出着

岩崎春子先生御考案

写真のやうに大変新しい型で、特にモダンな御婦人の外出着として
ふさはしいものです。生地は最上等のクレープデシンを用ひました。

仕立上り品
二尺九寸　十四圓六十錢
三尺　　　十四圓八十錢

315

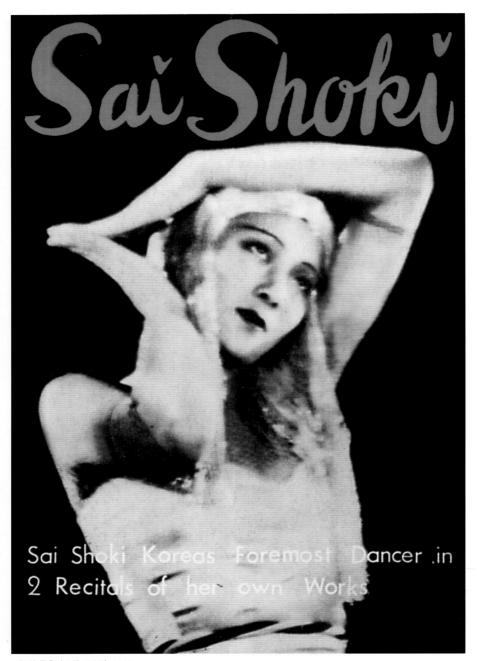

제2회 무용발표회 포스터, 1935.

CONT'G FULL OF HER CAREER
AND BEAUTIFUL ILLUSTRATIONS

SAI, SHOKI

PAMPHLET

공연 팜플렛, 1935. 1.

공연 팜플렛, 1936. 3.

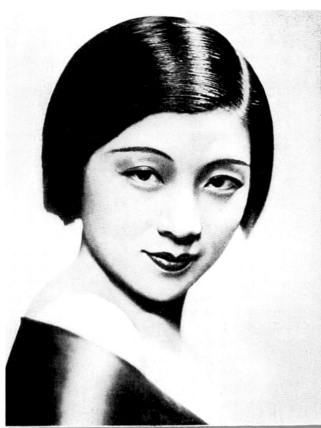

제3회 신작 무용발표회 포스터, 1936.

제3회 무용발표회 공연 팜플렛, 1936. 11.

Sai Shoki
Farewell Dance Recitals

崔承喜渡欧告別
新作舞踊發表會

9月・27日・28日・29日（三日間）毎夕七時　東京 劇 場

도구(渡歐) 고별 신작 무용발표회, 1937.

Sai Shoki
Farewell Dance Recitals
TOKYO GEKIJO

崔承喜就のてい批評抜萃

青野季吉

江口博

川端康成

薄森成吉

新居格

徳富蘇峰

永田龍雄

村山知義

板垣鷹子

園池公功

森滿二郎

上司小劍

田鄉虎雄

新作並びに海外公演のための主なる舞踊作品を發表

プログラム

1. 「舞　女」より
2. 「嵐山タール」より
3. 「新羅宮女の舞」
4. 「艶　陽　春」
5. 「アリーンニ寄す」曲
6. 「金剛山曲」
 - A)「菩薩の圖」
 - B)「天女の舞」
7. 「生　贄　者」
8. 「オリエンタル・リズム」
9. 「裔身濟の持人」
10. 「バンアカリョン」
11. 「天下大將軍」
12. 「玉笛の曲」
 - A)「二つのコリアン・メロデー」
 - B)「哀　逃　調」
14. 「草　笠　章」
15. 「望浪の棲霊」より
16. 「鉋　の　舞」
17. 「巫　女　の　舞」
18. 「習　作　第　一」
19. 「朝鮮風のフェンシ」
20. 「コリアン・ダンス」舞
21. 「臉　の　舞」
22. 「エーヤノアラ」舞
23. 「王　の　舞」

……各夜十七曲上演……

崔承喜舞踊研究所

春昌會

도구 고별 신작 무용발표회.

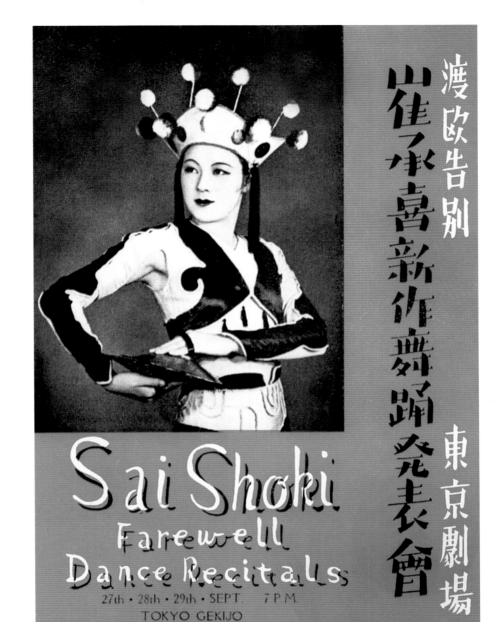

도구(渡區) 고별 신작 무용발표회 포스터, 1937.

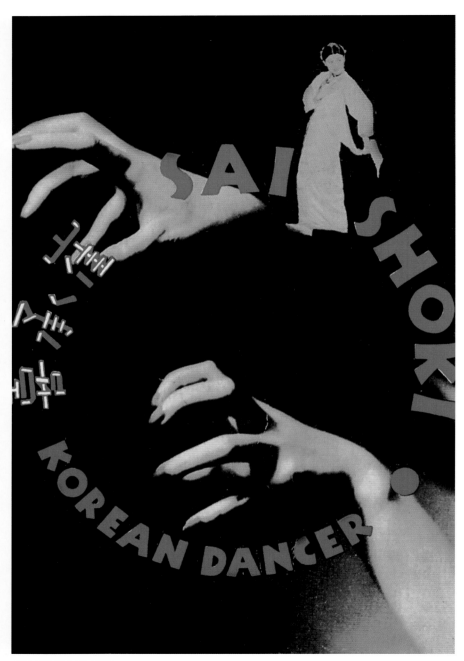

미국 공연 프로그램, 1938.

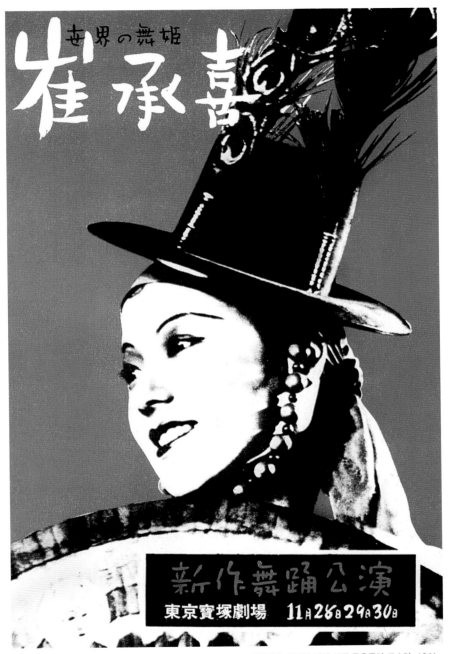

유럽에서 돌아와 가진 신작 무용공연 포스터, 1941.

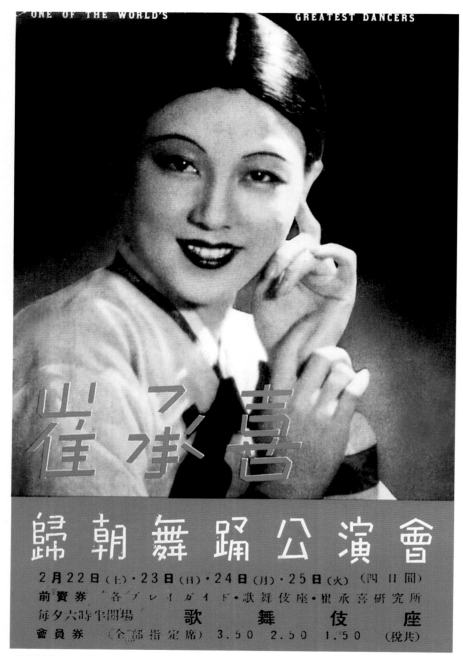

세계적인 무희로 발돋음한 최승희의 귀일(歸日) 무용공연 포스터, 1941.

세계무용계 최초로 14일간 24회의 장기공연 기록을 세운 동경 제국극장에서의 독무공연 프로그램, 1942.

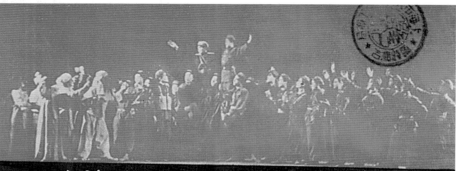

上海市人民政府文化局主辦

崔承喜舞蹈創作公演會

演出者
中央戲劇學院
崔承喜舞蹈研究班

美 琪
大 戲 院
六 月 九 日 至 六 月 廿 二 日

상해 공연 포스터, 1952.

- 대담 : 안제승·김백봉 -
최승희를 말한다

대담·정리 정수웅

안제승(安濟承) : 무용학자. 1922년 출생, 경희대 무용학과 교수로 재직했으며, 대한무용학회 회장을 지냈다. 안막의 친동생으로 안막·최승희 부부의 주선으로 김백봉과 결혼했다. 1996년 작고.

김백봉(金白峰) : 원로 무용가. 1927년 평양 기양에서 출생했다. 최승희로부터 춤을 사사했고, 해방후 북한에서 최승희무용연구소의 조교로 있었다. 경희대 무용학과 교수를 지냈고, 한국무용협회 지정 명무 〈부채춤〉을 안무했다. 최승희의 직계제자이며 동서간이기도 하다.

■ 대담 : 안제승·김백봉

최승희를 말한다

대담·정리 정수웅

정수웅(이하 정): 우선 안제승 선생님께 여쭤 보고 싶은데요, 김백봉 선생님을 처음 만나셨을 때 어떠셨습니까?

안제승(이하 안): 그런 질문 많이 받는데요, 워낙 도착하기 전에 안막 형님의 사전 선전이 굉장했어요. 절세미인이 온다고 그랬거든요. 그러니까 중학교 1학년의 나이 어린 소녀일 거라고는 전혀 생각 못하고, 성숙한 숙녀가 올 거라고 생각했죠. 그러다 동경의 최승희무용연구소에서 살빛은 새까만데 유난히 눈빛이 초롱초롱한 한 아가씨를 봤어요. 전에 보지 못한⋯ '저게 누군가⋯' 생각하다가 '아! 저 아가씨가 오늘 온 아무갠가 보다' 그랬어요. 그때는 별 인상을 못 받았어요. 단지 유난히 눈동자가 초롱초롱하고 새까만 피부에⋯ 미인이라고는 그때 생각 못한 것 같아요.

정: 그때가 몇 학년이셨습니까?

안: 대학 1학년? 2학년인가?

정: 어떠셨어요? 김백봉 선생님. 선생님께서 모든 걸 준비하고 포부를 갖고 동경으로 가셨는데, 그때가 1939년입니까? 40년입니까? 최승희 씨가 미국 다녀오고 나서⋯.

김백봉(이하 김): 1940년일 거예요. 동경에 갈 때, 너무 기뻤죠. 어머님은 우시는 것 같았어요. 어머님 얼굴색이 평소보다 새까맣게 되셨어요. 어머님이 그러시더라고요. "지금부터는 내가 부모가 아니다. 선생님이 부모님이다. 무엇이든지 선생님과 의논하거라. 그리고 일은 자기가 찾아서 하는 거다. 누가 시

키지 않아도 무엇이든지 스스로 발견해서 해라." 그 말씀이 지금까지도 모든 것에 도움이 돼요. 창작하는 데도 도움이 되고, 아무튼 스스로 찾아서 공부했어요. 보통 때는 부모 말을 안 듣지요, 애니까. 그런데 부모님과 헤어질 때 들었던 말이라 잊을 수가 없었어요. 동경은 경성에서 가는 데 사흘이나 걸렸어요. 만 이틀 자고 가는데, 일본사람들에게 지지 않으려고 아주 멋있게 가려고 했는데, 동경에 도착해 기차에서 내리니까 사람들이 갑자기 어디로 갔는지 없어져 버렸더군요. 나중에 알고 보니 모두 지하도로 들어갔던 거예요. 마중나온다는 사람이 안 나와서 한참을 기둥 옆에 서 있었더니, 유난히 키가 큰 사각모자를 쓴 남자가 내게 다가와서 아무개 아니시냐고 묻더라고요. 어린애보고 경어를 하더군요. 그렇다고 했더니, 자신은 최승희의 친척 동생이라고 해요. 그러면서 지금 최선생님은 중국에서 공연중인데 아직 안 돌아와서 자신이 마중나왔다고 그러더군요. 그분이 최병인 씨였죠. 최선생님 팔촌동생. 기차를 타고, 최승희무용연구소로 갔어요. 연구소는 동경 변두리에 있었죠, 그때만 해도. 가서 매일 선생님을 기다리고 있었어요. 최선생님 사진만 봐도 그리웠었는데, 며칠을 기다렸다 만났지요. 그런데 선생님 보는 것이 힘든 게, 오셨다가 한 끼 잡수시고, 그 다음날 아침에 또 공연 나가시고…. 명실공히 공부하러 갔는데 선생님은 그냥 "이렇게 뭐뭐 해 놔라" 그러시고는 없어지시는 거예요. 그러니까 그것이 춤에 대한 게 아니고, 살림살이 일체를 어린애한테 맡겨 놓는 거예요. 그런 식으로 먼저 시작했어요. 선생님 마음에 들어야 비로소 정월 초하룻날, 이튿날, 삼일날만 꼭 연습을 시켜 주시더군요. 초하룻날 연습 못하면 일년 내내 못하니까. 그 추운데 숯불 세 개 피워 놓고, 마룻바닥 그 찬 데서 연습시켜 줬어요. 선생님 딸하고 같이 했죠. 그때 제가 열세 살이고, 최선생님 딸(안승자)이 여덟 살이었어요. 저는 공부하러 가고, 걔는 장난꾸러긴데 바를 붙잡고 자꾸 안하려고 하니까 최선생님이 화가 났죠. 그때 허리 젖히는 운동을 하면 방귀가 나왔거든요. 선생님은 "누구는 방귀를 뀌면서 열심히 하는데, 너는 열심히 안해" 하며 딸을 때리던 생각이 나네요. 참, 최선생님이 하신 딱 한

마디, "아버지발가락(엄지발가락)에 힘을 줘라, 애기발가락(새끼발가락)에 하면 안 된다"는 그 한 마디가 지금까지도 안 잊혀져요. 요새 사람들은 같은 얘기를 몇 번 해도 계속 틀리는데, 우리는 그 한 마디 듣기가 힘들었거든요, 동경까지 가서. 이런 식으로 선생님의 말씀을 한 마디도 놓치지 않으려고 애쓴 거예요.

정: 1930년대 후반에서 1940년대초 그 당시로서는 무용을 하려면 상당한 용기가 필요했을 텐데요. 아주 엄격한 그런 것들도 많이 남아 있고. 어떻게 무용하겠다는 결심을 하시게 됐는지, 또 김선생님 아버님께선 어떻게 허락하셨는지, 최승희 선생님은 어떻게 아시고 동경까지 가셨는지 말씀해 주세요.

김: 어렸을 때 아버님이 자동차 운전을 하셔서 정보관계에는 좀 수준이 높았죠. 하루는 아버님이 사진을 가져왔어요. 석 장인데 지금도 기억이 나요. 장구춤, 보살춤, 화랑춤 사진 석 장을 가져오셔서서 이 분이 우리나라를 대표하는 분이라고, 여자인데 기생도 아니라고 그러시면서 상당히 자랑스럽다고 말씀하셨어요. 그렇지 않아도 어렸을 때 밖에서 막 뛰어놀 때도 유희하고 그랬는데, 무용이 뭔지는 모르지만, 나는 이 최승희 같은 사람이 되고 싶었어요. 아마 그것이 유치원 들어가기 전인 것 같아요.

안: 보살춤, 장구춤 사진이 있었다고 하면 최승희 씨가 유럽에 건너가서 공연에 성공을 하고 난 이후일 겁니다. 이름을 세계적으로 날리고 국내에 돌아와 매스컴을 타고, 그래서 사진이 조선에 들어오고 한 것을 김백봉 씨 아버님이 어디서 얻으셨던 것 같아요.

김: 그런데 이상하게도 초등학교 4학년 때도 보내 달라고 졸랐거든요. 아버님께서 선생님은 지금 미국에 가 계셔서 일본에 아직 안 왔다고 하셨죠. 매일 선생님만 기다렸어요. 어느 날 매일신문사 앞에 광고가 붙어 있었죠. 그래서 아버님께 "아버지, 나 선생님한테 데려다 줘" 그러니까 "시간 나면 데려가마" 해서 이틀을 기다렸는데, 이틀 만에 진남포로 갔죠. 일본 경시청이 평양에서는 최승희 공연을 못하게 했어요. 아주 민족성이 강하다고 해서. 평양에서

진남포로 가는데 특별 열차, 지금 말하면 짐차 같은 거, 임시 열차지만 짐 가득 싣고 가는 그런 열차를 타고 가서 구경했죠. 그때 선생님의 첫 무대를 본 것이 지금까지 선생님의 춤을 배우는 데 기본이 된 것 같아요. 선생님의 눈, 시선이 항상 나만 쳐다보는 것 같고, 나만 축복해 주는 것 같았죠. 또 보살춤에서 선이 직선으로 내려오고 직선으로 풀려 가는 거, 장구춤에서의 버선맵시 같은 게 너무나 생생해요.

안: 외유하기 전까지 최선생님은 장구춤을 추지 않았고, 보살춤은 더군다나 없었으니까, 아마 유럽에서 성공하고 난 후 얼마 안 되어서일 겁니다. 최선생님이 유명해진 건 일본에서 성공했을 때보다는 유럽에 가서 세계적으로 이름을 떨친 후지요. 그 사실이 평양에도 알려지고 그런 사진이 매스컴을 통해서 장인어른께 가게 된 것이겠죠. 그것이 아마 1938−39년이 아니냐 하는 것이죠. 일본의 사제관계라고 하는 것은 지금 생각하는 것과는 전혀 달라요. 제자로 들어간다고 하는 것은 도제, 말하자면 목수방에 들어가면 맨 먼저 물긷는 것부터 한다고 하잖아요. 춤추러 갔어도 우선은 춤과는 전혀 관계가 없는 것부터 해야 했죠. 연습장 소제는 당연한 거고, 변소간 소제, 그때야 어디 수세식이 있었나요? 그걸 전부 걸레로 닦아야 했죠. 손걸레로…. 온갖 허드렛일을 하면서 한 달, 두 달, 석 달을 월사금은 월사금대로 내고 그렇게 고생을 하니까, 웬만한 사람들은 한 달, 두 달 지나면 다 도망가 버려요. 간다 온다 소리도 없이 밤중에 짐 싸 가지고 집으로 도망가는 거죠. 또 하나, 공부를 하되 한 마디 말을 하면 그 말을 평생 동안 잊지 않아야 했어요. 옷을 만들다 보면 조각이 남잖아요. 그러면 최선생님은 "이거 갖다 잘 둬" 하시는 거예요. 그러고는 한 반 년, 일 년쯤 지나서, "내가 너한테 옥양목 한 조각 잘 두라고 했었지? 그거 가져와" 해요. 그때 "선생님, 어디 있는지 모릅니다" 하는 날이면 그날로 연구소 나가야 돼요. 그 정도로 엄했어요. 그건 뭐냐면, 옥양목이 중요한 것이 아니라 선생의 말을 얼마나 귀담아듣느냐는 거죠. 옥양목을 아껴서 그러는 것도, 아까워서 그러는 것도 아니에요. 의상도 제대로 못 만드는 사람한테 "치마, 저고리

만들어 봐라" 하며 비단을 필(匹)로 던져 주거든요, 그 어려운 때에. 만들어 놓은 게 어색하면 "다시 한 번 잘라서 만들어봐" 그래요. 그걸 보면 수전노라서 그런 건 아녜요. 다만 "한 마디 얘기를 하면 꼭 들어라" 이겁니다. 김백봉 씨가 '엄지발가락에는 힘을 주고 새끼발가락에는 힘을 주지 말라'는 얘기를 아직까지 잊지 않는 건 그래서지요.

정: 김선생님은 처음에 학비는 어떻게 하셨습니까?

김: 아버님이 다 대줬는데, 그때 돈 이백 원이면 참 컸어요. 제가 어렸을 때부터 저 공부시키려고 저금해 놨던 걸 허리에다 채워 주셨거든요. 동경 갈 때까지 화장실에 가서 떨어뜨릴까봐 걱정을 많이 했어요. 그 돈을 가져가서 선생님한테 다 드렸어요. 그랬더니 통장을 만들어 주시더라고요. 그걸로 월사금 내고 하숙비도 냈죠.

정: 일본에 처음에 가셨을 때가 1940년 맞나요? 1941년 아닙니까? 1940년 유월에는 우루과이에서 공연을 하셨고, 아마도 1941년이겠죠? 1941년에 가부기좌에서 일본 공연을 했고, 그 다음에 조선, 만주를 도셨으니까요.

안: 당시 김백봉 씨가 한국 나이로 열네 살이었는데, 1927년생이니까, 1941년? 우루과이에서 돌아온 후라면 1941년이 맞겠네요.

김: 공연을 한 번 다니고, 그 다음에 제가 먼저 동경에 들어갔죠.

정: 동경이라면 니시에이쿠조 264번지를 말씀하시는 거죠? 갔을 때 어땠습니까? 승자가 있었습니까?

김: 승자가 있었는데 저는 승자에 대해서는 잘 모르겠고요. 할머니가 있었어요. 최선생님의 시어머니….

안: 양어머니, 저희 숙모님이라고 해야 될텐데요. 가운데 형님, 그러니까 안막 형님이 아저씨네 양자로 갔었죠. 그 댁에 딸밖에 없어서. 그 양어머니가 동경에 가신 거죠. 형님 내외가 외유하고 있을 때, 그분하고 사천댁이라고 하는 친척 부인들하고 같이 동경 연구소를 지켰어요. 그때 승자가 아홉 살로 초등학교에 다닐 때였을 겁니다. 학교 갔다 오면 그 할머니 옆에 가서 응석을 부리기

도 하고 그랬는데, 그래도 집에 와 봐야 엄마 아빠도 없고, 있다 해도 엄하니까 야단이나 맞고, 삼촌한테 와 봐야 왕밤이나 언어 맞고…. 그래서 같은 반 아이 집에 놀러 다니고 그러느라 처음 연구소에 간 김백봉 씨가 잘 몰랐을 겁니다.

정: 가신 지 얼마만에 최선생님이 돌아오셨습니까?

김: 그렇게 오래 있지 않은 걸로 기억하는데….

안: 일주일도 안 되었을 거예요.

김: 선생님이 오시니까 내 집 같은 기분이 나더라구요.

정: 안선생님께서는 1944년에 학도병으로 가신 거죠?

안: 1944년 1월 20일에 입영했죠. 지금도 잊어버리지 않아요, 평양 44부대.

김: 그러니까 그때 결혼한 거예요. 안제승 씨는 처음엔 어딘지 어렵고 무서운 사람이어서 편하지 않았는데, 어떻게 결혼을 하게 되었어요. 안막 선생님하고 우리 아버지하고 미리 약속을 하고 있었는데 이 양반이 갑자기 학도병으로 군대를 가게 되니까 급하게 혼인식을 했죠. 약혼식이 그만 결혼식이 된 거예요.

안: 그 전에 어른들 선에서는 벌써 이야기가 어느 정도까지 있었는데 우리들은 약혼을 한다는 것을 모르고 있었어요. 저와 병인군, 김백봉 씨가 처음 동경에 왔을 때 마중나갔던 친구죠. 두 사람 중에서 누구와 결혼을 시키느냐 하는 문제가 있었는데 어느 쪽으로 가게 될지 그건 몰랐죠. 병인군은 학도병 나갔다가 폐가 안 좋아서 되돌아왔고, 얼마 살지 못했어요. 해방 후에, 1945년 우리가 학도병에서 돌아온 후에 얼굴을 보았으니까, 1946년에 죽었습니다.

정: 최승희 선생님의 동생, 친동생입니까?

안: 팔촌동생.

정: 아, 팔촌동생이에요. 최승호 씨는 아니죠?

안: 아니죠.

정: 그럼 최선생님은 당신의 제자와 두 분 중 한 분을 혼인시켜 혈맹으로 맺게 하려는 것이었나요?

안: 그랬을 수도 있어요. 혈맹으로 맺으려고 한 것은 일본의 이시이 바쿠 선생한테서 영향을 받았겠죠. 일본의 전통예능 속에는 승동제도, '나도리'라는 것이 있어요. 이시이 선생도 그런 방법으로 자기 제자가 어느 단계에 오르면 자신의 이름을 따서 '이시이(石井)'라는 예명을 쓰게 했거든요. 최선생님도 그래서 '최'라는 성을 주고 싶어 했는지도 모르죠. 아마 일본 식민지로 계속해서 있었다면 '김백봉'이 아니라 '최백봉'이 되었을지도 모르죠. 예맥과 혈맥을 같이 묶어 놓아야 절대로 배신 없이 일사분란하게 예맥이 이어질 수 있다고 생각한 거죠. 그것이 본인의 뜻대로 잘 안 된 것뿐이고요.

김: 무용예술을 하는 사람이 얼마나 자기의 예술을 사랑했는지, 혈맥까지 깊이 생각하고 있다는 것은 요새 젊은 사람들이 공부하는 것과는 다르죠.

정: 그때 실제 일 년 반에서 이 년 정도 연구소에서 연습하신 거예요? 공연은 언제부터 하셨죠? 또 연습하실 때 여러가지 에피소드가 있었을 것 같은데, 선생님의 독특한 어떤 가르침이 있었는지요?

김: 연습만 한 삼 년 정도 했지요.

안: 일 년쯤 지나고 난 다음에 알려 주시는 거예요. 일 년 중 정월 초하루, 초이튿날만 가르치고 안 가르친다고 하셨죠. 그래도 아무때나 불쑥 연습장에 오라고 그래요. 그리곤 "저 언니가 추는 춤 너 추어 봐" 해요. 그때 "선생님, 저는 배운 일이 없는데요" 그러면 "그래 됐어. 나가" 하시죠. 그리고는 또 언제 부를지 몰라요. 그런데 가르쳐 주지도 않은 걸 어디서 배우냐면, 이층에 연습장 위에 다락방이 있었어요. 그 다락방에 구멍이 뚫려 있었죠. 거기는 지붕이 함석이라서 여름엔 한증이고, 겨울이면 발가락이 얼어붙습니다. 바로 거기서 내려다보고 캄캄한 데서 이래저래 움직이면서 흉내내는 거예요. 그래 선생님이 왔을 적에 "너, 저 언니가 하던 것 해봐" 그러면 되든 안 되든 아무거라도 하면 "됐어. 너 내일부터 연습하러 들어와" 그래요. 그때부터는 아홉 시간, 열 시간, 밤새워서 스무 시간도 가르치죠.

정: 섭섭한 마음도 많으셨겠어요.

김: 섭섭한 건 몰랐어요. 다른 분들하고 이야기하고 계실 때, 옆에 서 있으면 "냉수 좀 가져와" 하세요. 제일 먼저 들은 사람이 물을 떠서 가지고 들어가면, 물 한 모금 마시고 악사 선생님하고 계속 이야기하고 계시죠. 피리가 뭔지 가야금이 뭔지 모르다가 그 안에서 가야금이 어떻고 피리가 어떻고, 두 분 이야기하시는 걸 가만가만 들었죠. 그렇게 배우는 것들이 많았어요. 왜 열쇠, 긴 것 있잖아요. 요렇게 시계같이 생긴. 그 열쇠 구멍으로 연습장을 들여다보거나 이층 옥상 꼭대기에서 내려다보고 순서를 따라하는데 모양이야 형편없었겠죠. 여행을 하다가 공연중에 언니들이 잘못해서 갑자기 센터 자리를 "네가 해라" 했을 때 잘 추면 영원히 "내 제자다" 하시는 거예요. 사실 선배를 누르고 자리를 뺏는다는 것은 너무너무 무섭고 어려운 일이었어요. 선생님보다 선배가 더 어려우니까. 그래서 차례차례 올라가는 거죠. 시간이 상당히 많이 걸려 조금 배웠지만 그래도 한 가지를 배우면 그 하나를 완벽하게 했죠. 지금은 많은 것을 배우면서도 제대로 소화를 못하는데, 그때는 너덧 가지만 가지고도 일생 동안 꼭 필요한 것을 배운 것 같아요.

정: 그때 학생들이 몇 명 정도 되었습니까?

안: 다니는 학생은 일고여덟 명 정도 있었고, 연구소에서 먹고 자면서 배운 사람은 장추화가 있었고요. 그는 일 년 반 정도 선배고, 그리고 여기 김백봉 씨가 있었죠.

김: 하리다가 있었고….

안: 그 사람은 자기 집에서 다녔지. 일본 여자였어요. 그리고 김백봉 씨보다 한 일 년 늦게 이석예 씨가 들어왔죠. 그이는 나중에 평양으로 갔어요. 그리고 그 뒤에 한 사람이 더 있었는데 그 사람은 오래가지 못했어요. 잘 못하고 선생님의 뜻에 맞지 않으면 언제든지 연구소에서 쫓겨났죠.

정: 실제 그렇게 해서 조선으로 돌아간 사람도 있었습니까?

안: 많았어요. 본인이 못 견뎠죠.

김: 저 같은 경우에는 부모님이 이해해 주셔서 수업료 주시면서 보내셨지만,

그때 보따리 싸 가지고 가출한 아가씨들도 많이 왔어요. 춤 배우겠다고 와서 일만 하다가 도망치듯 갔죠.

안: 탈락해 버리는 거예요. 못 견뎠죠. 일본에 '본다쿠'라고 있죠. 인형 가지고 움직이는 거. 그거 하면 발 움직이는 데 삼 년, 손 움직이는 데 오 년, 그리고 나서 이 년 후에나 보호자 역할을 한 번 한다는 거예요. 그리고 난 다음에 비로소 고개까지 움직이고, 다하려면 십오 년이나 걸리죠. 그만큼 할 때까지 매도 맞고 욕도 먹고…. 그것을 견뎌야 했죠. 그게 요새 공부하는 사람들하고 옛날 공부했던 사람들하고 차이예요. 매를 안 들었을 뿐이지 최선생도 야단치면 무서웠죠. 먹지 말라면 먹고 싶고, 먹으라면 먹기 싫은 것처럼 선생이 알려 주려고 하면 공부를 잘 안하려고 하고, 안 일러 주려고 하니까 한사코 공부를 하려고 했죠. 게다가 일본까지 가 있다고 하는 것, 이것이 결국은 무용공부할 적에 그 어려움을 이겨 내게 된 동기가 아닌가 해요.

정: 안막 선생님도 그렇게 무서우셨습니까?

김: 안막 선생님은 같이 앉아 식사를 할 때면 "더 먹어, 더 먹어" 그러셨죠. 그런데도 너무 무서웠어요. 목이 좀 이렇게 생기고요, 광대뼈가 좀 나오고 그러셨는데 키가 아주 컸어요. 금색 단추가 달린 하얀 포라 양복을 입었는데, 그 첫인상이 마치 미국 영화에 나오는 갱 같았어요. 본래는 인자하셨는 데도 왠지 무서웠어요. 보통 처음 만나는 사람한테는 굉장히 친하고, 두 번 만나는 사람은 머리만 이렇게 하고, 세 번 만나면 이야기 안하는 남자예요. 밥을 더 먹고 싶어도 더 먹으라는 소리에 수저를 놓고 싶었죠.

최승희

안막 선생님이 안 계실 때 밥먹기 내기를 할 정도였죠, 아이들끼리.

정: 같은 학생 중에 친했던 사람이 있습니까?

김: 하리다 요코. 근데 그 집 어머니가 너무 훌륭해서 남의 아이들을 많이 키웠어요. 그 중에 오네에 상이라는 언니가 있었는데, 옷도 만들어다 주고 춤도 가르쳐 주고 무대 나갈 때 분장도 해주고 그랬어요. 인품이 좋은 사람이었어요. 해방되고 헤어지기 전까지 선생님 공연에서 장구는 오네에 상이 다 때렸어요. 일본사람인데도 김치도 잘 먹고. 그땐 김치 먹으면 냄새난다고 욕했는데 그 언니는 한국사람들하고 잘 어울렸어요.

안: 장추화가 저랑 나이가 비슷했든가 한두 살 위인가 그랬죠. 서구적으로 생겼었죠. 생각은 자유주의적이고. 그 사람이 매니큐어 칠하는 걸 아주 좋아했어요. 왜 매니큐어를 칠하냐고 물으면, 여자가 자기를 예쁘게 하는 것은 본능인데, 여자는 아무렇게나 있고, 머리도 빗지 말라 하고, 몸뻬만 입으라 하고, 매니큐어도 칠하지 말고 얼굴에 분도 바르지 말라고 하면 살맛이 없어진다구요. 그러면 남자도 살맛이 없어진다고 해요. 여자를 살게 하고, 살 욕망을 가지게 하는 것은 미를 추구할 수 있는 바탕이 있어야 한다는 거예요. 그리고 새빨갛게 매니큐어를 칠해 놓고 남의 이목이 있으니까 장갑을 끼어요. 그러면 내가 놀리죠. "손가락에 무좀이 생기겠다. 손이 문드러지겠는데 문둥이촌에 가려고 그러느냐" 하면 "흥, 문둥이가 되는 것이 낫지. 자기의 미를 포기해 버린 추한 여자가 문둥이랑 다를 게 뭐가 있어" 이러죠. 그 구하기 힘든 실크 스타킹을 신고, 여름에 장갑을 끼고, 몸뻬라는 것은 절대로 입지 않고 그랬어요.

정: 최승희 선생님은 메이크업에 상당히 신경을 쓰신 것 같던데….

김: 선생님은 이마가 좁으셨어요. 그런데 가발을 쓰면 잘 맞아요. 또 눈썹이 세 개 정도밖에 안 붙어 있는데 자연스럽게 '싹' 본인이 그리시는 거예요. 선생님 아버님이 참 잘생기셨어요. 골격도 좋으셨죠. 그걸 닮으신 것 같아요. 어느 날은 아무것도 모르는 처음 온 저한테 "화장해 봐라" 하시고는 눈감고 계시는 거예요. 제가 열심히 찍어 발라 드렸어요. 한참 있다

가 거울을 가져와서 보시더니 "이게 뭐니, 기껏 발라 준다는 게 이렇게 횟가루처럼 발라 놨니" 하고 화를 내셨는데, 그렇게 어떻게 해야 하는지 말씀도 안해 주시고 무조건 하라고 하셨죠.

정 : 얼굴 어느 부분에 특히 분장을 했는지, 특징이 있었습니까?

김 : 그분이 턱밑이라든가 코가 작으셨어요. 그런데 선이 참 좋아요. 무대에서 춤출 때 감정 처리, 얼굴 표정이 손끝 발끝 움직이는 것 이상으로 완전했죠. 보통 분장에 대해서 그렇게 신경을 안 쓰신 편이에요. 본인 실력이 대단하셨던 거지요.

안 : 메이크업으로 얼굴을 일부러 만들려고 하지 않았어요. 있는 그대로 보이려고 했기 때문에 그저 아이쉐도우 약간 칠하고, 분가루 바르고, 밑에 기초화장을 조금 하고 눈썹 그리는 거지, 요즘처럼 앞뒤로 음양을 그리고 그러진 않았어요. 그래서 해방 후 무대에 오를 때 그런 화장을 하게 되니까, 도깨비 화장 아니냐 그랬는데, 형수는 그런 화장 안했어요. 그리고 한국의 전래적인 귀태(貴態) 같은 게 있었어요. 그래서 바깥에 나가면 그 사람이 최승희인 줄 모르는 데도 택시를 잡으려고 손을 올리면 차가 와서 멈추고 운전수가 모자를 벗고 내려와서 문을 열어 주고 그랬지요.

정: 최승희 선생님은 평소에는 어떤 복장을 하셨습니까?

김: 평소엔 그냥 아무거나 막 입으셨어요. 외출할 때만, 그 당시 미국서 왔으니까, 희한한 모자도 쓰시고, 제가 손으로 만들어 드린 헝겊 모자도 쓰시고 그랬죠. 나가실 때만 하이힐을 신으셨고, 집에 계실 때는 정말 무슨 옷일까 할 정도로 모양 없는 것을 입으셨죠.

안: 바깥에 나갈 적에 전차는 절대로 안 탔어요. 사람들이 "어, 최승희다! 하고 보는 걸 희한해 할 정도가 되어야 인기가 나오는 거지, 언제나 볼 수 있고 언제나 만날 수 있으면 인기가 안 나온다"며 자기 관리를 위해서 바깥에 나갈 때는 집으로 택시를 불러 타고 왔다갔다 했죠. 또 최대로 서구적인 모양을 내셨어요. 그런데 집에 오면 화장도 안해요. 화장할 시간까지도 춤 생각을 했죠.

밥 먹으면서도 생각하고. 우리 같은 사람은 밥 먹다가 이야기하고 싶은데, 시끄럽다고 이야기하지 말라며 한 숟갈 먹고 생각하고 두 숟갈 먹고 생각하고 그랬어요. 만나면 매일 춤 이야기, 공연 이야기였죠. 그야말로 춤 속에서 살고, 춤 속에서 생각하고 호흡하고… 그런 생활이었죠.

김: 선생님한테 춤을 배우려면 선생님 옆에 붙어 다녀야 했어요. 선생님하고 신문기자하고 대화하는 것도 공부, 두 내외분이 말씀하시는 것도 공부, 흑판에 백묵 쥐고 알려 주는 것이 없으니까 전체가 새벽부터 밤까지 같이 살아야 무용을 배우는 거죠. 그렇지 않고 그냥 연구소에 잠깐 와서 배운 아이 중에서 무용가가 된 사람이 없어요.

정: 하리다 요코를 말씀하셨는데 일본 학생이나 한국 학생이나 차별하는 것은 없었습니까? 민족무용은 서로 많이 다른데….

김: 그런 것은 없었어요. 극히 몇 사람밖에 없는 데다가 연구소가 주가 아니라 최선생님의 공연이 주가 되어서 했으니까요. 선생님이 나가실 때는 집에 있을 때 배우라고 오히려 일본무용을 가르치는 선생님을 보내 주시고 그랬거든요. 일본 악사 선생님도 있었는데 그때는 전부 다 특수하고 한국적이라 그랬는지 차별이 없었어요. 그리고 최선생님 당신이 일본에서도 최고의 인기인이고 누구든지 우러러볼 때니까요.

안: 동경 있을 때, 그 동네 담배가게니 야채가게니, 사람들이 모두 친절하고 또 가깝게 지내고 그랬죠. 그 사람들이나, 그때 거기 있던 조선사람들이나 최선생을 아주 좋아했어요. 최선생이 일본에서, 동경에서 더 이상 못 산다고 하고 북경으로 가게 된 이유가, 일본사람이고 조선사람이고 모두 박수치고 너무 좋아하니까, 그것이 조선사람한테는 더할나위없이 민족적인 긍지를 일깨워 주는 일이었는데, 일본 경시청에서는 그것을 좋아하지 않았죠. 그래서 사사건건 간섭을 하는 거예요. 프로그램의 몇 퍼센트는 일본식으로 채우라고 하는 거예요. 노골적으로 일본식으로 채우라고는 할 수 없으니까 대동아공영권을 들고 나오며 모든 나라의 무용을 하는 것이 좋겠다고 해서 일본 '노'도 부르고,

'가부키'도 부르고, 일본 '오노리'도 부르고, 공부도 해보고 하는데 마찬가지예요. 일본에서 오래 살았고 일본말을 하고 일본 반찬을 먹어도 역시 조선사람은 조선의 머리, 조선의 정서를 가지고 있으니, 바탕을 캐고 들어가서 일본의 운치를 알려고 해도 그게 잘 이해가 안 되죠. 그러니까 똑같이 일본춤을 추더라도 최승희가 추는 일본춤은 일본사람이 추는 것보다 못하죠. 그것은 일본사람이 조선춤을 추어도 최승희만 못한 것과 마찬가지예요. 그러니까 그 간섭을 받지 않으려면 중국으로 갈 수밖에 없었어요. 그런데 일본에선 또 무턱대고 중국에 안 보내 줘요. 그러니까 국군 위문한다, 군대 위문한다 해서 일본 육군 혈령부의 원조로 중국에 갈 수 있었죠.

김: 제가 여학교 다닐 때였어요. 최선생님은 오사카에서 공연중이었는데, 전화가 왔어요. '유카다'라고, 선생님 주무실 때 옷을 보내 달라시는 거예요. 장구춤 출 때 그걸 입고 추라고 그랬다고. 그래 그걸 입고 한강수타령에 맞춰 장구춤을 추시는데, 옷은 기모노지만, 한강수타령 가락만 나오면 — 오사카에는 특히 조선인이 많았거든요 — 객석에서 일어나서 '좋다' 그러니 난리가 났죠. 결국 사이 쇼오키 프로그램에서는 조선춤 못 춘다 해서 제국극장에서의 마지막 공연은 '감상회'라는 이름으로 공연을 하셨어요. 그때 최선생님은 현대적인 작품으로서의 일본 이름을 따서 했지, 일본무용은 본래 안 추었으니까, 창작무용으로 그냥 했어요.

정: 바로 그것이 문제인데요. 최승희 선생이 일본춤을 추었다 해서 극단적인 경우 최승희의 친일 행위를 언급할 때 그런 것을 이야기하는 사람도 있는데요. 제국극장에서의 일본춤에 대해서 설명해 주세요.

김: 최승희 선생님은 본래 신흥무용에서 시작했기 때문에 창작무용이 추가되잖아요. 그러면 일본사람들이 요구하는 일본식 춤을 추라고 해도 본격적인 일본춤을 추는 것이 아니라 일본의 테마라든가 일본식 냄새가 나는 것을 했어요. 천평시대, 그런 테마를 잡아서 했지, 춤동작은 일본 것을 못해요. 그분이 그 동작을 배운 것이 아니기 때문이죠. 제가 만약에 그림 그리는, 창작하는 사

람이라면 서양 것 하지 않아요. 자기 테마를 그리지. 소련의 바이칼 호수를 보고 바이칼 호수라는 춤을 내가 추었다 해도 그건 소련무용이 아니죠, 장소가 소련일 뿐이지. 결과적으로 일본의 냄새가 나는 춤을 추었지만 일본 것을 한 것은 아니예요.

안: 최선생이 생각하는 일본의 정서를 반영한 것이지 일본의 민속무용을 그대로 옮겨 놓은 것이 아니었어요. 최승희가 생각하는 무엇, 일본식의 정서, 그런 것을 자기화해서 춤으로 만든 것뿐이죠. 제국극장에서 춤췄을 때는 '감상회'라고 이름을 붙여 놓아서 일본식의 작품은 불과 세 작품밖에 안 췄습니다. 일주일에 한 번씩 작품을 바꾸어 가면서 삼사십 개를 할 때 중국 것도 들어가 있고 일본 것도 들어가 있고 한데, 순수한 일본 것은 몇 개 안 됐어요.

김: 본래 최승희 선생님은 우리나라 것만 추지 않았어요. 남방무용, 외국무용 발레, 마지막에는 중국무용도 창작하고 그랬죠. 여러 민족의 것을 다 자기 창작으로 표현해서 했죠. 그 중에 조선 것이 제일 많았고요.

안: 사람들이 그랬어요. 맨 처음에 최승희가 무용을 했을 적에 그녀의 춤은 조선춤이 아니라 하고, 어떤 사람은 최승희 춤은 가짜 조선춤이라고 그랬죠. 그러나 최승희 본인의 역사라든가, 발자취를 보면 알지요. 맨 먼저 이시이 바쿠 선생이 "너희 나라의 사라져간 무용을 찾아서 그것을 네 예술 속에 영입시켜서 너의 춤으로 무대화시키는 것은 너희 나라의 무용을 위해서나 너 자신을 위해서 필요한 것"이라고 했을 때 최승희는 "어떻게 그 천한 기생춤을 출 수 있어요?" 그랬어요. 하지만 "기생춤을 출 수 있어요?" 했던 그 사람이 바로 그 이 년 전에 조선무용의 현대화라는 말을 했어요. 전통무용의 현대화라는 이야기를. 그러니까 서로 모순되는 것 같은데 모순된 게 아니에요. 자기는 이미 추고 있는 곤봉(棍棒)춤은 안 추겠다는 거예요. 현대예술로 모던한 오늘의 조선춤을 만들어 추겠다는 이야기지 전통춤을 가져다 그대로 하겠다는 이야기가 아니죠. 이게 물론 몇 가지 면에서 문제는 있습니다. 조택원의 춤, 최승희의 춤 이렇게 보면 서구적 미학을 바탕에 두고 전통에 접근해 오니까 순수한 전통

성 속에서 살아온 사람에게는 못마땅하지요. 해방 후에도 국적 없는 춤이라고 난리를 친 일이 있는데, 전통을 살린다는 것이 전통을 모방한다는 이야기는 아니거든요. 신무용이란 것은 전통을 영입할 수도 있고 안 할 수도 있어요. 문제는 그것을 어떻게 살려 나가느냐는 거죠. 예를 들어서 몇 백 년 전부터 전해지는 승무를 곧이곧대로 추는 거라고 하면 그건 예술은 아니죠. 최승희가 중국무용을 추었다, 일본무용을 추었다고 해서 일본의 춤을 가져다 모방을 해서 추었다든가 중국의 춤을 모방했다든가 하는 것은 아니에요. 그런데 본인 자신이 그것을 추고 싶어서 추었느냐, 실제 그건 아니죠. 어쩔 수 없이 그렇게 한 것이죠. 그래서 그것보다는 보다 가깝고 가슴에 와닿는 것이 중국 것이라고 생각해서, 일본 것보다는 중국 것이 낫겠다고 해서 중국에 가서 배운 소재를 가지고 한 거예요. 그래서 아주 본격적으로 창씨 매란방이라든가 상소울이든가 한시창이라든가 하는 사람들에게 열심히 창씨춤을 배웠죠. 연구도 하고. 그렇다고 해서 최승희가 창씨 춤사위를 그대로 옮긴다거나 한 것은 아니에요.

김: 최선생님의 훌륭한 점은 자기류의 독특한 무대예술을 가지고 있으면서도 그 지방에 가서 특수한 사람이 있으면, 돈을 많이 주더라도 무대 쉬는 시간에 그 사람의 춤을 보고 그 사람들의 예술을 보는 것이었어요. 각 나라 다니면서 유명한 사람들 자주 만나서 그 사람 공연을 열심히 보러 다니고, 그 안에서 느끼는 것을 자기 작품에 도입한, 항상 어떤 사람의 좋은 것을 보고 공부하는 자세는 끊임이 없었어요.

안: 이 말씀 드리면 잘 아실 거예요. 공연을 하는데 '최승희 무용공연'하지 않습니까? 그러면 '최승희의 무용공연'이라고 생각하느냐 '최승희 무용의 공연'이라고 생각하느냐. '최승희의 무용의 공연'이지 '최승희 무용공연'은 아니예요. 이걸 알아야 해요. 요새 학생들에게 제가 가르칠 때 '현대무용사상'이라는 것이 '현대의 무용사상'이냐 아니면 '현대무용의 사상'이냐 묻는데, 그러니까 모던 댄스만 국한되어 있는 현대무용 체계 안에서의 사상이냐가 아니라 오늘의 세계, 시대의 사상이냐 이것에 따라 다르거든요. '현대무용

의 사상' '현대무용사상' '현대의 무용의 사상'이 모두 다른 것처럼 '최
승희무용의 공연'이지 '최승희의 무용공연'은 아니에요. 그러니까 최승희
는 언제나 그 작품을 '최승희의 무용'이라고 했지 최승희가 무용공연하는 것
은 아니라고 생각했어요. 최승희의 무용을 공연하는 거라고….

정: 실제 일본 경시청에서 왔으니 어떻게든 레퍼토리 안에 일본적인 것을 넣
은 것은 당연했겠죠. 경시청은 어떤 식으로 최승희 선생한테 지시라든가 부탁
을 했을까요?

김: 그것은 잘 모르지만, 어느 날 '노'하는 사람들 옆에서 잠깐 들었는데,
여자가 할 수 있는 테마가 없느냐 의논하더라구요. 일본같이 폭설이 많이 내리
는 나라에서는 '유키조로'라고, 눈이 많은 데서 어떤 하얀 여자를 보면 죽는
데요. '유키조로' 하고, 토끼를 보면 죽는다고 해요. 그 이야길 듣고 최선생
님은 유키조로춤을 만들었어요. 결과적으로 공연에선 전부 실패했죠. 일본식
으로 공연한 것은 아주 평이 나빴어요. 같은 공연을 두 번 한 일이 없었죠.

안: 경시청에서 최선생을 데려다가 '너 일본춤 춰라' 그렇게 하진 않았어
요. 그때는 위에서 데려다 놓고 이런 것을 추는 것이 좋지 않겠느냐 그러고는
밥 먹는 자리에 초대해서 저녁을 먹으면서 이야기를 했죠. 그러면 그게 압력이
에요. 그리고 아주 최고 높은 사람이 이름을 바꾸는 것이 어떠냐는 이야기를
했어요. 조택원 선생도 조선에 나왔을 때 용산에 있는 육군 참모장이 "너 이
거 안할 것 같으면 돈 안 주고 공연도 못하게 하겠다"고 이야기 했을 때 "삿
포로 비루(맥주)는 삿포로 비루다. 비루라고 하는 거 뭐라고 부를 거냐" 그랬
지요. 일본은 전시 때에 영국 외래어라고 다 없앤다고 할 적에도 '비루'는
'비루'라고 했어요. "그럼, 비루는 뭐라고 할 거냐? 고푸는, 잉크는 뭐라고
할 거냐. 그게 다 고유명사다. 조택원이라는 것은 내 고유명사다. 내 트레이드
마크인데 그걸 지금에 와서 고치라면 어떻게 하냐, 말도 안 된다" 그랬죠. 그
리고 다른 사람들이 다 창씨개명할 때, 조택원, 최승희는 창씨개명 안했어요.
조택원 씨라는 분도 그게 자기의 본이름입니다. 그게 본이름이자 예명이고, 최

승희도 본명이자 예명이고요. 만일 본명은 따로 있고 최승희가 예명이었으면, 그래 최승희는 놔 두고 본명을 고치라고 그랬을지도 몰라요. 그러니까 본명이자 예명이니까 무슨 소리냐 '최승희' '조택원' 못 고친다며 마지막까지 안 고친 거죠. 그런 사람 몇 안 됩니다. 일본에 살면서 창씨개명 안하고는 살 수 없었어요. 때로는 이런 식으로 압력을 넣지요. 공연할 때 허가를 받아야 하지 않습니까? 무서운 것이 일본 은행권은 일본에서만 쓸 수 있는 것이 아니라 만주고 뭐고 다 씁니다. 조선 은행권은 만주에서는 쓰는데 일본에서는 사용할 수 없었어요. 공연해서 만주나 조선에서 돈을 벌면 일본으로 가지고 가야 할 것 아닙니까? 그런데 안 바꿔 줘요. 그러면 썩는 거다 이거죠. 공연을 못하는 거고. 바꿔 달라고 하면 "일본춤도 좀 추었어야 윗사람이 기분이 좋아서 돈도 바꿔 주고 그러지"라고 하면서, "한도가 있는데 그렇게 맘대로 돈을 바꿔 달라면 바꿔지느냐, 요즘이 어떤 시국인데…." 그런 식으로 압력을 넣는 거죠.

김 : 그러니까 선생님이 조선인으로 태어나서 오로지 무용하는 한길만 걸었지만 그 무용을 지키기 위해서 평생을 역사의 소용돌이에 있었지요. 한번은 나보고 그러더라구요. 미국 가서 공연을 하는데 참 힘든 것이, 일본 대사관에서 나와 지키고 섰는데, 공연장 앞에서 흥사단이 책을 팔고 태극기를 뿌리면 선생님, 당신이 끌려간다는 거예요. 그런 게 너무 힘들데요. 그러면서 날 보고 "너 조국이 있다는 게 얼마나 좋은 건지 아니?" 어린애 보구 그랬어요. 조국이라는 게 뭔지 모르지만 '내가 조선사람이다' 하는 말을 한다는 것이 참 중요한 것이라시면서, 열서너 살밖에 안 된 어린애보고 "나는 외국공연 다니면서 내 조국이 없다는 것에 대해 비참함을 느꼈다"고 하셨어요. 해외공연을 하면서도 일본인의 여권을 가지고 공연을 하면서 굉장히 힘드셨나봐요. 그렇게 여러가지 정신적인 고통, 정치적인 압력을 받으면서 살아 왔고, 결국은 조선무용을 마음대로 못하게 되어 일본공연을 '감상회'라는 이름으로 열었죠. 그러면서 조선무용을 몇 가지를 쓸 수 있었고요. 그러다가 중국 공연을 다니면서는 선생님의 레퍼토리를

할 수 있었고요. 이북에 가서는 어느 정도 했지요. 예술이라는 것, 예술인이라는 것은 끝까지 무대 위에서 죽어야 하잖아요. 그런데 그런 영광을 못가진 게…. 선생님은 평생 유명했으면서도 늘 너무나 복잡한 생활을 하셨어요.

안 : 그런 얘기는 해방된 뒤에 평양에서 한 거지?

김 : 동경에서. 선생님 침대 청소는 내가 당번이었는데, 방청소하고 있으면 절 보고 그랬어요. "야, 미국에 독립운동을 하는 사람들이 있는데…." 그때 흥사단이란 말을 들었어요. 그렇게 얘기를 해줘서 알았지, 우리들은 태극기를 구경할 수도 없었는데요. 창경원 대문 앞에 태극무늬가 있는데 ― 태극기와는 좀 다르지만 ― '우리나라 깃발이다'라고 밤에 어른들이 말해 줘서 그런가 했죠. 전쟁 속에서 우리들은 세월을 보냈고, 나라가 어떻게 생겼는지도 모르고 배우지도 못하다가 해방되면서 들었던 거예요. 또 『사쿠라는 금방 져 사라지는데, 무궁화는 피고 또 핀다』라는 책이 있었는데, 나는 그 뜻도 모르고 들고 다니면서 우리 동창생이 써 줬다고, 기차

최승희

타고 여행하면서 헌병한테도 보여 줬는데 서로 몰랐죠. 근데 최선생님이 보시더니 이것은 누구 보여주면 안 된다고 그러시더라구요. 지금 그 책을 쓴 친구가 여기 와서 살고 있어요. 그러니까 정치나 예술이나 무엇이든지 나라가 뚜렷하고 부강해야 가치관이 펼쳐지고 역사에도 남고 커지는 거지, 조국이 건전하지 못할 때는 한구석에서 자기가 그냥 그것을 지키고 있는 것 같다는 느낌만 가지고 사는 거예요. 최선생님의 무

용역사를 보고 있으면 확실히 알겠어요. 그러니까 다들 열심히 살아서 자기 고향이 있고, 자기 조국이 있고, 그 속에서 싹트는 문화소재가 재료가 된다는 걸 잊으면 안 되죠. 자기 소재가 자기의 정신이니까. 만약에 그것이 자기 것이 아니라면 지금 최승희 선생님도 그렇고 저도 무용가라는 이름을 얼마만큼 지키고 있겠어요. 김치 먹고 같은 한국재료로 춤추니까 옹달샘같이 퍼도퍼도 나오죠. 작품을 만들어도 소재가 끊임없이 나오는 것이, 그게 원동력이거든요.

정: 개인사로 다시 돌아가겠습니다. 그때 다 정리하고 또 니시에이쿠조의 연구소도 나카지마 거기다가 빌려 주고 그러셨다죠?

안: 그때 이미 동경에서는 더 이상 정신적으로도 예술활동을 할 수 없었고, 또 폭격이 내내 있었죠. 앞으로는 더 심해질텐데 그렇게 되면 몸도 부지하지 못하겠고, 그래서 본부를 중국으로 옮겨야겠다 생각했죠. 그래서 중국춤을 좀 더 광범위하게 연구해야겠다, 뭐 그러면서 대의명분을 내세워 북경에다 땅을 사고 집을 짓고 연습장을 지었어요. 동경집은 비싼데 이렇게라도 해야 되지 않겠느냐 뭐 허가받을 필요도 없었어요. 집을 빌려 준다는 소문을 듣고 나카지마 비행기 제작소에서 아플로 씨가 왔죠. 넓은 마당, 넓은 마룻방에 잔디밭이 있고, 동경에서는 비교적 교외여서 연구소 바깥 담 저쪽은 논이었고요. 그 정도의 교외니까 폭격도 덜 할 것이고. 그렇게 집을 빌려 준 거죠. 그랬는데 정보가 그대로 스파이한테 들어가서 직격탄을 맞아 버렸어요.

정: 그때 중국에는 장추화 씨하고 하리다 상하고 선생님, 이렇게 세 분이 가셨잖아요? 그 전에 안막 씨가 먼저 들어가신 걸로 알고 있는데. 마지막에 중국으로 가실 때 상황이 어땠습니까? 따님과 유모, 서울에서 모셔 갔던 작은 어머니는 어떻게 되었습니까? 다카지마 유사부로 책을 보면 그때 아무 소식 없다가 나중에 중국의 어느 신문에 최승희가 난 것을 보았고, 얼마 안 되어서 최승희는 탈일본했다는 그런 기사가 났다는 것만 나오지 자세한 상황이 안 나왔어요.

안: 그렇게 된 것이 아니고요. '난 본부를 중국으로 옮긴다, 북경으로 옮긴다' 한 게 아니고, 중국 공연을 간다고 하고 간 것이지 자리를 옮긴 것은 아니었어요. 그리고 양어머니하고 승자는 서울로 옮겨 버렸어요. 숙명여학교로 전학을 시킨 거죠..

김: 그때 동경 시내에 폭격이 심했지요. 우리들은 모두 중국 공연을 장기간 다니고 있었어요. 폭격이 심하니까 할머니를 다 모시고 와야 하고, 최선생님 아버님도 동경에 계셨거든요. 두 사돈이 계셨죠. 그때 아이도 데려왔나 봐요.

안: 공연을 안하고 북경에 그냥 자리잡고 있으면 왜 동경에 안 돌아오느냐고 말이 많았을 거예요. 그래서 계속 중국 전체를 돌며 공연하고 다녔지요. 그러니까 본부가 옮긴 게 아니라 그냥 공연중이었고, 집은 빌려 준 거였죠. 그런데 폭격을 맞아서 어떤 상태인지 어떻게 불이 났는지 몰랐어요. 구경한 사람이 아무도 없었죠. 거기 일을 돌봐준 조선 여자 한 분이 있었는데, 그 사람이 보내 온 편지가 가관이었죠. 평소에는 반공호에 안 들어갔대요. 늘 그냥 잔디밭 옆에 논이 있으니까 거기 가서 구경하면서 연기 올라가면 불났다고 구경하고 먼 산 바라보는 것같이 바라봤는데, 그날따라 한사코 반공호에 들어갔대요. 그런데 아주 가깝게 '펑' 하고 떨어졌는데, 그렇게 진동이 나지 않더라네요. 그래 진동은 별론인데 소리는 유난히 가깝게 들리고, 왁자지껄하게 사람 목소리가 들리고 해서 나와 보니까 연구소는 하나도 없고 잔디밭 마당 끝에 있던 우물가에 겨울 물건 같은 것을 집어 넣는 광만 하나 우뚝 남아 있고 나머지 집은 다 없어졌더래요.

김: 아이들은 그 전에 경성으로 할머니가 데리고 왔나 봐요. 우리는 중국 가 있었고….

정: 그러면 그때, 처음 중국에 가셨을 때 김선생님은 몇 살이셨나요?

김: 열일곱 살이었어요. 안막 씨가 "너 외국 데려간다" 그러시더라고요. 얼마나 좋은지. 외국이 뭔지도 모르고, 어디가 외국인지도 몰랐는데 지금 생각하니까 상하이도 가고, 만주도 가고 그랬죠.

안: 그때 최승희무용감상회를 하는데 전부 최승희 솔로 공연인데 네번째 마지막 프로그램에 제자들을 무대에 내보냈어요. 그때 데뷔를 시킨 거죠. 화관무라는 국내춤으로. 그때 데뷔한 거예요. 첫 무대였죠. 그 전까지는 선생님 무대라고 했지, 프로그램에 이름이 박혀도 누구누구 솔로 무대 나간 것은 그게 처음이었어요.

정: 그게 1943년 8월 제국극장 공연인가요? 가와바타 야스나리라든가 도고 시게노리 이런 분들도 오셔서 관람하셨다는….

김: 그때 공연에 첫 출연한 거죠.

안: 뭐 일본의 명사들이 다 왔어요.

김: 그때 프로그램을 정병호 씨가 가지고 있다던데….

정: 네. 여운형 씨라든가 송준호 씨, 『모던 도쿄』의 마해송 씨라든가 그런 분들이 다 오셨다죠. 데뷔도 하고 그러셨으면 김선생님도 출연료도 받고 그러셨겠네요.

김: 출연료, 생각한 일도 없고요, 받은 일도 없어요. 돈이라는 것은 생각한 적이 없었는데 가끔 "점심, 너희들이 사먹어라" "자장면 사먹어라" 돈 주시면 그거 아껴 두었다가 썼죠. 돈이 필요하다, 물건이 필요하다 느껴 본 일이 없어요. 그걸 초월했던 것이지요. 맨날 공연하고 춤추고, 선생님하고 공연하고, 밤이 되면 안마해 드리고, 춤추고, 그저 그게 행복이었죠.

안: 형수보다는 형님이 어쩌다 "어이, 이거 가지고 밥 사 먹고 쓰라"고 그때 돈 오 원도 쥐어 주고, 십 원도 쥐어 주고 했어요. 그러면 그게 큰돈 같아서 그걸 아껴서 십 전도 쓰고 이십 전도 쓰고 그렇게 썼나 봐요.

김: 아, 그러니까 이제 생각이 나네요. 제자들한테 안막 선생님이 몰래 돈을 줬거든요, 중국 공연 다닐 때. 근데 그걸 최선생님 오빠가 계산하다가 말을 잘 못해서 들통이 났어요. 그래서 최선생님이 화가 나셨더라고요. 그 다음부터는 용돈을 못 타 썼죠. 우리는 그때 용돈을 받으면, 중국에 전쟁이 나서 패물들이 길가에 많이 나왔거든요. 지금 생각하면 상당히 비싼 것들인데 시커멓게 때가

묻어서 뭔지 모르지만, 언젠가 발표회하면 쓰겠다는 그 욕심밖에 없었으니까, 그 돈으로 패물을 사 버리고 점심을 굶었죠. 그래서 밥도 굶고 그런 짓 한다고, 그 다음부터는 돈을 안 주고 꼭 먹을 것을 사 주곤 했어요.

정: 인색하셨네요.

김: 너무 고생을 많이 하셨기 때문에 그래요. … 선생님은 아주 깔끔하고 알뜰하신 분이셨어요. 부엌 일은 잘 안하셨는데, 어쩌다가 반찬 같은 것 놓은 것을 보면 깨끗하고 얌전하세요. 그리고 바느질 같은 것 줄 맞춰서, 바지밑에 요렇게 대어 놓은 것을 제가 막 꿰매어 놓으면 "시침 좀 해봐라" 하면서 알려 주시는데, 줄도 딱 치밀하게 맞춰서 바느질하시고 그러셨어요. 잡수시는 것도 너무 아끼시고요. 제일 귀한 것은 새우젓, 조개젓 같은 젓갈 종류였는데, 그것을 요만큼씩 잡수시며 누구도 주지 못하게 해요. 그런데 저같은 평양 사람들은 부모님이 젓갈을 안 먹였어요, 더럽다고. 근데 여기 오니까 너무나 귀하게 잡수시니까 신기했어요.

안: 요새 나오는 굴들은 전부 흙굴이지요. 갯벌에서 나오는 굴인데, 하얀 바위에서 붙어 나오는 것을 석굴이라고 하고 백화라고도 하고 석화라고도 하는데 그걸 그렇게 좋아하셨죠. 그것은 해주 앞바다 근처에서만 나오지 남포에서는 안 나와요. 형수가 먹고 싶다고 하면 팬들이 그걸 조금씩 항아리에 담아서 평양으로 가져다 주는 거예요. 새우젓은 백화젓이라고 하는 조그맣고 하얀 새우젓을 좋아했어요. 굴젓, 조개젓, 창란젓, 젓갈류 일체를 좋아했죠. 최선생은 귀한 거니까 매일 조금씩, 마치 옛날에 아까우니까 덩어리를 잘라 먹지 못하고 조금 떼어 먹고, 떼어 먹은 손을 혓바닥 끝으로 맛을 보고 밥을 먹었다고 하듯이, 그렇게 아껴 드셨죠. 많이 먹지도 못하고, 호강도 못하고….

김: 물건 하나도 허투루 안했어요. 그분은 알뜰히 살림하시는 분이었죠. 우리가 못 쫓아갈 정도로 알뜰하셨어요. 물건에 대해서 계란 하나도 일일이 계산하고 그랬죠. 옛날에 미국에 갔을 때 살던 식으로, 형제간이라도 계란 하나를

먹으면 가계부에서 계산 빼고, 좀 그런 게 있었어요.

안: 그건 남이 오해하면 수전노처럼 보이는데 그게 아니에요. 그러니까 '형수니까, 형님이니까 돈 거저 받는다' '오빠니까 내가 생활비 대줘야겠다' 그게 없었죠. 오빠든 누구든 선생님한테 돈을 받아 가려면 최승희무용연구소에서 일을 해야 했죠. 예를 들면 내가 평양에 있을 때 연구소 부

최승희

소장에다 예술감독이었는데, 독감에 걸려서 아스피린을 하나 먹었어요. 그런데 월급에서 딱 제해서 나왔죠. 심지어는 월급이 아직 멀었는데 아스피린 먹고 난 다음에 그 즉시 내 방으로 사람을 보내서 약값을 받아갔죠. 월급 주는 것은 월급 주는 것이고, 밥을 주는 것은 밥을 주는 것이고, 밥 이외에 계란 하나를 더 먹었다, 그러면 계란값은 내야 했죠.

김: 그런데 반대로 안막 선생님은 월급을 한 번도 집에 가져온 적이 없었어요. 올 땐 다 친구들한테 주고 와요. 쓰고 간 모자도 다 놓고 오고. 심지어는 제가 시집갈 때 주려던 이부자리를 평양의 우리 어머니한테 받아서는 친구들한테 다 주셨죠. 그 정도로 그분은 남한테 다 주고, 그러니까 최선생님은 자꾸 챙기게 되고 그랬죠. 최선생님이 그래도 훌륭한 것은, 무용에 들어가는 돈은 계란 하나 가지고 따질 때 하고는 완전 반대여서, 아끼지 않고 투자를 하셨죠. 그래서 좋은 무용을 했나 봐요.

안: 돈이라는 것이 이렇게 귀한 것이라는 사실을 최선생이 피부로 느끼게 된 게 숙명을 졸업하기 전인 것 같아요. 최선생 아버님이 가산을 탕진해서 결국은 학비가 없어 국비로 공부할 수 있는 경성사범에 진학을 하려고 생각했던 것이죠. 돈이 없어서 집안이 엉망이 되니까 돈이라는 것이 얼마나 무서운 것인지

거기서 뼈저리게 느꼈을 겁니다. 동경에 공부하러 가서도 이시이 바쿠 연구소를 다니면서, 집에서 돈을 보내 주는 것도 아니니까, 근검 절약하면서 연구소에서 주는 몇 푼 안 되는, 한 달에 이삼 원의 용돈으로 살아 나갔던 그때의 고생이 그렇게 만들었겠죠. 그리고 승자를 데리고 일본에서 생활할 때도 돈이 없어서 고생 많이 했지요. 구미 공연 갔다가는 뉴욕에서 호텔에서 모텔로, 모텔에서 아파트로, 아파트에서 결국은 뉴욕의 할렘가에 들어가 흑인들 사는, 벌레가 우글거리고 쥐새끼가 왔다갔다하는 그런 방에서 살 수밖에 없었던, 당시 약 육 개월 동안의 고생, 이런 것들이 결국은 돈 없으면 죽는다는 것을 알게 한 것 같아요. '돈이 생겨도 마구 쓰는 것은 아니다. 돈은 귀할 때 쓰는 것이고, 일할 때 쓰는 것이고, 필요할 때 쓰는 것이다' 하는 그 철학이 철저하게 배어들었어요.

김: 제가 어렸을 때 들은 이야긴데요. 흑인들이 사는 할렘가에 살 때, 어느 날 안막 선생님이 물을 틀었는데, 뜨거운 물이 나오는 기계가 고장이 나서, 절절 끓는 물이 쏟아져 나와 데었다고 하더군요. 원래는 최선생님이 일본에 같이 안 가는 걸로 하고 결혼을 했잖아요. 그래서 안막 선생님 집에선 한 사람치 학비만 보내 왔고, 생활은 쪼들리고, 그래서 한때 안막 선생님이 눈을 쓸었다고 하더군요.

안: 그때 신수역이라고, 그 앞의 눈을 치우면 오십 전인가를 줬지요. 눈 쓸고, 오십 전을 받아서 한 푼 쓰지 않고 다카다나 와세다에 가서 공부를 하고, 그리곤 걸어서 매즈로까지 가서 밥을 먹고…. 발이 퉁퉁 부르트도록 그렇게 생활을 했지요.

김: 안막 선생님이 이런 이야기를 하시더라고요. 그때 그 집에서 살면서 집세를 못 내니까 자꾸 나가라고 그랬데요. 먹을 것은 하나도 없고 갈 데도 없고 춥기도 해서 쇼지문을 뜯어서 방에다 놓고 그걸 자꾸 태웠다는군요. 자꾸 뜯어서 태우니까 주인이 되려 돈을 줘서 내보냈다는 거예요. 그 말씀 하시면서 막 웃으셨죠. 주인이 나가라고 할 때, 어떤 때는 칼을 다다미에다 꽂기도 했데요.

지금 계시는 큰서방님, 성악가 안위택 씨랑 같이 학교를 다니셨는데 그분은 혼자 사니까 학비가 충분했겠죠. 안막 선생님이 그분 없는 동안에 피아노 뚜껑을 열고, 그 안에 있는 피아노 건반을 다 뜯어다가 전당포에 맡겼대요. 그분이 '아~' 하려니까 소리가 안 나서 열어 보니, 그 안에 '형님, 미안해' 그런 편지가 하나 써 있더래요. 안선생님은 최선생님을 무용가로 만들기 위해서 그런 고생을 했어요.

정 : 안막·최승희 씨의 부부관계는 어땠는지 말씀 좀 해주세요.

안 : 형님과 형수와의 관계는 젊어서 오순도순 아기자기, 요새 텔레비전 화면에 나오는 것같이 '사랑한다, 나, 너 없으면 못 살겠다'란 말을 해 본 적이 없고 저도 들어 본 적이 없어요.

김 : 최선생님은 정말 여성적인 데가 있었어요. 공적인 장소에서는 안막 선생님 체면을 한 번도 깎은 적이 없고, 무슨 일이 있으면 살짝 피해 주는데, 말을 할 때도 안막 선생님이 한 마디하면 다른 군말없이 무조건 '네' 하셨죠. 다만 최선생님이 제가 조금 크니까 그 얘기를 하시더라구요. "나는 어렸을 때 안막 선생님이랑 자고 일어나면 항상 베개가 젖도록 울었다"라고. 자기는 전혀 아무것도 몰랐데요. 안막 선생님이 매일 돌아서서 자고 그랬데요. 선생님은 전혀 느낌이 없는 특수한 여자였어요. 그 당시엔.

안 : 형수의 성격은 춤을 보면, 장구춤이라든가 그밖의 작품을 보면 매력이 넘치고 정열이 넘치고 감정이 넘치는데, 사생활에서 남편을 대하면서 '여보' 하고 다정하게 얘기가 오가는 걸 들어 보지 못했어요. 말이 다정하지 않았기 때문에 두 사람의 사이가 다정하지 않았다든가, 사랑이란 말을 하지 않았기 때문에 두 사람의 사랑이 식었다든가, 그렇지는 않아요. 그런 걸 초월해 버렸죠. 한 번도 바깥에서 '이게 이거다, 저게 저거다' 의견 차이를 보인 적이 없고, 집에 들어와서 아까 이런 얘기를 했는데 이건 이게 아니다, 그런 대화를 나눴죠. 그것도 사무적으로 얘기를 하고 차 한 잔 함께 마시면 그만이었어요. 그러니까 어떤 때 보면 제자들이 "선생님 내

외분은 서로 사랑하지 않는가봐" 했어요. 그런 것이 와전이 되어, 두 사람은 사랑 없이, 인기 때문에, 돈 때문에 살아간다는 일부의 오해가 있었는데, 그게 아니에요. 제가 보기엔 그렇게 사랑하고 다정할 수가 없었죠. 근데 그 다정한 모습이나 말을 여러 사람 앞에선 표현 안한 거죠.

김 : 안막 선생님은 아이디어가 많았고, 자기를 희생하다시피 하면서 오로지 '최승희' 하나를 만드는 데에 열심이셨고, 최선생님은 안막 선생님한테 순종함으로써 그 오랜 시간에 걸쳐서 결국에는 최승희의 무용이 탄생했다고 봐요. 그게 훌륭한 점이라고 생각해요.

정: 최승희 선생님은 따로 아르바이트는 안했나요?

안: 형님이 못하게 했죠. "너는 공부만 해라" 했어요. 그리고 꼭 성공할 것이라고 믿었죠. 최선생이 아직 알려지지 않았을 때, 일본에서 공연할 땐데, 발표회 전날 새벽에 일어나니까 비가 억수같이 쏟아지더래요. 그걸 보고 형님은 '이젠 망했다. 저 이름도 없는 최승희 무용을 보려고 누가 이 우중에 찾아오겠나' 했데요. 그런데 막 뇌성벽력이 치고 난리가 났는데 오후 네 시쯤 되어 이제 비가 그치려나 하고 창문을 열어 하늘을 보니 여전히 시커먼 먹구름이 덮여 있더래요. 그런데 아래를 내려다보니까 우산을 든 삼사백 명의 관객들이 표를 사려고 기다리고 있더라는군요. 그날 그렇게 극장이 터지도록 많은 관객이 들어왔어요. 그 전에 추었던 <에헤라 노아라> 때문이었데요. 결국 그 춤이 그날의 중심이 되면서 '최승희'라는 이름이 만천하에 퍼졌고, 일본무용계에 우뚝 솟는 계기가 된 거죠.

정: 아오야마 일본청년회관 말씀이시죠? 돈을 많이 버신 것 같아요. 그러면 돈 관리는 누가 했을까요?

김: 그 태산 같은 돈을, 산같이 많은 모래를 쥔 것처럼 손안에 잔뜩 들어왔는데, 한 발자국도 못 가서 다 샜어요. 써 보지도 못하고 다 새더라고요. 단 하나 썼다면 악사 선생님한테 월급을 상당히 많이 주었죠. 또 조명하는 사람, 무대에 필요한 데 충분히 썼고, 나머지 그 많은 돈은 일본의 증권에 투자했다가

다 못 찾고 결국 없어졌죠.

안: 증권에 많이 투자했어요. 증권에 투자한 일부분을 형님한테 맡기고 갔죠. 증권의 액면가는 일본돈으로 육십만 엔이에요. 해방되었을 때 실제가격으로는 이백만 엔이고 삼백만 엔이고 그랬겠죠. 그때는 백만장자가 큰 부자였는데 그것이 종이 쪼가리로 변하고 말았어요. 4·19 이후엔가 알아보니까 몇 군데 회사에서 받을 수 있는 금액이 은행에 예치되어 있더라구요. 증권을 가지고 오면 돈을 준다고 해서 제가 무슨 증명서를 해 가지고 가서 돈을 받았는데, 그때 받은 돈이 삼만칠천 엔, 1945년의 삼만칠천 엔을 1960년 4·19 지나서 그대로 받았죠. 와이셔츠 두 벌 사면 없어질 돈이었어요.

김: 그림 같은 것을 많이 샀어요. 그 그림들이 당시 동경에 있었는지, 어디 다른 곳에 있었는지 모르겠지만요.

안: 이북으로 가져갔던 것도, 평양으로 가져갔던 것도 전부 없어져 버렸어요. 일본의 대가들이 최선생을 모델로 해서 그림을 그렸는데, 그림 한 폭도 거저 그려 준 게 아니에요. 모두 그림값을 줬지요. 그때로서는 엄청난 돈인데, 우메하라의 <무당춤>이라든가 고이소류헤의 <즉흥무>, 이시하쿠토 <다나마유루> 같은 겁니다. 그런 그림들을 평양으로 일부 가져간 것도 있겠죠. 그건 다 폭격 맞았겠죠.

김: 저기 동경의 대이코쿠키기조에 <최승희 관음보살>이 있어요. 그때 모델할 때 제가 쫓아다녔거든요. 그 작품은 살아 있는 것 같아요.

안: 대이코쿠키기조는 불타지 않았는데, 이층 로비에 있었던 <칠석의 밤>, 아마 사오백 호 될 거예요. 꽤 커요. 그 그림이 지금 어디에 있는지 모르겠어요.

정: 그건 지금 조사하고 있습니다. 조각이라든가, 그림이라든가 이건 우에노 효계강에 있었는데 지금 여러 군데로 흩어져 긴다이비주츠센터 거기서 조사하고 있어요. 몇 가지가 나올 겁니다. 안막 씨가 최창희 씨라든가 소위 사회주의자들하고 연안파들하고 친분관계가 많았는데, 그때 그분들은 무척 돈이 필요했을 것이고, 안막 선생님은 누구든지 있으면 주는 그런 마음씨니까 혹시

그쪽으로 가지는 않았을까요?

안: 그건 모르겠어요. 북경에 연구소를 차렸을 때는 제가 학병이라 잘 모르지만, 북경에 있으면서 연구소하고 있을 때 중국의 독립동맹이나 연안파하고 연락을 했다는 것은 신빙성이 없어요.

김: 북경에 있을 때 해방이 되니까 안막 선생님이 주무시지를 못하더라고요. 한잠도 못 주무시고 안씨 집안이 술을 잘 못하는 데도 술만 잡수시고, 그러시더니 어느 날 갑자기 연안파하고 북으로 가 버리셨죠.

안: 만일 왜정시대 때 어떤 특정 지하단체와 연관이 있었다면 고민 안했겠죠. 그랬다면 해방이 되고 바로 그쪽에서 연락을 해 왔을 테니까요. 그런데 "이젠 우리나라가 독립이 되고 뭔가를 해야겠는데 이거 뭐냐 북경에서"라고 한탄하며 지내다가, 그때 비로소 연안의 독립동맹이 손을 뻗쳐 와 같이 동지로 일하지 않겠느냐고 해서 시월에 육로로 관동을 거쳐 평양으로 갔잖아요. 만일 그때 연안파에서 온 게 아니라 중국에 있었던 임시정부측에서 손을 뻗쳤으면 형님은 서울로 들어왔을지도 모르죠.

최승희

김: 근데 그 동맹에 보낸 돈이요, 최선생님 오빠를 통해서 상하이의 이관응 씨인가 하는 분한테 주어서 보낸 것 아니에요?

안: 아니, 그건 남의 돈이었지. 그것은 서주에 있었던 한국교포 것으로, 돈이 굉장히 많은 사람이었는데, 이 사람이 상해까지는 재산을 가지고 왔는데 한국으로 반입을 할 수가 없었어요. 그때 최선생 오빠인 최승일 씨가 공연에서 들어온 수익금을 처리하고 받기 위해서 상해로 갔다가 그 사람을 만났어

요. 너무 오래 왔다갔다해서 결국 최승일 씨는 최선생의 공연 수익금을 여비로 다 써 버린 상태였죠. 그 교포의 돈은 임시정부에다 절반을 주고, 반은 서울에 와서 전해 받기로 하고 김원봉 씨한테 주었데요. 김원봉 씨가 돈을 가지고 와서 가회동의 사돈 영감한테 맡기고, 그리고 1945년 말에 안막 형님이 독립동맹을 결성시키기 위해서 서울로 돌아왔어요. 그런데 이북에서 넘어오기로 한 정치자금이 오지 않으니까 우선 그 돈을 쓴 거예요. 그 돈이 굉장히 많았어요. 그때 돈으로 몇 십만 원 되었을 겁니다. 그걸 쓰다가 경찰의 습격을 받아 밤중에 도망을 가 버렸단 말예요. 그렇게 돈은 돈대로 없어져 버린 상황에서 최선생이 돌아왔거든요. 1946년 칠월이죠, 아마. 서울에 오니 기다리고 있던 교포가 "당신 남편이 이렇게 그 돈을 써 버렸는데 당신이 갚으라"며 돈 달라고 손을 뻗었어요. 그런데 돈을 주려고 해도 가지고 있는 게 아무것도 없었거든요. 그래서 가지고 있던 보석과 집을 팔아서 빚을 갚았죠.

김: 그리고 북경에 있을 때, 최선생님이 북경의 유명한 베이타이허공원 옆에 있는 전통적인 건물 몇 채를 사서 연구소로 개조했거든요. 아마 거기에 돈 많이 들였을 거예요. 그 집도 최선생님 이름으로 산 것이 아니고 집을 고친 목수 이름으로 샀었죠. 투자는 최선생이 다 하고. 그런데 그 목수가 상당히 의리가 있는 남자였어요. 아들이 국민당 정부 장개석이가 들어오니까 고자질하겠다고 최선생에게 협박을 했어요. 돈 달라고 하다가 돈 없어서 못 준다니까 그 아이가 아버지한테 일렀더니 아버지가 아들한테 "내 얼굴에 똥칠했다"며 때리고 야단했어요. 그 아들이 최선생한테 와서 "네가 부모와 자식간의 의리를 끊어 놓아 나는 이제 집에서 쫓겨났으니 보답하라" 이렇게 나왔죠. 끝내 돈 안 준 걸로 알고 있어요. 그때 그 아버지가 너무나 훌륭했어요. 장개석이 왔을 때도 끝까지 보호해 줬죠. 후에 중국에서 온 무용가들한테 들으니까 북경에 있던 연구소에 가서 살았다고 하더군요.

정: 중국의 각 전선에 가서 공연했을 때 주로 높은 계급의 장교들 앞에서 하셨나요. 아니면 일반 사병들 앞에서도 하셨나요? 그리고 학도병들 만나시고

그랬나요?

김: 일반 군인을 상대로 했어요. 물론 높은 장교들도 함께 보고 그랬죠. 조선 학생들이 왔다고 하면 안막 선생님이 너무 좋아하셨어요. 그렇게 딱딱한 분이 분장실이나 호텔로 조선 학생들이 오면 따로 만나고 그랬어요. 분장실 뒤에서 학생들끼리, 조선사람들끼리 만나고 그러더라고요. 그때도 안막 선생님은 정치에 대한 것을 잊지 못했던가 봐요. 독립운동한다는, 중국에 사는 동포들을 몰래 만나던 것이 기억이 나요.

안: 워싱턴에서 공연할 때도 흥사단 같은 곳에서 "내가 조선사람이다" 한 마디만 기자한테 하면 돕겠다고 그랬어요. 그랬으면 미국에서의 공연은 순조로웠을지도 모르죠. 하지만 그러면 일본에 돌아갈 수 없으니까, 동경에 있는 자식들이나 가족을 언제 만날 수 있겠어요. 그래서 그렇게 못했던 거죠. 이야기가 좀 비약이 됩니다만, 평양에 남겠느냐 인민군 따라서 후퇴할 거냐 할 적에도 따라서 후퇴를 한 것은 하고 싶어서라기보다는 어쩔 수 없이 모험을 할 수밖에 없는 그런 상황이었죠. 우리하고는 조금 달랐어요. 우리는 이렇게 생각했거든. '우리 미래에는 죽음이 보인다'고. 왜냐하면 사상에 대한 깊이는 잘 모르지만 항상 출신성분에 대해서 걱정을 하고 있었죠. 그리고 언제나 '아버님은 서당 선생님이었다'라고만 쓰라는 거예요. 그런데 나를 아는 사람이 한둘이겠어요. 우리 집안에는 벼슬을 했던 조상과 그 자손들이 있다고 하면 출신성분 때문에 언젠가는 숙청을 당한다는 그런 강박관념이 있었죠. 북에서 지낼 때도, 엊그제까지 그렇게 위해 주고 너밖에 없다며 표창도 주고 훈장도 주고 그렇게 받들어지던 사람이 하루아침에 숙청되고 사라지는 것을 보면서, 나도 저렇게 되는 것이 아닌가 생각하면 끔찍했죠. 그래서 '우리는 접짝(북쪽)에 가면 언젠가는 죽는다, 입짝(남쪽)에 가면 살 수도 있다' 생각하며 김백봉 씨와 저는 남하하기로 결심하게 된 겁니다. 결과적으로 우리는 예술 속에서 자기를 이어올 수 있었고, 형수는 결국 자기가 그렇게 사랑하던 예술을 버리고, 타의로 무대를 떠났던 거죠. 그 다음에 십 년을 그냥 살았는지, 십오 년을 그냥 살

앉는지…. 제가 니진스키와 비교해서 "니진스키는 그래도 행복한데, 최승희는 불행했다"는 글을 쓰지 않을 수 없을 정도가 되었다는 것은 참 안타까워요.

정: 해방이 되었을 때 최승희 선생이나 안막 선생은 어땠습니까? 일설에 의하면 안막 선생님은 전쟁이 곧 끝날 것이라는 것을 간접적으로 들어 알고 있었다고 하던데요. 그때 상황이 어땠습니까?

김: 안막 선생님이 떠난 뒤, 우리나라 광복군으로 계시던 장성들이 최선생님을 찾아와서 제가 진지를 대접한 일이 있었어요. 당시 상황이 너무 위험하니까 권총을 주더라고요. 누가 오면 이걸로 쏘라고. 조선사람끼리 보호하자는 거죠. 그렇게 서로 왕래하고 서로를 보호했어요. 우리는 피난선을 타고 인천으로 돌아왔죠. 일본인이 선장인 일본 군함을 타고 귀국했는데, 최선생님을 보더니 꿀꿀이죽을 먹는 데 특별 대우를 해주더라고요.

안: 미국 LST(미군용 수송선)인데, 그것을 일본 선원들이 용역을 맡아서 했어요. 징발해서 온 거죠. 그러니까 귀국선을 운전하고 배를 움직이는 사람은 전부 일본사람이었어요. 그 사람들을 고용한 것은 미군정청이고, 배를 제공한 것은 미군사령부였죠. 일본사람은 지금으로 말하면 징발이 되어서 용역을 맡아서 그 배를 모는 선원들이었죠.

정: 그때 오실 때 특히 중국 측에서 여러가지 돌봐 준 분도 있었을 것 같은데요.

안: 원래 조선사람이 가져갈 수 있는 것은 쌀 두 말, 이부자리 한 채, 필요한 옷 두 벌, 현금 약간이었어요. 옷만 가지고 가고 나머지는 전부 두고 가라고 했죠. 그런데 스포트라이트니 뭐 이런, 무용에 필요한 그 많은 것들을 싣고 갈 수 있게 해준 사람은 세 사람이었어요. 우선 한 사람은 북경에 파견된 화북지역의 중국 국민군 총사령관 이종인 대장이었죠. 이종인 씨가 중령인가 대장으로 있을 때 미국에 가서 군사영어학교 같은 곳을 다녔는데 그때 거기서 최선생의 공연을 봤어요. 그리고 깊은 인상을 받아 팬이 되어 버렸죠. 그 사람이 그 당시 중국 국민군 총사령관이었으니까 "도와줘야지, 그런 천재는 도와줘야 된다"

고 해서 짐을 가지고 가게 하는 특별허가를 내주었어요. 그리고 또 한 사람은 군정청에서 파견된 강충무 씨었어요. 나중에 함북도지사도 하고 남북이산가족상봉추진위원회 일도 관계하고 그러셨는데, 그분이 열성적으로 "예술가는 세계 어디를 가도 국경이 없는 거다. 예술을 할 수 있는 여건을 만들어 주어야 한다"고 열심히 뛰어다니셨죠. 마지막으로 임시정부의 북경 주재원으로 왔던 이광이 장군이 계셨어요. 그러한 도움 덕택에 그 많은 짐을 가지고 귀국할 수 있었지요. 1946년 오월까지 기다려서 천진에서 가장 마지막 귀국선을 탔지요.

김: 그리고 해방되는 날, 최선생님은 십오 년 만에 임신한 걸 알았거든요.

정: 임신을 하고는 언제까지 공연을 하셨습니까?

김: 임신중에는 한국으로 돌아오기 전까지는 무용 안하셨어요. 북경대학 국악과 학생들에게 무용을 가르치려다가 임신중이어서 제가 가르쳤죠.

안: 그러니까 1945년 2월 전에, '오월 그믐때쯤 공연을 일단락짓고 연구소를 좀 완성해서 북경에 자리를 잡아야겠다' 생각했죠. 동경에는 도무지 갈 형편이 못 되고, 북경에서 앞으로 몇 달 동안 쉬어야겠다 생각해서 일본사람은 일본으로 보내고, 장추화 같은 사람은 부모한테 가라고 해주로 보내고, 여기 김백봉 씨는 동서니까 평양으로 보내지 않고 함께 있었던 거죠. 만일 평양으로 보냈다면 거기서 아주 헤어져 못 만났을 거예요. 그렇게 북경에서 생활하고 있을 때 해방을 맞은 거죠. 그리고 해방되던 해, 임신을 했고, 아들 병건이를 1946년 오월인가 삼월에 낳았어요.

정: 1945년 구월인가 시월에 안막 선생은 평양으로 가셨고, 그후 혼자서 애기를 낳으신 거네요. 두 분이 돌봐주셨고…. 안막 선생이 평양으로 가실 때 최선생님은 어떠셨습니까?

김: 최선생님은 당황하지도 않고, 아무렇지도 않아 보이더라고요.

안: 임신을 안했다면 같이 간다고 따라 나섰겠죠. 걸어서 평양까지 간다는 것도 형수로서는 상상 못할 일이고. 해방 다음해에 이북으로 가겠다고 하는 날

까지 한두 달 가까이를 고민하는 모습을 보았거든요. 자기랑 결혼하고 난 다음에 문학을 공부하고 사상운동을 하던 인간 안막은 없어지고, 최승희의 매니저, 최승희의 예술감독이라는 위치로만 만족을 하고 살아온 거니까, 해방된 조국에서 무언가 하겠다는 남편의 신념을 최선생으로서는 말릴 형편이 못 되었죠. 그러니까 그냥 그렇게 보냈겠죠. 그때는 38선이 가로막혀서 영구히 왕래를 못한다고는 생각을 못했어요. 그랬다면 좀 달라졌을 테죠. 제가 북경에 갔을 때, 형님이 고국으로 갔는데 평양에 있는 건지 서울에 있는 건지 전혀 알 길이 없다며 태연해 했어요. 그러니까 언제고 우리도 배를 타고 귀국하면 서울서 만나겠지 했던 거죠. 그러다 '평양에 있다' '공산정권 아래서 일을 하고 있다'라고 어렴풋이 들은 것이 군정청에서 파견된 사람을 통해서였어요. 그리고 배타고 인천에 도착했을 때 기자회견이 있었거든요. 형수님하고 나는 형님이 벌써 평양에 있고, 평양에서 상당히 높은 자리에 앉아서 일을 하고 있다는 이야기를 들어 알고 있었는데, '우선은 뚜렷하게 있다 없다 하는 이야기는 하지 말자' 약속을 하고 인터뷰에 나갔죠.

정: 그때 기자 질문에 문제가 생겼다면서요?

안: 두 가지예요. 하나는 "따라가실 거냐, 이북으로 가실 거냐"라는 질문이었죠. 형수가 "나는 그런 생각 없이 왔다" 그랬고, 제가 "예술이라는 것은 서울에서 해야 되는 것 아니냐" 그 이야기를 했죠. 두번째 질문은 좀더 깊은 이야기였는데, '최승희가 어쨌든 친일을 했는데 그것에 대해서 어떻게 생각하며, 앞으로 어떻게 처신할 거냐'는 질문이었어요. 기자가 '그렇게 친일을 한 것은 시대가 그렇다고 하더라도, 뭔가 생각과 결단이 있어야 하지 않느냐'는 이야기를 했어요. 형수는 대체로 이렇게 대답했죠. "내가 원해서 했든 원치 않았든, 의식하고 했든 의식하지 못하고 했든 결과가 친일한 것이다. 그러니까 내가 예술로 친일을 했다면 예술로 속죄를 해야 하지 않느냐. 내가 지금 할 수 있는 것은 앞으로는 최승희 무용을 지양하고, 코리안 발레를 창건하는 운동에 몰두하는 것이다. 그것이 나에게 주어진 사명이자 의무다"라고 했

어요. '최승희 무용을 지양한다'는 것은, 그때까지는 오로지 자기 혼자의 예술을 위해서 춤을 췄지만 앞으로는 제자를 기른다거나 후계자를 양성하는 데 큰 비중을 두겠다는 거였죠. '코리안 발레를 한다'는 것은 무용극운동을 한다는 이야기이고, 그것을 위해서 수많은 문하생을 길러서 무형문화를 활성화하고 저변 확대를 하겠다는 뜻이었어요. 그런데 기자들은 그렇게 받아들이지 않았어요. 코리안 발레를 한다고 하니까 토슈즈를 신고 하는 그 발레를 생각했던 거죠. 그러면서 '저 여자는 일본시대에는 일본춤을 추어서 일본놈들한테 아부를 하더니, 이제 코 큰 놈이 들어오니까 코 큰 놈의 춤을 춘다. 기회주의자, 자기의 죄과를 모르는 여자다. 저런 여자는 단죄를 해야 한다'는 이야기가 얼마 안 있다가 몇 군데 신문에 났지요. 그래서 반민족특별위원회에 회부해서 최승희를 단죄해야 한다는 말이 돌고 그랬죠. '최승희'란 이름이 사회에 알려지고 난 이후, 매스컴이 최선생을 향해서 욕을 한 것은 그것이 처음이자 마지막이었어요. 그 신문을 받아든 최선생의 충격은 대단했어요. 내 이야기가 이렇게밖에 받아들여지지 않느냐면서 안타까워했죠. 그래서 한국에서 살 수 있는 신분을 얻기까지 오래 걸렸어요. 도착하자마자 하지 중장을 만나러 갔고, 이화장으로 이승만 박사를 만나러 갔고, 숙명여고 교장을 만나고 그랬어요. 하지 중장의 대답은 궁극적으로 딱 하나였어요. "오케이" 그걸로 끝나요. 이렇게 하겠다, 저렇게 하겠다 하는 이야기는 안 나왔죠. 이승만 박사를 만나니까 "글쎄, 내가 지금은 아직 힘이 없어서…" 하는 걸로 끝나고. 결국 숙명여고 교장한테서 연구소가 세워질 때까지 방과후, 일주일에 세 번 정도 강의실을 써도 좋다는 대답을 얻었죠. 제가 그 이야기를 유일한 선물로 삼고 자전거를 타고 가회동으로 올라가던 생각이 나네요. 최선생한테 그런 식으로 이야기하니까 "역시 나를 반겨 주는 사람은 옛날 은사밖에 없군" 그러더군요. 그 즈음에 우리를 이북으로 데리고 가려고 형님이 서울로 잠입해 들어온 거죠.

정 : 그래서 모두 함께 이북으로 간 건가요?

안 : 병건이는 여기에 두고 갔어요. 데리고 갈 여력이 없어서 그런 건 아니었

고요. 이북에 가더라도 살려 가겠다는 생각이 없었던 거지요. 당시로서는 일단 불똥을 끄기 위해서 가는 거였지요. 그쪽 상황도 알아보기 위해서 한번 가 보겠다, 넘어갈 수 있다면 넘어올 수도 있지 않겠느냐 그 생각이었던 거죠. 그런데 북에 가서 "살려 왔느냐, 다니러 왔느냐" 물어서 "살려 왔다" 하니까, 그 즉시 큰 보따리를 내주고, 집을 내주고 하니까 넘어가 버린 거죠. 그런 다음에 공산사회에서 작품에 대한 간섭이 들어오고, 검열이 잦아지고, 또 노동당에서는 노동당대로 사사건건 간섭을 하고 작품을 뜯어고치라 하고, 그렇게 일일이 브레이크가 걸리니까 '아차, 내가 여기 왜 왔지' 하는 생각이 들었겠죠. 하지만 그때는 이미 대의원, 여기로 말하면 국회의원이 되고, 연구소를 차리고, 공연을 하고, 면세 혜택을 받고 그랬으니…. 꼼짝없이 거기서 살게 된 거죠.

정: 그때 그렇게 북으로 가신 그 길이 인생의 갈림길이 된 거로군요.

김: 그때 배를 타고 북으로 갈 때였어요. 최선생님은 깜장 치마에 긴 저고리를 입고 계셨는데, 왜 심청이 물에 빠져 죽은 데 있죠? 해주 못 미쳐서. 거기서 풍랑이 너무 심해서 배가 가지 못하고 결국에는 뭍에 대고 하룻밤을 지새게 됐죠. 사람들이 다 지쳐 늘어져 있었는데 아침에 일어났더니 안막 선생님이 그러더군요. 어젯밤에 북두칠성이 뱃머리와 일직선이 되니까 파도가 멎더라고. 그때 「북두칠성에게 묻노라」라는 시를 쓰셨어요. 최선생님이 아마 나중에 그 시를 가지고 춤을 추었을 거예요. 안막 선생님은 항상 자기의 문학적인 개념을 최선생님의 공연과 연관지어서 생각했어요. 함께 생활할 때, 제가 학교에 갔다오면 안막 선생님은 발디딜 틈 없이 방바닥에 책들을 널려 두고, 책상 위에 올라 앉아서 글을 쓰고 계셨지요. 그래서 최승희 선생님은 춤추고, 안막 선생님은 최선생님의 매니저였지만 글공부는 놓지 않은 분이라고 기억돼요. 그날, 그 풍랑 속에서 지으신 「북두칠성에게 묻노라」라는 시 때문에 지금도 북쪽 하늘을 보거나 날씨 좋은 날 북두칠성을 보면 안막 선생님이 생각나요.

안: 모든 사람이 영감을 받으면 형이나 형수한테 이야기를 했지요. 위니스의 이야기를 듣고 <지젤>을 만들어내는 것처럼, 뭔가 힌트를 주면 그 속에서

자기의 작품을 끌어내는 거죠. 사람이 '왜 죽느냐' '왜 사느냐' '왜 먹느냐'는 철학이고, '나는 짠 음식보다는 싱거운 음식이 좋아' ' 일본음식보다는 한국음식이 좋아' 이런 건 철학이 아닌 것처럼 생각하는데, 아주 조그마한 생활 주변의 기호들까지도 철학입니다. 이북에서는 '나라를 위해, 조국을 위해, 민족을 위해'를 부르짖어야 나라가 있는 것이라 하며, 최승희 작품에는 그런 것이 없다고 했지요. 형수는 "내가 왜 여기를 왔을까, 굶는 것엔 끄떡없는데 나의 예술을 못하는 것은 참을 수가 없다"는 이야기를 자주 했죠. 그리고 가끔은 "나 왜 여기 데려왔어" 하며 불평 비슷하게 말씀하시기도 했어요. … 어느 날 시장에 나갔다가 휴지처럼 쌓아 놓고 파는 헌책들 속에서 『노인과 바다』라는 책을 찾아냈지요. 그걸 아마 일 원인가 주고 샀는데, 다시 읽으니까 옛날에 대학에서 읽었던 감회보다도 더 새삼스럽더군요. 그래서 형수한테 "형수님 이런 소재로 작품 하나 만들 생각 없소" 했죠. 그렇게 만들어진 것이 <노사공(老沙工)>입니다. 음악은 심청전에 나오는 <법성포 뱃노래>가 나오고, 「북두칠성에게 묻노라」라는 시가 낭송되죠. 그런 식으로 간단히 주고 받는 이야기 속에서 작품세계가 형성되곤 했지요. 그런데 차츰 '이걸 과연 만들어도 될까' 걱정이 앞서고, 그냥 그렇게 주저앉는 경우가 많아졌죠. 이북에서 작가들은 '써도 괜찮겠지' 하고 썼다가 비판받고 두들겨맞고 자아비판해야 하고 그랬으니까 겁이 나서 작품을 못 만들었지요. 그래서 늘 정열적으로 춤췄고, 춤에 묻혀 사는 게 행복했고, 또 수많은 사람들에게서 사랑을 받았으면서도 "니진스키는 행복한데, 최승희는 불행했다"라는 글을 제가 쓸 수밖에 없었던 것인지도 몰라요….(대담 : 1994년)

최승희 연보

1911 – ?

연도	내용	시대
1910		한일합방(8월 22일)
1911	11월 24일 서울 수운동에서 아버지 최준현(崔濬鉉)과 어머니 박용자(朴容子) 사이의 사남매 중 막내로 태어남(큰 오빠 승일;承一, 작은 오빠 승오;承五, 큰 언니 영희;英喜)	조선총독부, 토지수용령 제정(4월 17일) 신해혁명(辛亥革命)(10월 10일)
1912		중화민국 수립(1월 1일)
1914		제1차 세계대전 발발(7월 28일)
1919	4월 숙명보통학교 입학	고종(高宗) 승하(1월 21일) 2·8독립선언 3·1운동 대한민국임시정부수립(4월 13일)
1920		봉오동전투
1921		히틀러, 나치당 당수로 선출(7월 29일)
1922	3월 보통학교 4년 만에 졸업 4월 숙명여자고등보통학교에 입학(이후 4년간 장학금 받음) 최승일, 최초의 프롤레타리아 문학단체 <염군사(焰群社)>에 가입	
1923	일본의 토지조사사업으로 가세 기울어짐	중국, 제1차 국공합작(1월 20일)
1924	음악·무용에 재능을 보임 가정형편이 어려워 종로구 체부동 137번지로 이사 최승일, 박영희(朴英熙)·한설야(韓雪夜)·이기영(李基泳)·임화(林和) 등과 서울청년회파 계급문학운동에 참여	관동대지진(9월 1일)
1925	오빠의 영향으로 많은 문학작품을 읽음 12월 최승일, 조선프롤레타리아예술동맹 <카프> 조직에 참여	<카프> 조직(8월 23일)
1926	3월 숙명여학교 동급생들보다 2년 앞서 졸업, 동경음악학교나 경성사범학교를 지망하려 했으나 연령 미달로 못함 3월 20-22일 광부 출신의 무용가 이시이 바쿠(石井漠), 만주공연 후 귀국길에 경성 공연 개최, 오빠의 권유로 경성공회당에서 열린 이시이의 무용 관람(<끌려가는 사람> <멜랑콜리> <솔베이지의 노래> 등) 4월 이시이 바쿠 무용연구소에 입소 6월 22일 동경 호가구좌에서 열린 이시이 바쿠 무용단 공연에 최승자(崔承子)라는 이름으로 처음 출연, <금붕어> <방황하는 혼의 무리>, 독무로는 <세레나데> <습작> <그로테스크> 등을 춤.	카프, 『문예운동』 발행(1월) 손문 사망(3월 12일) 장개석 지도권 장악(3월 20일) 순종황제 승하(4월 26일) 6·10만세운동

연도	내용	시대
1927	7월 히비야공회당(比谷公會堂) 무대에서 <금붕어>에 출연 10월 22-26일 이시이무용단, 두번째 경성 공연, <세레나데> 독무 10월 28일 우미관에서 공연(<세레나데> 독무로 절찬 받음) 11월 순천 등 지방 순회공연	경성방송국 개국(2월 16일)
1928	연초, 『매일신보』에 「조선무도(朝鮮舞蹈)의 개량, 우리의 의무 올시다」기고 최승일, 석금성(石金星)과 세번째 결혼 11월 16일 조선에서 두번째 공연, <소야곡> 등	배구자(裵龜子), 백장미사 주최 음악무용회에서 전통민요 <아리랑>을 최초로 무용화(4월 21일)
1929	3월 이시이 바쿠, 심한 눈병에 걸림, 빚도 늘어남 4월 7일 3년 계약기간 만료 8월 25일 경성으로 돌아옴(러시아영사관의 후원을 얻어 유학하고자 했으나 뜻을 이루지 못함) 가을, 이시이무용단 경성 공연(조택원, <어떤 움직임에의 고백>으로 데뷔) 경성에 최승희무용연구소 설립	대공황(10월 21일) 광주학생의거(11월 3일) 민요 <아리랑> 금창령(12월)
1930	2월 1-2일 경성에서 제1회 최승희 무용발표회(<영산무> <괴로운 소녀> 등 신작 무용도 발표) 2월 4일 개성 고려청년회관 공연 3월 30일 경성 단성사, 무용발표회(<오야야> <농촌 소녀의 춤> <밤이 밝기 전> <운명을 탄식하는 사람들> <인도인의 비애> <태양을 찾는 사람들> <고난의 길> 등 공연) 한성준(韓成俊)으로부터 보름 동안 전통춤 지도받음 4월 경성공회당에서 중앙유치원 주최, 신춘자선음악무용회 공연(<저물어 가는 봄> 등) 5월 부산공회당에서 『경성일보』 부산지사 주최로 공연 6월 경성 경운동 천도교기념관에서 고학생을 위한 자선무용 공연 평양 긴센다이좌에서 『조선일보』 평양지사 주최로 공연(<영산무> <선녀의 춤>) 9월 5일 청주 벚꽃극장에서 호서기자동맹 주최로 수해구제 자선무용 공연 10월 10일 단성사에서 제2회 창작무용발표회(<그들은 태양을 찾는다> <방랑인의 설움> 등) 11월 14일 경성여고 학생상조회를 위한 자선공연 11월 무용연구소를 적선동으로 확장 이전	간도 조선인무장봉기(5월 10일)
1931	1월 10-13일 단성사에서 제3회 신작 무용발표회(<그들의 행진> 등)	학생 브나로드운동(6월) 만보산사건(7월 4일)

연도	내용	시대
	2월 7일 경성공회당에서 『경성일보』 후원으로 제2회 최승희 무용공연 2월 춘천공회당에서 『매일신보』 춘천지사 주최로 공연(<엘레지의 독무> <하와이의 세레나데> 등) 2월 17일 부산공회당에서 『동아일보』 부산지사 주최로 공연 3월 전주극장에서 처음으로 호남지방 공연(명무자(名舞者) 정형인의 춤에 감복함) 최승일과 박영희의 소개로 안필승(安弼承, 안막)을 알게 됨 5월 10일 청량원에서 안필승과 결혼(금강산 석왕사로 신혼여행을 떠남) 7월 연구소를 적선동에서 서빙고동으로 옮김 9월 1일 단성사에서 제4회 신작발표회 9월 12일 수원극장에서 공연 9월 16일 대구극장에서 공연 9월-12월 마산을 시작으로 김천, 밀양, 안동, 전주 등에서 공연 9월 25일 일본 덴보통신사 주최 일본 대표미인선발대회에서 4위로 뽑힘 10월 6일 안막, 종로경찰서에 구속 가을, 조선 각지에서 음악과 무용을 하는 예인들을 만나 자극을 받음 <인디언 라멘트(인도인의 비애)> <해방된 사람> <빛을 찾는 사람> <태양을 찾는 사람들> <고난의 길> <관상> <고향을 그리워하는 무리> 등 반일적·민족적 작품 창작(이후 『경성일보』에서 최승희 기사가 사라지고, 『동아일보』에서 자주 다루거나 후원하기 시작)	만주사변(9월 18일)
1932	1월 안막, 3개월 만에 석방되어 순회공연하던 최승희와 재회 1월 30일 경성공회당에서 토월회와 함께 철필구락부 주최 만주동포 위문공연 4월 28-30일 단성사에서 제5회 최승희 신작발표회(남자 20명 엑스트라로 처음 등장) 5월 경성연예관에서 공연 5월 12일 인천공회당에서 공연 5월 18일 공주극장에서 공연 6월 4-5일 이시이 바쿠 내조(來朝) 공연(이시이와 재회, 동경에 가서 다시 지도받기를 간청) 안막, 「조선 프롤레타리아문예운동 약사」, 『사상월보』에 발표 안막, 「1932년 문학활동의 제과제」, 『중앙일보』에 발표. 7월 첫 딸 승자(勝子) 출산 급성늑막염 발병으로 사경을 헤맴 경제적인 문제로 연구소 해산	만주국 성립(3월 1일) 윤봉길(尹奉吉) 의사, 홍구공원 폭탄 투척(4월 29일)

연도	내용	시대
	안막, 학년 시험 응시 위해 동경으로 떠남	
1933	2월 말 딸과 제자 김민자와 함께 일본으로 떠남 9월 18일 잡지 『영녀계(令女界)』 주최 여류무용대회에 출연, <에헤야 노아라> <엘레지> 발표, 무서운 신인 무용가가 나왔다고 호평 9월 일본무용계의 숨은 공로자 후쿠치 노부요를 기리는 추모공연에 출연 안막, 「창작방법의 제토의를 위하여」를 『동아일보』에 발표	히틀러, 총통 취임(1월 30일) 경성방송국, 조선어 방송 시작(4월 26일)
1934	9월 11일 음악영화 「백만인의 합창」에 유치원 선생으로 출연 9월 20일 동경 청년회관에서 단독 제1회 신작무용발표회(<승무> <영산무> <황야를 가다> 등) 가와바타 야스나리, 잡지 『음악세계』에 최승희를 '일본 최고의 무용가'라고 격찬 안필승, 이시이 바쿠(石井漠)의 이름을 따서 '막(漠)'이라고 이름 고침 10월 7일 청년회관에서 열린 가을무용제에 안나 파브로바, 다사와 지요코, 우메소노 다츠코, 가와가미 레이코, 야마다 고로오 등과 함께 공연 10월 14일 이시이무용단과 다카다세이코무용단 합동공연에 출연(<검무>) 11월 이시이 바쿠와 귀경, 『경성일보』 주최 공연에 참여	중국공산당, 장정(長征) 시작(5월 3일)
1935	1월 명보극장에서 단독공연 2월 2-11일 다카라츠카소극장에서 열린 명인회에 특별 출연 3월 20일 군인회관에서 열린 종합예술제에 출연 3월 29일 이시이무용단의 봄공연에 출연(그리그의 <기묘한 춤>에서 안토니오 역, 김민자도 출연) 3월 안막, 와세다대학 졸업(이시이와 山本實彦의 권유로 최승희 매니저 일에 전념키로 함) 영화 「반도의 무희」에 출연(곤노 히데미 감독, 백성희 주연), 계약금으로 최승희무용연구소를 설립하여 이시이 바쿠로부터 독립(개조사(改造社) 山本實彦 사장의 후원이 컸음) 『아사히신문(週刊朝日)』, 「반도의 무희」의 원작 「무희기」 연재 6월 『부인공론(婦人公論)』에 「나의 자서전」 발표 8월 21-30일 니혼극장에 첫 출연 10월 19일 『일일신문』, 「세계를 돌며 춤추는 최승희 봄 출발」 보도 10월 22일 여운형(呂運亨)·가와바타 야스나리 등이 후원회 구성. 제2회 신작무용발표회를 히비야공회당에서 가짐(모두 초연 작품)	모택동 지도권 장악(1월 13일) 카프 해산(5월 28일) 신사참배 강요(9월) 최초의 유성영화 「춘향전」 개봉(10월)

연도	내용	시대
	사상적으로 의심 받음 12월 1-6일 오사카 조일회관에서 공연, 고베, 오카야마 등 일본 전국 순회공연 12월 29일-1월 5일 동경 일본극장에서 앵콜 공연(한 에노갱 희극 배우)과 브라운 해서와의 합동공연으로 인기를 모음(당시 출연료는 이시이가 500원, 최승희는 5,000원. 최승희, 『아사히그라프』『부인그라프』『선데이매일』 등 잡지에 학용품·약품·화장품·과자류의 광고모델로 자주 등장)	
1936	3월 1일 영화 「반도의 무희」 일본 첫 상영 4월 3-4일 경성 부민관에서 공연 4월 8-12일 경성중앙관에서 「반도의 무희」 상영 5월 20일 최승희 작곡, 이하윤 작사 <향수의 무희>와 仁木他喜雄 작곡, 이하윤 작사 <제사의 밤> (이태리)을 콜럼비아레코드에서 취입했으나 인기를 끌지 못함 6월 10일 히비야공회당에서 '이시이 바쿠 사우회의 밤' 열림 영화 출연·광고 모델·레코드 취입 등으로 유럽 순회공연 비용을 모음 일본우편엽서에 사진 등장 대만·오키나와 순회공연 9월 22-24일 히비야공회당에서 제3회 신작무용발표회(인기절정, 해외공연 시연회 의미) <무녀의 춤> <아리랑 이야기> <신라의 벽화에서> <백제 궁녀의 춤> 등 공연 10월 잡지 『삼천리』에 「나의 무용 10년기」 발표, 자서전 『나의 자서전』 발행 10월 귀국, 명월관에서 열린 손기정 환영식 참석 12월 22일 『조일신문』 주최 '여류무용의 밤'에서 <무녀의 춤> 등 발표	신사참배 반대 학교 등장(1월 20일) 손기정(孫基禎), 베를린 마라톤 우승 (8월 9일) 일장기 말소사건(8월 27일) 서안사변(12월 12일)
1937	2월 1일 쿄토 다카라츠카극장에서 공연중 습격 받음(최승희를 짝사랑해 오던 일본인이 격정을 못 이겨 저지른 사건으로 밝혀짐) 3월 주일 미국대사관으로부터 미국 공연 이야기가 들어옴 3월 29일 서울 부민관에서 숙명여자전문학교 창립기금마련 공연 3월 31일 이왕직 본청 주최로 인정전 서행각에서 윤대비 순종황후를 위로하기 위한 특별공연 4월 3일 사리원 공악관에서 공연 4월 연안극장에서 공연 4월 5일 개성에서 고려약방 주최로 도구(渡歐) 고별 공연 4월 잡지 『조광(朝光)』 주최로 「최승희 도구 기념 좌담회」 열림	일본어 강제사용 시달(3월 17일) 중일전쟁 발발(7월 7일) 중국, 제2차 국공합작(9월 23일) 남경대학살(12월 13일)

연도	내용	시대
	9월 27-29일 일본 동경극장에서 도구(渡歐) 신작무용발표회 딸 승자(勝子. 6세) 처음 출연(〈고구려의 사냥군〉 〈천하대장군〉 〈낙랑의 벽화에서〉 〈초립동무〉 등) 10월 24일 영화 「대금강산보」(닉가스영화사·미스에 류우이치 감독·홍난파 음악) 촬영차 경성·금강산·석왕사·경주·부여·평양·수원 등 순회 12월 5일 동경 히비야공회당에서 도미 고별공연 12월 19일 미국으로 떠남 최승일, 『최승희 자서전』(이문당) 발행	
1938	1월 샌프란시스코 카란극장에서 첫 공연 로스앤젤레스 공연장 앞에서 재미교포와 유태인들이 반일시위를 벌임 2월 메트로폴리탄 뮤직 컴퍼니와 6개월간 미국 공연 계약 2월 19일 뉴욕 길드극장 공연 2월 20일 뉴욕 필드극장 공연(아시아 사람으로서 중국의 매란방, 인도의 우디샹카와 더불어 세계적인 무용가로 인정받게 됨. 그러나 당시 미국에서 독립운동을 하고 있던 독립지사들의 반대로 공연이 몇 차례 중단됨. 독립지사들은 최승희가 일본에 이용당하고 있고 공연 자체가 일본을 선전하는 것이라고 주장. 이로 인해 1938년 1년간 유명 화가의 모델 생활을 하는 등 곤궁한 시절을 보냄) 뉴욕 공연장 앞에서 최승희 규탄 시위 메트로폴리탄 뮤직 뷰로와 계약 취소 4월 『사해공론』, 「한설야의 최승희 무용 비평」 게재 6월 『여성』, 「최승일의 승희 이야기」 게재 12월 17일 유럽으로 향함	독, 오스트리아 합병(3월 17일) 일, 신동아질서 성명(11월 3일)
1939	1월 31일 파리, 살르플레엘극장에서 유럽 첫 공연, 2천 7백명 관람 2월 6일 브뤼셀, 파레데포르사극장에서 필하모닉 소사이어티 주최로 공연 2월 26일 칸, 미뉴시프르테아트르 공연 3월 1일 마르세이유 공연 3월 중순 제네바, 로잔 공연 3월 하순 이태리 국립매니지먼트뷰로 주최 밀라노·플로렌스·로마 등지 공연, 남독일 공연 4월 초 네덜란드의 프린세스극장, 쿠르사르극장 등 5개소에서 공연 4월 30일-5월 5일. 브뤼셀, 제2회 국제무용콩쿠르 심사위원으로 선출됨(테레지나, 아레키산다스쿤 등과 축하공연) 브뤼셀에서 2회 공연, 안트와프 등 세 도시에서 공연	伊, 알바니아 점령(4월 7일) 국민징용령 공포(7월 8일) 제2차 세계대전 발발(9월 1일) 창씨개명령(11월 10일)

연도	내용	시대
	6월 8일 헤이그, 세계무용음악제에 참가, 이븐 게오르기, 마뉴엘 델리오크로이츠베르그, 타자 코우린 등과 합동공연 6월 15일 파리, 국립극장 샤이오에서 두번째 파리공연(피카소·장 콕도·마티스·로망 롤랑 등이 관람. 최승희에게 가장 의미 있는 공연으로 세계적 무용가로 자리를 굳히는 계기가 됨) 유럽 각지 순회공연 9월 이탈리아, 스칸디나비아, 북독일에서 60회 공연하기로 계약했으나 제2차 세계대전 발발로 무산 10월 21일 다시 뉴욕 도착, 메트로폴리탄과 계약 12월 28일 뉴욕, 시빅 오페라좌 공연 및 세인트제임스극장에서 홀리데이 댄스 페스티벌에 아메리칸 발레 카라반(후에 뉴욕시티발레단)과 공연(스토코프스키, 존 스타인백, 찰리 채플린, 로버트 테일러 등 관람) 12월 27-30일 마사 그레이엄과 공연	
1940	1월 시카고 공연 3월 로스앤젤레스 공연 4월 샌프란시스코 공연 5월 27일 브라질 리우·데자네이로에서 첫 남미 순회공연 6월 우루과이, 소리스극장 공연 6월 아르헨티나, 포리디아마극장 공연 8월 21일 페루 리마, 미닝시파르극장 공연(칠레, 콜롬비아에서 최승희 부부가 일본의 스파이라고 보도, 안막이 대사관을 찾아가 해명 요구) 9월 콜롬비아 공연 9월 『조광(朝光)』, 「무용·생활 15년」 게재 11월 멕시코, 베라아티스국립극장 공연 11월 24일 귀국길에 오름 12월 5일 일본 도착 12월 26일 오사카빌딩 레인보우 그릴에서 각계 유명인사가 참석한 가운데 귀일(歸日) 환영회 열림 안막, 『매일신보』에 「중국문학론」 발표 『부인조일(婦人朝日)』에 「머나먼 고국을 생각한다」 기고	창씨개명 강제실시(2월 11일) 대동아 신질서건설 방침(남진정책) 결정(7월 28일) 동아·조선일보 폐간(8월 10일) 광복군 결성(9월 17일) 독일·이탈리아·일본, 3국동맹(9월 27일) 김구(金九), 임시주석에 취임(10월)
1941	2월 22-25일 가부키좌에서 귀일 무용공연(조선인 악사 5명 초빙) 3월 관서·구주 지방을 돌며 귀일 순회공연 조선·만주에서 백 여회 공연 9월 2개월간 일본 전통무 익힘(〈신전의 춤〉 〈칠석의 밤〉 〈무혼〉 등) 동양무용 시도하기 시작함	조선어 학습 금지(3월 1일) 임정(臨政), 대한민국건국강령 공포(11월 28일) 태평양전쟁 발발(12월 8일) 임정, 대일선전포고(12월 10일)

연도	내용	시대
	11월 28-30일 동경 다카라츠카극장에서 신작 무용발표회	
1942	1월 23일 동양발레위원회 발족 2월 16-20일 조선군사보급회 주최로 경성 부민관에서 공연 3월 군산·이리·전주·순천·여수·광주·목포·대전·청주· 천안·예산·안성·수원·춘천·평양 등 전국 순회공연 6월 만주, 공연: 안동·무순·봉천·대련·길림·신경·하얼빈· 타타하르·북안·가목사·임구·목단강·도문 등지의 군부대 순 회공연 7월 천진·청도·태원·대동 등지 일본군부대에서 공연 8월 북경에서 첫 공연 12월 6-20일 동경 제국극장에서 24회 연속 독무공연으로 세계무 용계 최초로 장기 독무공연 기록 세움 (중국 예술에서 영향을 받은 <명비곡(明妃曲)> <향비(香妃)> <양귀비염무지도(楊貴妃艶舞之圖)> 등 창작무를 발표, 4회에 나 누어 중국·일본·조선과 서양무용의 기본에 관한 이론 해설도 곁들임, 신작 15, 구작 17, 대성황	조선군사령부 편성 (1월 14일) 미, 일 본토 첫 출격 (4월 18일) 징병제 실시 (5월 9일) 일, 미드웨이 해전 대패 (6월 5일) 조선어학회 사건 (10월 1일)
1943	3월 안막, 『부인공론』에 「동양무용 창조를 위해서」 발표 8월 8일 제1회 최승희무용감상회, 제국극장에서 문화인만의 회 원제로 개최 (회원에는 가와바타 야스나리, 야나기 쇼에츠, 조선 인 송진우, 여운형, 마해송 등 45인이며 <양귀비염무지도> <석굴 암의 벽조> 등을 춤) 8월 12일 최승희 부부, 針田陽子 등 문하생 4명과 모두 14명이 급 히 중국으로 떠남 (감상회 준비중 중국에서 귀국해 있던 川喜多 長政 (중호전영연합공사 부사장)과 이야기가 이루어졌기 때문) 만주: 단동·무순·태천·대련·경림·신경·하얼빈·타타하르· 북안·가목사·임구·무단강·도문 등 순회공연 9월 16-26일 남경 근처의 일본군부대 공연 9월 27일-10월 15일 상해 및 그 부근의 군대 공연 10월 19-26일 상해 최초의 일반공연 (미기극장(美琪劇場), 압도적인 성공을 거둠 공연중 경극계의 명무가 매란방(梅蘭芳)과 만남 10월 30일-11월 3일 일본인이 경영하는 동화극장에서 남경 일반 공연 11월 23-29일 북경 공연 12월 초순 동경에 돌아옴. 중국의 대표적인 경극배우 도일(渡日) 열망에 응하여 경극초빙위원회 설치에 진력	중, 왕조명 정권, 친일협정 (1월) 독, 소에 패배 (2월) 조선에 징병제 실시 (8월 1일) 이(伊), 무조건 항복 (9월 8일) 카이로회담 (11월 22일)
1944	1월 27일-2월 25일 동경 제국극장에서 20일간 23회 장기공연(연 일 초만원으로 당시 전시하 무용계에서는 경이적인 일이었으며	한국인 전면 징용 실시 (2월 8일) 노르망디상륙작전 (6월 6일)

연도	내용	시대
	일본 최후의 공연이 되기도 했다) 주요작품은 <길상천녀(吉祥天女)> <정아물어(貞娥物語)> <패왕별희(覇王別姫)> <자금성(紫禁城)의 옥불(玉佛)> 등 이때 동시에 제국화랑에서 최승희 무용감상회 개최. 石井栢亭 <북춤>, 藤井浩祐 <최씨 보살>, 小磯良平 <즉흥무 산조>, 梅原 <무녀의 춤>, 有馬生馬 <최승희의 직녀>, 安井太 <옥피리의 노래> <보현보살> 등 3월 15일 일본을 떠남 5월 2-7일 일본부인회 조선지부 주최로 경성 부민관에서 공연 평양·개성·대구·전주 등지에서 지방공연 7월 일본군 위문 순회공연 9월 일본군 위문 공연차 몽고 방문 12월 18일 안제승(安濟承)·김백봉(金白峰) 결혼 딸 승자(勝子) 서울 제동초등학교에 편입 12월 하순 상해 및 화중지방에서 위문 및 일반공연 일본 패전까지 북경에서 활동, 구양서정(歐陽抒情)의 극단에 최승희무용 단기훈련반을 설립, 조선무용과 일반무용을 가르침(이 제자들이 훗날 중국무용계의 지도적 위치에서 활동함)	여자정신대근무령 및 학도근무령 발동(8월 23일) 연합군, 파리 입성(8월 25일) 미 B29, 동경 공습 개시(11월 24일)
1945	2월 19일 『몽고신문』에 후생회관(厚生會館)과 대동극장(大同劇場)에서 최승희 무용공연이 있다는 광고가 실림 3월 동경 자택 폭격(스키나미쿠 에이후쿠조 246번지) 북경에서는 삼좌대로(三座大路) 21호에 집을 마련, 최승희 동방무도연구소란 간판을 내걸음 3월 31일 상해 화부반점(華懋飯店)에서 매란방(梅蘭芳)과 대담 4월 안승자, 숙명여중 입학 8월 15일 북경에서 해방 맞음 노기 준이치, 최승희는 일본에서 떠났다고 폭로 9월 3일 박용호(朴勇虎)·정지수(鄭志樹)·진수방(陳壽芳)·한동인(韓東人) 등 조선무용건설준비위원회 만듦 9월 초순 안막, 연안에 있었던 독립동맹 동지들과 평양으로 떠남(걸어서 12월초 평양 도착) 서울에 조선문화건설중앙협의회가 설립되어 최승희, 조택원 등이 친일파와 예술가로 낙인찍힘 중국 잡지 『한간』, 최승희는 스파이였다는 폭로 기사 게재	미, 오키나와 상륙(4월 1일) 독, 무조건 항복(5월 7일) 포츠담선언(7월 26일) 38선 설정(8월 12일) 8·15해방 조선건국준비위원회 결성(8월 15일) 소, 북한에 사령부 설치(8월 20일) 맥아더 극동사령관, 일본에 도착(8월 30일) 일본, 항복문서 조인(9월 2일) 미군, 남한 군정 선포(9월 7일) 남경에서 일군 항복(9월 9일) 국제연합 재발족(10월 24일) 임시정부주석 김구, 김규식과 개인자격으로 귀국(11월 23일)
1946	봄, 북경 교민 주최로 한중친선무용 공연 아들 병건(秉建·後 文哲) 출산 5월 29일 북경 주둔 화북지역 총사령관 이종인(李宗仁) 대장과 한국 군정청에서 파견한 강칙모(姜則模)의 도움으로 미군이 제공한 배를 타고 인천항에 도착	동경군사재판 열림(5월 3일) 38선 월경 금지(5월 23일) 중국, 제3차 국공내전 시작(7월 12일) 미소공동위원회, 한국 신탁통치안 합의(12월 26일)

연도	내용	시대
	6월 8일 조선무용예술협회(회장 조택원) 설립 7월 20일 한밤중에 안제승, 김백봉, 김시학, 이원조 등 13명과 마포에서 안막이 보낸 8톤 짜리 발동선으로 인천을 거쳐 월북 8월 5-7일 조선무용예술협회, 국도극장에서 창립공연 8월 22일 안승자(성희) 월북 9월 7일 평양에 최승희무용연구소 개소(일제 때 대요정이었던 대동강변의 동일관(현 옥류관) 자리. 김일성이 참석, 운영과 관련 구체적인 교시를 내림. 백미와 막대한 경비를 줌. 처음에는 3년제 30명 정원, 1층 숙소, 2층 사무실, 3층 연습실) 10월 5일 첫 공연(1부 조선무용기본, 동방무용, 신흥무용, 2부 <김일성 장군에게 올리는 헌무> <석굴암의 보살> <장난군, 장고춤> <초립동> <고구려의 무희> <천하대장군> <장단> 등 발표 안막, 조선노동당 중앙당 선전선동부 부부장에서 문예총 부위원장으로 승진	
1947	5월 신의주에서 첫 일반공연 조선인민위원회 대의원에 당선 체코슬로바키아 프라하에서 열린 제1회 세계청년학생축전에 안성희(安聖姬), 안제승 감독 참가(미혼만 참가하는 대회). 안성희가 <검무> <봄노래> <승무>를 춰 크게 갈채 받음(체코에서 돌아와 북한 전역에서 100회 이상 공연) 11월 3일 북조선인민위원회 평양지구 경대리에 출마, 당선	여운형(呂運亨) 암살(7월 19일) 소, 북에서 철군(9월 19일) 김구(金九), 남한 단독정부수립 반대 성명(12월 12일)
1948	4월 평양 모란봉극장에서 열린 남북연석회의 경축연극회에서 김구, 김규식 등이 참석한 가운데 20여 단체 앞에서 공연 7월 무용극 <춘향전> <반야월성 곡> <풍랑을 헤가르고(乘風破浪)> 발표	4·3사태 평양 남북연석회의(4월 19일) 남한 단독정부수립(8월 15일) 반민족행위처벌법 제정(9월 7일) 북한 정부수립(9월 9일) 여순반란사건(10월 20일) 東條 등 일본전범 12명 처형(12월 13일)
1949	안막, 국립평양음악학교 초대 교장 5월 헝가리 부다페스트에서 열린 제2회 세계청년학생축전에 참가, 안성희 <부채춤> <목동과 소녀> 발표 이노 이헤이(『붉은 나그네』 저자)가 최승희를 그리워하는 일본 문화인들의 사모의 글을 모아 신문에 발표 8월 15일 모란봉극장에서 열린 해방기념축제에 김일성이 참석한 가운데 <해방의 노래> 공연 11월 안막, 평양음악학원 초대학장에 취임 최승희, 안막에게 전통악기의 개조 요청. 이때를 기점으로 북조선은 개량 악기를 사용하기 시작함	반민특위 발족(1월 8일) 나토 성립(4월 4일) 조국통일민주주의전선 결성(6월 25일) 김구 암살(6월 29일) 조선노동당 결성(6월 30일) 중화인민공화국 수립(10월 1일) 국민당, 대만으로 쫓겨감(12월 9일)

연도	내용	시대
	12월 4일 북경에서 열린 아시아부인대회에 북한 대표로 딸 안성희와 함께 참석, 행사 후 조선예술단을 인솔하고 북경·천진·남경 등지에서 <해방의 노래> <풍랑을 헤가르고> 등 공연	
1950	1월 함흥·흥남·청진 등지에서 공연 3월 25일 무용동맹중앙위원회 위원장으로 선출 6월 7일 방소(訪蘇) 예술단(단장·허정숙)의 일원으로 무용단을 이끌고 소련 공연에 참가 6월 중순 스타니슬라브스키극장에서 2회, 차이코프스키 음악회관에서 2회 공연(최승희는 <장구춤>, 안성희와 김백봉 등은 <북춤>) 6월 레닌그라드, 우크라이나 키에프 공연 귀국 도중 노보스벨스크 오페라극장에서 2회, 스펠도롭스크에서 1회 공연 8월 평양 도착 9월 1일 최승희를 제외한 방소예술단, 서울에 도착. 내자호텔에 머물면서 시공관에서 공연(안성희, 김민자의 안내로 한영숙을 만남). 이어서 각지 군부대 위문공연 부친 사망 9월 3일 위문예술단 3조로 나뉘어 공연. 제1조 안동 방면: 안제승, 김백봉, 김순희, 김순원, 제2조 여수 방면: 이춘로, 최완용, 김하신, 구정혜, 제3조 목포·광주 방면: 최승오, 안성희, 임정옥, 전황 『노동신문』, 안성희가 사망했다는 보도 게재 안막, 탄환 맞아 얼굴 오른쪽에 깊은 상처 입음 9월 무용연구소, 폭격으로 폐쇄, 제자인 석윤영의 집(평양에서 30리, 석암역 부근)으로 피신했다가 자강도 강계로 피난 안막으로부터 중국으로 피난하라는 연락을 받음 11월 최승희 일행 15명, 김일성과 주은래 배려로 북경에 도착, 동성구 향이호동에 숙소 마련 중국에서의 첫 작품 <조선의 어머니> 안막과 딸 성희, 북경에 합류 12월 4일 북경호텔에서 전중국문련과 중앙문화부 공동으로 공연 12월 가와바타 야스나리 『조아신문』 연재소설 『무희』에서 안성희 전사 소문 게재	메카시 선풍(2월 9일) 6·25 발발 북, 서울 점령(6월 28일) 북, 마산까지 남하(9월 9일) 인천상륙작전(9월 15일) 9·28수복 유엔군 북진 개시(10월 3일) 유엔군, 평양 입성(10월 20일) 중국인민의용군, 한국전선에 출동(10월 25일) 북, 평양 탈환(12월 5일) 흥남철수작전(12월 24일)
1951	1월 안제승, 김백봉 등 제자 8명 월남 송범(宋範) 등 한국무용단 조직, 종군 활동 2월 18일 『인민일보』에 「중국무용예술의 장래」 발표 3월 17일 북경 중앙희극학원에 최승희무도연구반 개소(110인) 매란방과 함께 경극개혁에 본격적으로 참여, 독자적인 기본동작	1·4후퇴 유엔군, 서울 재탈환(2월 11일) 중, 한국전쟁에 18만명 재투입(4월 12일) 정전회담 개시(7월 10일)

연도	내용	시대
	확립 5월 17일 학교전용극장 소진창에서 학생 공연 (최승희는 〈조선의 어머니〉, 〈풍랑을 헤가르고〉를 추고 안성희는 〈무지개춤〉, 〈동심〉을 춤) 이어서 한 달 동안 북경 청년예술회관과 장안(長安)극장에서 일반공연 (주은래 관람, 격찬) 5월 독일 동베를린에서 열린 제3회 세계청년학생축전에서 안성희, 〈장검무〉로 금상 수상. 무용극 〈조선의 어머니〉 1등 평화상 수상 8월 25일-11월 30일 프라하·바르샤바·소련의 몰로토프 등지에서 공연 무용조곡 〈평화의 노래〉 (사회주의 제국의 무용을 다룸) 공연 10월 고야문(顧也文), 『조선무용가 최승희』 출판 12월 북조선 최고인민회의, 최승희·황철에게 민족예술 발전에 기여한 공로로 국기훈장 제2급 수여 평양에 모란봉 지하극장 건립 (1951년부터 52년에 걸쳐 반 년간 청년들을 동원하여 8백명 수용의 극장을 건설, 전쟁중에도 연극과 무용을 계속함)	
1952	중국 상해·남경·광주·정주 등 순회공연 6월 9-12일 상해 미기대희원(美琪大戲院)에서 창작 공연 개최 7월 몽고에서 공연 9월 딸과 아들을 데리고 귀국 (조선족학생 15명을 대동하려 했으나 중국 정부의 반대로 실패) 인민군 위문공연. 〈전선의 밤〉 〈조선의 어머니〉 〈여성 빨치산〉 〈후방의 여명〉 등 대부분 선전용 작품임	미군, 평양 대폭격 (9월 14일)
1953	국립최승희무용연구소에서 국립최승희무용학교로 승격 (생도 8백명) 3월 안성희, 모스크바 무대예술대학 안무과 입학 7월 루마니아 브크레시티에서 열린 제4회 세계청년학생축전에서 안성희 〈맹서〉 〈아침〉 발표 국립예술극장, 예술학교와 병합, 평양종합예술학교로 개편	스탈린 사망 (3월 5일) 판문점 휴전 협정 (7월 27일) 박헌영(朴憲永) 숙청 (7월 30일) 남한정부, 부산에서 서울로 환도 (8월 15일)
1954	봄, 평양 모란봉 지하극장에서 공연 7월 국립최승희무용학교, 평양으로 이전 8월 매란방, 평양 방문, 최승희와 재회 김백봉, 서울에서 첫 무용발표회 11월 모란봉 지하극장 신축기념 무용극 〈사도성의 이야기〉 공연	
1955	2월 25일 북조선 남일(南日) 외상(外相), 일본과 경제문화교류 제안 성명 발표 일조친선협회 등에서 최승희를 일본으로 초청하려는 움직임 일	바르샤바조약 (5월 14일) 주체사상 태동 (10월 28일)

연도	내용	시대
	어남 5월 24일 작가 히노 이헤이, 최승희 부부 만남 6월 4일 폴란드 바르샤바에서 열린 제5회 세계청년학생축전에 심사위원으로 참석, 중국 최승희무도반 조선족 무용가들이 〈부채춤〉으로 금상, 현정숙(玄貞淑)도 〈바라춤〉 발표. 최미선(崔美善)이 〈부채춤〉 독무로 금상 레닌그라드역에서 대대적인 환영을 받음. 최승희는 〈살풀이〉, 안성희는 〈화관무〉 공연 가을, 무용생활 30주년 기념공연 개최. 김일성과 외국인 축하객의 참석 아래 성대하게 열림 30주년을 기념하는 미술전람회(정관철의 〈무지개 춤추는 최승희〉, 선우담의 〈최승희의 춤 옥중가 중에서〉)도 열림 인민배우 칭호 받음 12월 8일 전후 처음으로 이시이 바쿠에게 일본 초청을 요청하는 서신 보냄 12월 28일 김일성의 '문학예술의 주체확립' 교시에 따라 주체무용의 정립운동 태동	
1956	1월 안막, 문화선전성 부장으로 승진 2월 28일 안성희, 소련 유학 중 〈집시춤〉으로 국제무용콩쿠르에서 1등상 수상 4월 김백봉, 서울에서 두번째 무용발표회 5월 24일 평양 국립극장에서 〈밝은 하늘 아래〉 공연(김일성 참관, 격찬) 6월 22-25일 센다 코리아 등 일본 문화인들 평양 방문, 최승희 가족 만남 6월 27일 일조협회 부이사장 미야코 시기스케, 평양방송에서 최승희의 일본공연 실현에 대해서 방송 안성희, 모스크바에서 귀국, 모란봉 지하극장에서 〈옥란지(玉蘭池)의 전설〉(최승희 대본) 안무 공연(김일성 참석) 안성희, 공훈배우가 됨 8월 8일 평양방송, 최승희가 가까운 장래에 일본을 방문, 공연한다고 발표 8월 9일 일조협회와 이시이 바쿠 사이에 최승희 초청 계획이 협의되기 시작함 일본에서 최승희 공연추진위원회 구성, 최승희 입국서명운동이 일본 전국에 퍼짐 〈사도성의 이야기〉 천연색 영화화 서만일(徐滿一), 「조선을 빛내고자─최승희의 예술과 활동」을 『조선예술』에 6회에 걸쳐 연재 최승희 무용창작, 이석 편곡의 〈군무 부채춤〉이 국립무용극장	후루시초프, 스탈린 정책 비판(2월 14일) 김일성, 〈카프〉 문학인 비판(5월 24일) 천리마운동 시작(12월)

연도	내용	시대
	창조집단에 의해 처음 무대에 올려짐	
1957	7월 제1급 국기훈장 수여와 인민회의 대의원에 두번째로 당선 7월 28일-8월 12일 제6회 세계청년학생축전이 소련 볼쇼이대극장에서 열려 최승희는 사회주의 국가 3대 무용가(소련의 울라노바, 중국의 재애련(載愛連))으로 칭해짐. 이때 최승희가 지도한 <부채춤> <북춤> <행복한 젊은이> 등 19개 종목 입상. 방초선의 노래 <처녀의 노래>가 은상을 차지했고, 모스크바 바구단고프극장에서 최승희와 안성희가 출연한 <조선의 밤>이 공연됐고, 안성희는 독무 <집시의 춤>으로 대호평을 받음 9월 이시이 바쿠 부부, 북조선 건국 9주년에 초청되어 평양에 50일간 체재. 최승희는 동구 공연을 떠나 만나지 못함 불가리아·루마니아·알바니아·체코 등 동구의 32개 도시에서 83회 공연 11월 28일 『문학신문』, 「민족무용의 찬란한 발전에 바친 30년-인민배우 최승희의 무용활동」 게재	소, 인공위성 발사(10월 4일)
1958	1월 『조선민족무용기본』 출판, 『무용극 대본집』, 조선예술출판사에서 펴냄 8월 안막, 반당 종파분자의 혐의를 받아 서만일과 함께 체포 최승희도 안막의 숙청으로 연금상태 노동당 선전선동부장 이일경, 최승희 비판 이미 발표된 <백향전>이 사상적으로 문제가 됨 9월 9일 3천 명이 출연하는 음악무용 서사시 <영광스러운 우리 조국> 같은 집단적이고 이념성이 강한 무대예술 등장하기 시작 9월 가와바타 야스나리 등 일본의 문화지식인들, 최승희무용단 초청위원회를 결성, 서명운동을 벌였으나 성공하지 못함 10월 이때까지 최승희는 무용가동맹위원장 겸 무용극장 총장으로 재직했으나 이후 무용학교 평교사로 재직, 국립최승희무용연구소가 국립예술대학 무용학부로 개편	부르주아적 사상 추방운동 시작. 남노당파·소련파·연안파 숙청(1월) 주은래, 북한 방문(2월 14일) 중국 대약진운동 개시(3월) 아시아·아프리카 연대회의(12월 8일)
1959	『노동신문』, <사도성의 이야기> 비판 오스트리아 빈에서 열린 제7회 세계청년학생축전에서 37개 메달 수상, 단체상 1등 3월 1일 디카시마 유사브로 저 『최승희』 발간 4월 한국무용협회 통합·결성 10월 『동아일보』 주최 제1회 신인무용발표회 10월 안성희, 안막과 최승희를 공개적으로 비판 안막, 지하철노동자로 전락해 나중에 사망했다고 추정	쿠바 혁명(1월 1일) 노동적위대 창설(1월 14일) 재일동포 북송선 청진항 첫 도착(12월 16일)
1960	1월 주은래, 김일성에게 최승희를 무용가로서 무대에 세우기를 바란다고 비밀리에 부탁했다고 전해짐	4·19혁명 이승만 하야(4월 27일)

연도	내용	시대
	4월 최승희, 북송교포 영접위원	미일안전보장조약(7월) 평양대극장 준공(8월 13일) 김일성, 남북연방제 제의(8월 14일)
1961	무용극 <계월향(桂月香)> 발표 문예총 중앙위원, 조소(朝蘇) 친선협회 중앙위원, 조국통일중앙위원 등 실권 없는 자리에 있었으나 무용계에서는 사실상 제거된 상태 안성희, 무용조곡 <시절의 노래>에서 쟁강춤을 안무, 연출 7월 핀란드 헬싱키에서 열린 제8회 세계청년학생축전에서 금은동을 가장 많이 수상. 최승희의 제안으로 동방 고전무용 종목이 신설됨. 군무 <동선무(動線舞)> <아박무(牙拍舞)>, 독무 <인간에로> 1등상, 민족무용 부문에서 군무 <쇳물이 흐른다> <물동이 춤> <부채춤> 등 11개 종목 중 10개 부문 1등상 수상	5·16군사쿠데타 베를린 장벽 설치(8월 13일) 중공군, 북에서 철수(10월 26일)
1962	『조선민족무용기본』 영화화(최승희 창작, 현정숙 무용지도, 최용애, 박용학 등 17명 출연) <비천도(飛天圖)>(최승희 창작, 안문철 작곡) 발표	
1963	안성희, 평양무용극원 원장에 임명	
1964	『조선아동무용기본』 출판 일본 사회당 의원들과 만남 안성희 <당(黨)의 딸> 안무 조선무용동맹위원장에 재추대됨 조선무용동맹위원회 위원장에 피선(1967년까지 재직)	한일회담 반대 데모(6월 3일) 북, 6·3사태 대비 전군에 전투 준비(6월 9일) 중소 대립 격화(7월 14일) 베트남전쟁 시작(8월) 동경올림픽(10월)
1965		월남에 파병 결정(1월 8일) 한일 굴욕외교 반대, 학생데모 격화(4월 13일) 한일협정 조인(6월 22일)
1966	3월 「조선무용 동작과 그 기법의 우수성 및 민족적 특성」을 『문학신문』에 발표 6월 17-18일 제4차 무용가동맹중앙위원회 전원회의와 협의회 진행(최승희 위원장이 보고)	중, 문화대혁명 개시(5월) 북, 자주노선 선언(8월 12일)
1967	11월 7일 『조일신문』, 「최승희 등 반김일성과 숙청」 보도 통일원 발간 『최근북한인명사전』에 '최승희는 1967년 6월에 숙청'되었다고 나옴 베네수엘라 시인 아리 라메다, 최승희 숙청 폭로	동백림(東伯林) 사건(7월 8일) 북, 남조선민족해방혁명 등 10대 강령 발표(12월 14일)
1968	8월 불가리아 소피아에서 열린 제9회 세계청년학생축전 개최 이	프에블로호 사건(1월 23일)

연도	내용	시대
	때까지 동방고전 창작무용 부문이 남아 있었으나 그후에는 없어 짐	가와바타 야스나리(川端康成), 노벨 문학상 수상 (12월)
1971	5월 1일 『조선중앙연감』, 김일성의 교시 「조선인은 무용극을 좋아하지 않는다」, 김정일의 무용예술론 「서양식 무용을 배척」 수록	
1980		5·18광주민주화운동(5월) 통금 해제(12월)
1981	12월 동경에서 <최승희의 밤>이 열림	
1986	3월 생사에 관한 설(영화감독 신상옥(申相玉)은 최승희는 딸과 아들을 데리고 중국으로 도피하려다 잡혀 처형되었다고 적음. 평양무용학원에서 9개월간 배우고 온 재일조선인 무용가 최승희의 사진과 자료 등은 전부 몰수되었으며 이미 죽었다고 증언. 매년 발간되는 인명록에서 최승희의 이름은 1964년까지 나오고 그 이후 사라짐. 일설에 의하면 최승희는 자강도의 한 농촌에서 무용서클을 만들어 어린이들을 지도했다고 함)	
1994	5월 김일성의 회고록 『세기와 더불어』에서 최승희를 긍정적으로 평가	김일성 사망(7월 12일)
1995	7월 정병호 『춤추는 최승희–세계를 휘어잡은 조선 여자』(뿌리깊은나무) 펴냄	
1999	이애순, 최승희 연구로 박사학위 받음(연변대, 최초의 최승희 연구)	
2001	11월 30일-12월 1일 국제고려학회, 연변대 주최로 연길시 개원 호텔에서 「20세기 조선민족무용 및 최승희 무용예술」을 주제로 한 국제학술회의가 열림	
2002	3월 이애순, 『최승희 무용예술 연구』(국학자료원) 발간	